Bild und Botschaft

Johanniter-Hilfsgemeinschaft Dresden (Hrsg.)

Bild und Botschaft

Biblische Geschichten auf Meisterwerken
der Staatlichen Kunstsammlungen Dresden

SCHNELL + STEINER DIE JOHANNITER.

Abbildung der vorderen Umschlagseite: Paoloda Veronese, Die Auferstehung Christi,
Staatliche Kunstsammlungen Dresden,
Gemäldegalerie Alte Meister

Abbildung der hinteren Umschlagseite: Doménikos Théotokópoulos, gen. El Greco,
Die Heilung des Blinden (Detail),
Staatliche Kunstsammlungen Dresden,
Gemäldegalerie Alte Meister

Bibliografische Information der Deutschen Nationalbibliothek:
Die Deutsche Nationalbibliothek verzeichnet diese Publikation
in der Deutschen Nationalbibliografie; detaillierte bibliografische Daten
sind im Internet über http://dnb.d-nb.de abrufbar.

1. Auflage 2015
© 2015 Verlag Schnell & Steiner GmbH, Leibnizstraße 13, 93055 Regensburg
Satz: typegerecht, Berlin
Umschlaggestaltung: Anna Braungart, Tübingen
Druck: Erhardi Druck GmbH, Regensburg

ISBN 978-3-7954-2899-0

Weitere Informationen zum Verlagsprogramm erhalten Sie unter:
www.schnell-und-steiner.de

Inhalt

ANHANG

Gedanken zum Buch

Die Johanniter-Hilfsgemeinschaft Dresden folgte im Jahre 2007 der Anregung von Herrn Dr. Friedrich-August von Metzsch, auch in Dresden mit seinen vielen Kunstschätzen eine Vortragsreihe »Bild und Botschaft« ins Leben zu rufen.

Die Vortragsreihe »Bild und Botschaft« wurde von Herrn Dr. Friedrich-August von Metzsch und Herrn Kirchenrat Andreas Hildmann bereits im Jahre 1990 in München initiiert. Bisher haben dort an mehr als 290 Abenden kompetente Referenten in über 580 Referaten Kunstwerke der Münchner Pinakotheken aus kunsthistorischer und aus theologischer Sicht gedeutet. Mit durchschnittlich 200 bis 300 Besuchern je Veranstaltung dürfte »Bild und Botschaft« wohl die erfolgreichste theologisch-kunstpädagogische Veranstaltungsreihe in Bayern sein.

Im November 2007 startete die Johanniter-Hilfsgemeinschaft Dresden mit Unterstützung vom Haus der Kirche die erste Veranstaltung »Bild und Botschaft« in der Dreikönigskirche in Dresden. Seither wird je Quartal eine Veranstaltung in der Dreikönigskirche durchgeführt.

Viele Symbole und Motive in den Werken großer Meister sind ohne fachwissenschaftliche Kenntnisse nicht oder nur schwer verständlich. Die Vortragsreihe »Bild und Botschaft« bietet ihren Besuchern Gelegenheit, einzelnen Kunstwerken näher auf die Spur zu kommen. Mit einem fachkundigen Vortrag erschließen an einem Abend jeweils ein Kunsthistoriker und ein Theologe Bedeutung und Intention ausgewählter Arbeiten aus Dresdner Sammlungen. Mit Hilfe von Highscans werden die Kunstwerke reproduziert und Details sichtbar gemacht. Die Kunstwerke können dann in den Dresdner Sammlungen im Original betrachtet werden.

Im Jahre 2010 konnten die Staatlichen Kunstsammlungen Dresden als Kooperationspartner gewonnen werden und anlässlich des 33. Evangelischen Kirchentages in Dresden wurden zusätzlich drei Veranstaltungen »Bild und Botschaft« mit großem Erfolg im Dresdner Residenzschloss durchgeführt.

Dem vielfachen Wunsch der Besucher der Vortragsreihe, ein Buch mit den besprochenen Kunstwerken und den kunsthistorischen und theologischen Vorträgen herauszugeben, will die Johanniter-Hilfsgemeinschaft Dresden mit dem vorliegenden Werk nachkommen.

Die Johanniter-Hilfsgemeinschaft Dresden dankt allen, die zum Zustandekommen und zur Durchführung dieser Veranstaltungsreihe beigetragen haben. Hervorzuheben sind unsere Kooperationspartner, das Haus der Kirche – Dreikönigskirche und die Staatlichen Kunstsammlungen Dresden. Ein besonderer Dank gilt allen 20 Autoren, die ihre Betrachtungen zu einem der zehn ausgewählten Kunstwerke zur Verfügung gestellt haben. Insbesondere der Individualität der Autoren und der dadurch bedingten unterschiedlichen Herangehensweise, die Kunstwerke zu betrachten, ist es zu verdanken, dass dieses spannungsreiche Buch entstanden ist.

Johanniter-Hilfsgemeinschaft Dresden

Dietrich von der Heyden *Cord-Siegfried Freiherr von Hodenberg*

Vorwort

Seit sieben Jahren lädt die Johanniter-Hilfsgemeinschaft Dresden zur Begegnung mit religiöser Kunst ein. Auf der Grundlage des seit 1990 in der Alten Pinakothek München bewährten Konzeptes »Bild und Botschaft« interpretieren Theologen und Kunsthistoriker gemeinsam ausgewählte Kunstwerke im Rahmen einer Vortragsreihe.

Dabei werden auch die Besucher zu einem offenen Austausch eingeladen. So entsteht ein außergewöhnlicher Dialog zwischen Kirche und Kultur. Dies ist ein hervorragender Ansatz, ermöglicht das gemeinsame Engagement doch einen besonderen Blick auf die zutiefst von der Religion geprägte Welt der vergangenen Jahrhunderte und regt dabei gleichzeitig zum Nachdenken über die gesellschaftlichen Werte an, die heute relevant sind.

Entstanden ist ein Sammelband über religiöse Fragen, insofern diese in Kunstwerken formuliert bzw. gestaltet sind. Damit steht dieses Buch beispielhaft für das Anliegen der Staatlichen Kunstsammlungen Dresden und der Johanniter-Hilfsgemeinschaft Dresden, sich gemeinsam in Diskussionen und Vorträgen mit den vielfältigen Themen unserer Zeit auseinanderzusetzen.

Großer Dank gebührt all jenen, die beim Entstehen der hier versammelten Vorträge mitgewirkt und die Herausgabe dieses Buches ermöglicht haben. Die Dialoge zwischen Kunsthistorikern und Theologen machen neugierig auf weitere gemeinsame Betrachtungen.

Ich wünsche den kommenden Vorträgen zahlreiche Besucher, Zuhörer und Teilnehmer.

Hartwig Fischer
Generaldirektor der Staatlichen Kunstsammlungen Dresden

Grußwort

Im Jahr 2012 hat die Gemäldegalerie Alte Meister in Dresden den 500. Geburtstag ihres wohl berühmtesten Kunstwerkes, der Sixtinischen Madonna von Raffael, gefeiert. Ursprünglich geschaffen wurde es in den Jahren 1512/1513 für den Hochaltar der Klosterkirche San Sisto in Piacenza. Noch heute erinnert der kompositorische Aufbau an diesen ursprünglichen Aufstellungsort. Der heilige Sixtus, zu dessen Füßen die Tiara als Würdezeichen abgestellt ist, weist aus dem Bild hinaus, und die Madonna und das Kind blicken ernst in die gewiesene Richtung, während die heilige Barbara zur Rechten den Blick demütig niederschlägt. An seinem ursprünglichen Platz war das Bild an der Rückwand des Altars gegenüber einem großen Kruzifix angebracht; das Spiel der Figuren steht also im Bezug zum Kreuzestod Christi.

Mehr als die Hälfte der seit ihrer Entstehung vergangenen Zeit, seit das Gemälde 1754 von König August III. von Sachsen-Polen für seine Dresdner Sammlung erworben wurde, ist die Sixtinische Madonna aus dem ursprünglichen religiösen Zusammenhang herausgerissen und zu einem allgemeingültigen Kunstwerk, zu einer weltweit beachteten Ikone der Renaissance-Malerei geworden.

Seit der Frühzeit der Kirche hat sich der Glauben der Bilder bedient. Sie sind, wie Martin Luther 1525 in den reformationszeitlichen Auseinandersetzungen um das Bilderverbot (2. Mose 20, 4) schrieb, »zum ansehen, zum zeugnis, zum gedechtnis, zum zeychen« und vermitteln die christliche Botschaft häufig eingängiger und einprägsamer, als es das gelegentlich sperrige Wort der Heiligen Schrift tut. In dem Maße jedoch, wie den Betrachtern das Wissen um die den Bildern zugrunde liegende christliche Botschaft abhandenkommt, geht ihnen auch eine wesentliche Voraussetzung für das Verständnis von Künstler und Werk verloren.

Ich bin den Mitgliedern der Johanniter-Hilfsgemeinschaft Dresden daher sehr dankbar, dass sie vor nunmehr sieben Jahren die Initiative ergriffen haben, auf der Grundlage eines seit 1990 in München bewährten Konzeptes der dortigen Johanniter die Vortragsreihe »Bild und Botschaft« auch in Dresden zu entwickeln. Indem uns durch die Dialektik zweier Referate nicht nur Stil und Form des jeweiligen Kunstwerkes fachkundig erläutert, sondern auch die der Darstellung zugrundeliegenden Geschichten in Erinnerung gerufen werden, helfen uns diese Abende, nicht nur Maler und Auftraggeber über die Jahrhunderte hinweg besser zu verstehen, sondern sie öffnen uns auch wieder den Zugang zur biblischen Botschaft. Damit erfüllen sie in vorbildlicher Weise den Ordensauftrag der Johanniter zur Weitergabe unseres christlichen Glaubens.

Dem vorliegenden Buch wünsche ich – gerade im Themenjahr »Bild und Bibel« der Lutherdekade – einen ebensolchen Erfolg, wie ihn die zugrunde liegende Vortragsreihe bereits eindrucksvoll aufweisen kann.

Ludwig von Breitenbuch
Kommendator der Sächsischen Genossenschaft des Johanniterordens

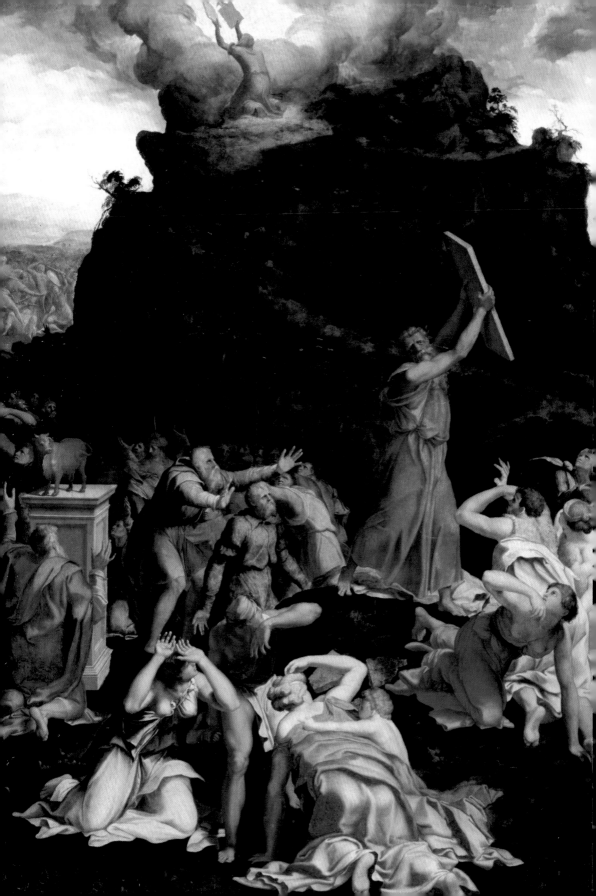

»Moses am Berg Sinai«

von Daniele da Volterra (um 1545/55)

DAS BILD

Bei dem Dresdner Ölgemälde »Moses am Berg Sinai« fallen dem Betrachter sofort der Tumult der Figuren, die Vehemenz der Bewegungen und die Dynamik und Fülle des Bildgeschehens ins Auge. Wer war der Künstler dieses manieristischen Werkes, das um 1545/55 datiert wird? Welche Einflüsse wirkten auf ihn ein und inspirierten ihn?

Im Jahr 1509 wurde der italienische Maler und Bildhauer Daniele da Volterra, eigentlich Daniele Ricciarelli, geboren. Die ersten Jahre seines künstlerischen Schaffens verbrachte er in der Stadt Volterra, die in der Provinz Pisa liegt. Über seine Herkunft und Jugendzeit ist wenig überliefert. Doch aus zeitgenössischen Quellen geht deutlich hervor, dass Daniele in der Mitte des 16. Jahrhunderts als einer der hervorragenden Künstler in Rom galt, wo er sich wahrscheinlich seit 1534 aufhielt. In den ersten römischen Jahren suchte er wie fast alle Künstler seiner Generation Anschluss an die Werkstatt Perinos del Vaga. Bald schon entwickelte er seinen eigenen Stil, der vor allem durch ein intensives Studium und die Auseinandersetzung mit Michelangelo geprägt war. Er wird als einer der bedeutendsten, doch auch problematischsten Künstler in dessen Nachfolge angesehen.[1]

Auf Michelangelos Fürsprache hin betraute Papst Paul III. ihn im Jahr 1547 mit der Aufgabe, die von Perino del Vaga unvollendet hinterlassene Dekoration der Sala Regia im Vatikan zu Ende zu führen. Deutliche Einflüsse seines Freundes und Mentors zeichnen Danieles römische Werke aus, was vor allem an der Körperlichkeit und Plastizität der Bildfiguren erkennbar wird. Wie kaum ein anderer Künstler seiner Zeit war er fähig, die Kunst Michelangelos zu begreifen und selbständig zu verarbeiten. Eindrucksvolle Formenkraft, Plastizität und Bewegungsreichtum der Figuren sowie der kontrastreiche Einsatz von Licht und Schatten sind charakteristisch für Danieles reifes Werk, zu dem auch unser Dresdner Gemälde zählt.

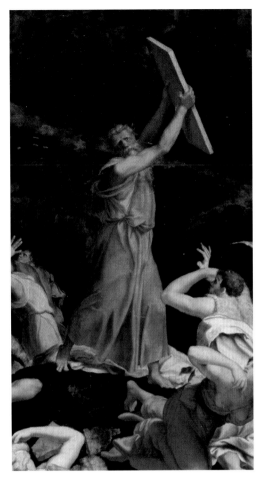

Nach einem längeren Aufenthalt in Florenz kehrte Daniele wieder nach Rom zurück und beendete 1565, ein Jahr vor seinem Tod, die ihm von Papst Pius IV. erteilte Aufgabe, die nackten Figuren des Jüngsten Gerichtes von Michelangelo in der Sixtinischen Kapelle zu übermalen. Sein Zeitgenosse und enger Bekannter Giorgio Vasari schildert dies in seinen Schriften folgendermaßen: »In der Zeit, als Daniele endlich nach Rom zurückkehrte, hatte Papst Paul IV. die Absicht, das Weltgericht Michelangelos wegen der vielen nackten Gestalten, die ihre Blößen unanständig zu zeigen schienen, ganz herunterschlagen zu lassen. Die Cardinäle und einsichtsvolle Leute sagten ihm indeß, daß es sehr Schade seyn würde ein solches Werk zu vernichten, und fanden den Ausweg, jene Gestalten durch Daniello mit leichten Gewändern bekleiden zu lassen, was dieser auch nachmals unter Pius IV. ausführte, indem er die Heiligen Katharina und Blasius änderte, welche als zu unehrbar erschienen.«[2] Übrigens: Wegen dieser Arbeit erhielt er den Spottnamen Braghettone: der Hosenmacher.

Entscheidend für seinen künstlerischen Erfolg war vor allem die Ausmalung der Capella Orsinii in Santa Trinità dei Monti in Rom, mit der Daniele 1541 begann. Erhalten blieb sein Fresko der Kreuzabnahme, ein Werk zwischen Hochrenaissance und Barock. Es beeindruckte zeitgenössische wie nachfolgende Künstler nachhaltig und rief ihre Bewunderung hervor. So setzten sich Tintoretto, Rubens und Bernini mit dieser Darstellung auseinander. Und Poussin bezeichnete es später sogar als das größte Werk in ganz Rom. Kunsthistorisch liegt Danieles Bedeutung und Ausstrahlung darin, dass sein Stil jüngeren Künstlern half, die Prinzipien Michelangelos zu verstehen. Sowohl die Kühnheit als auch die Phantasie seiner Bilderfindungen waren für die Künstler des Barock prägend und inspirierend.[3]

Das Dresdner Gemälde (Öl auf Holz, 139 × 99,5 cm) wird in der Literatur sowohl mit dem Titel »Moses auf dem Berg Sinai« als auch »Moses zerbricht die Gesetzestafeln« und »Moses und die Anbetung des Goldenen Kalbes« bezeichnet. Schon die unterschiedlichen Titel in der Sekundärliteratur weisen auf ein entscheidendes Moment hin: dass es nämlich in diesem Bild nicht nur um *eine* Szene, nicht nur um *ein* Geschehen geht. Vielmehr werden mehrere Ereignisse in einer Simultandarstellung zusammengefasst.

Mittelpunkt und Zentrum der Bilderzählung ist unzweifelhaft die machtvolle Gestalt des Mose, welcher eine steinerne Gesetzestafel in die Höhe haltend den Vordergrund der rechten Bildhälfte dominiert. Im linken Bildrand, in einer untergeordneten Gegenüberstellung, sehen wir das Goldene Kalb auf einem Postament, davor kniet eine einzelne Person. Der Prophet, dessen erhabene Stellung durch sein freies und erhöhtes Stehen auf dem felsigen Untergrund unterstrichen wird, überragt bei weitem alle anderen Gestalten. Macht- und kraftvoll ist sein Ausdruck. Um Mose herum gruppieren sich in einer kreisförmigen Komposition gestikulierende Menschen, die mit dem Ausdruck des Schreckens und der Abwehr vor Mose zurückzuweichen scheinen. Was ist geschehen?

Zu Füßen des Propheten erkennen wir eine zerbrochene Gesetzestafel. Mose hat sie zerschmettert aus Zorn über die Untreue des Volkes, welches sich – entgegen Gottes Gebot – zum Götzen- und Opferdienst am Goldenen Kalb hat verleiten lassen. Durch seine Gestik, durch die in die Höhe weisende Gesetzestafel, wird der Blick des Betrachters von Mose auf den Berg Sinai gelenkt, der nahezu den gesamten Bildmittelgrund ausfüllt. Unterstützt durch den sich diagonal in die Höhe schlängelnden, golden schimmernden Weg wird der Blick auf den Gipfel des Berges geführt. Dort eröffnet sich eine weitere Szene: Das vorangegangene Geschehen der Mose-Geschichte, die sogenannte Gesetzesübergabe, vollzieht sich auf dem Gipfel des Berges: Mose empfängt von Gott die beiden steinernen Tafeln mit den Zehn Geboten. Erkennbar ist die aus den Wolken kommende Hand Gottes mit beiden Gesetzestafeln. Des Weiteren erfahren wir aus der biblischen Erzählung, dass der Bundesschluss am Sinai zwischen Gott und dem Volk Israel bereits stattgefunden hat. Mose war auf Gottes Geheiß auf den Berg gestiegen, um die Gesetzestafeln sowie weitere Weisungen und Vorschriften für das israelische Volk zu empfangen. Insgesamt 40 Tage und 40 Nächte war der Prophet auf dem Sinai geblieben.

Weil das Volk jedoch das lange Ausbleiben des Propheten nicht mehr ertragen konnte, forderte es Aaron, den Bruder Moses auf, ihm einen sichtbaren Gott beziehungsweise ein Gottesbild zu verschaffen. Sie schmolzen goldenes Geschmeide ein, gossen daraus die Figur eines Kalbes und erhöhten es. Dieses Götzenbild bezeichneten sie nun als ihren Gott, der sie aus Ägypten geführt habe. Und weiter heißt es im biblischen Bericht: »Am folgenden Morgen standen sie zeitig auf, brachten Brandopfer dar und führten Tiere für das Heilsopfer herbei. Das Volk setzte sich zum Essen und Trinken und stand auf, um sich zu vergnügen« (2 Mose 32,6). Auch das wird anhand der Figurengruppe der Frauen, die in leichter Bekleidung den Vordergrund des Bildgeschehens einnehmen, anschaulich in Szene gesetzt.

Diese Situation findet Mose nun vor, als er mit den Gesetzestafeln zurückkehrt, nachdem er so lange im Zwiegespräch mit Gott war. Diese Untreue muss er erfahren, nachdem er selbst gerade die direkte Nähe Gottes erlebt hat. Er, der weiß, welche Zeichen und Wunder Gott an dem ganzen Volk geschehen ließ – bis hin zum Auszug aus Ägypten und der Verheißung auf das Gelobte Land. Die Untreue des Volkes steht im Gegensatz zur Treue Gottes, die das Volk erfahren hat. Um diesen Gegensatz ganz deutlich herauszustellen, hat der Künstler vermutlich die beiden alttestamentarischen Erzählstränge in diesem Bild in einer Simultanschau zusammengeführt. Deshalb stehen sich mit dem Propheten Mose in der rechten Bildhälfte und der Gesetzesübergabe als buchstäblich »höchstem Geschehen« und dem Goldenen Kalb auf dem Postament in der linken Bildhälfte zwei unterschiedliche Pole gegenüber – es geht hier einmal um die menschliche und einmal um die göttliche Position.

Vielleicht deutet die Schlachtenszene im linken Bildhintergrund auf den Auszug des israelitischen Volkes aus Ägypten hin. Insofern wird das Vergehen des Volkes gleich doppelt inszeniert: Einmal buchstäblich vor dem Hintergrund, dass Mose gerade von Gott die Gesetze empfängt, kurz nach dem Bundesschluss am Berg Sinai, zum anderen vor dem Hintergrund, dass Gott das Volk aus der Gefangenschaft befreit hat.

Mose wird vom Zorn über das Tun des Volkes ergriffen. Und in diesem Zorn geht er so weit, die von Gottes Hand beschriebenen Tafeln zu zerbrechen – so wie auch das Volk den göttlichen Bund gebrochen hat, indem es sich ein Götzenbild geformt hat.

Entsetzt, voller Angst und Schrecken weichen die Menschen vor dem in ihrer Mitte stehenden Mose zurück. Einzelne Bewegungen sind minutiös herausgearbeitet worden. Daniele konzentriert sich auf viele Details. Die Arm-und Handbewegungen sind voller Vehemenz, die gebauschten Stoffe und die expressive Körpersprache unterstreichen die Dramatik des Geschehens. Die Arme schützend vor die Gesichter gehoben, wenden die Menschen ihre Körper ab. Interessanterweise sind die Gesichter dennoch Mose zugewandt. Normalerweise müssten sie, wollten sich die Menschen wirklich vor den berstenden Tafeln schützen, nicht Mose, sondern bildauswärts dem Betrachter zugewandt sein. Indem sie ihre Blicke nicht von Mose lassen können, müssen sie ihrer Schuld ins Auge sehen. Sie können dem Zorn ihres Anführers weder ausweichen noch entgehen.

Die Dynamik und Vehemenz des Geschehens wird durch weitere technische Mittel unterstützt: Daniele gestaltet seine Bilderzählung mit einer sorgfältigen Helldunkelführung. Vor den dunklen Konturen des schroff emporragenden Berges Sinai spielt sich das Vordergrundgeschehen ab. Hinter den schwarzen Umrissen des Berges eröffnet sich wieder der Blick auf die Schlachtenszene. In seiner Farbigkeit gehört dieses Bild zu den außergewöhnlichsten Werken Danieles. Typisch für den Künstler sind leuchtende Farben im Vordergrund, die sich kontrastreich vor dunklen, einfarbigen Hintergründen abheben. In diesem Bild gibt es keine direkte Lichtquelle. Als dominierende und verbindende Farbe erscheint hier das Gold, das symbolisch mit dem Sujet des Goldenen Kalbes im Kontext steht.[4] Man kann es auch als das Leitmotiv in diesem Bild bezeichnen. Vor dem Hintergrund des blau-grauen Himmels, welcher zum rechten und linken Bildrand hin erhellt ist, erscheint die Hand Gottes in einer Wolke voll intensiven goldenen Lichtes. Dieses Licht, aus der himmlischen Sphäre kommend, erscheint hier in seiner hellsten und klarsten Ausprägung. Es beleuchtet Mose und fällt auf subtile Weise über den sonst grau-braunen Berg. Im unteren Bildbereich ist das Leitmotiv des Goldes in dunkleren Variationen weitergeführt: im Kalb, in der Figur, die vor dem Altar kniet; in den üppigen Gewandfalten des

Mose sowie in den Gewändern des alten Mannes links von Mose, der mit halberhobenen Händen und in sichtlicher Verzweiflung vor dem Propheten steht.[5]

Wer ist dieser Mann? Vielleicht Aaron, Moses Bruder und enger Begleiter, der sich dem Volk beugte und das Kalb- oder Stierbild errichten ließ? Vielleicht steht er nun, im Anblick des heiligen Zornes seines Bruders voll verzweifelter Ratlosigkeit vor ihm, weil er selber keine andere Wahl hatte, als dem Volk seinen Willen zu gewähren? Vielleicht ist diese Figur auch einer der Ältesten aus dem Volk, einer, dem klar ist, was für ein Unrecht begangen wurde?

Es ist auch vorstellbar, dass die Figur, die vor dem Altar mit dem Goldenen Kalb kniet, Aaron darstellen soll; selber in blauer und goldener Gewandung, zum Zeichen, dass er den Götzendienst nicht nur zuließ, sondern sogar anführte.

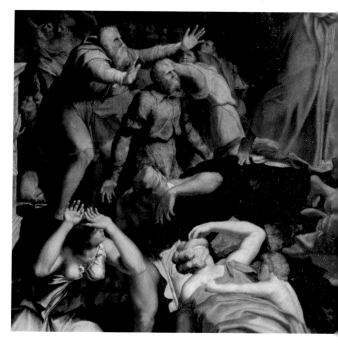

Neben der auffallenden Nuancierung der Goldtöne, die Daniele vornimmt (Goldzentren), arrangiert er ins Auge stechende Farbkombinationen. Zur Rechten von Mose sind die Figuren in grüne und gelb-rote Gewänder gekleidet. Im Zentrum des Vordergrundes erscheinen die Gewänder der Figuren silbrig-bläulich, rot und gelb-rot. Linkerhand sind die blau-goldenen, grün-weißen Kleider gegen den dunklen Farbton der Hintergrundszene gesetzt.

Die Wirkung der nahezu grellen Farben erfährt gerade vor dem dunklen, braunen Hintergrund des Berges nochmals eine Steigerung. Der Tumult der Farben unterstreicht die Dynamik des Bildgeschehens. Dieser visuelle Aufruhr bewirkt, dass das Auge des Betrachters schnell über die Oberfläche des Bildes in unterschiedliche Richtungen gleitet. Und dennoch wird das Auge des Bildbetrachters geführt: Die ausdrucksstarken Bewegungen der Figuren verweisen immer wieder in die Höhe und lenken damit den Blick auf Mose. Mose als Prophet und Mittler in seiner exponierten Position mit der in die Höhe gerichteten Gesetzestafel stellt die Verbindung zur himmlischen Sphäre dar. Die Gesetzestafel überragt das gesamte Geschehen und verbindet den Bildvordergrund mit dem Bildmittelgrund, indem sie in die Höhe verweist und den Blick auf die Gesetzesübergabe hoch oben auf dem Berg Sinai lenkt.

Indem der Künstler diese beiden Szenen miteinander kombiniert, zeigt er einmal das göttliche und einmal das menschliche Handeln: Gott, der sich seinem Volk offenbart, es erwählt, mit ihm einen Bund schließt und ihm seinen Willen kundtut. Im Gegensatz dazu steht das Volk, das Gottes Gebot übertritt.

Letztlich trifft der Künstler aber anhand dieses alttestamentarischen Themas eine tiefgehende Aussage über den Menschen schlechthin und über das menschliche Handeln. Denn der Götzendienst um das Goldene Kalb ist ein Urbeispiel für den Verstoß gegen Gottes Gebote.

Hinter der Anbetungsszene um das Goldene Kalb ragt in drohender Schwärze wie eine Klippe der Berg Sinai, der die Bildgründe teilt. Im Hintergrund des linken Bildrandes hinter dem Goldenen Kalb entfaltet sich das Geschehen der Schlacht. Indem das Volk sich dem Götzendienst hingab, wählte es die Abkehr von Gott, was Krieg, Streit und Unfrieden zur Folge hat. Dies stellt eine weitere Möglichkeit dar, die Schlachtenszene zu interpretieren.

Sehen wir uns nun noch einmal den Propheten Mose genau an, der ja in diesem Bild die entscheidende Position einnimmt. Seiner kraftvollen Gestik scheint sein Gesichtsausdruck zu widersprechen. Ja, das Haupt trägt für sich betrachtet eher den Zug des Leidens und der Trauer. Es erinnert in seinem Ausdruck an Schmerzensdarstellungen des Hauptes Christi. Eventuell ist um das Haupt herum sogar mit einigen Strahlen ein Nimbus angedeutet.

Mose wurde in der Kunst oft als Typus bzw. Vertreter des alten Gesetzes dargestellt ist. Der typologische Gedanke, dass die Offenbarungen des Alten Testamentes im Neuen Testament ihre Erfüllung finden, führt deshalb häufig zu einer Gegenüberstellung von Mose und Aposteln als den Vertretern des Neuen Testamentes.

Aus dem biblischen Bericht geht hervor, dass Mose sein Volk geliebt und die Interessen des Volkes über seine eigenen gestellt hat. Gott will das Volk für seine Untreue strafen, doch noch auf dem Berg Sinai bittet Mose Gott um Vergebung für die Übertretungen, indem er sagt: »Doch jetzt nimm ihre Sünde von ihnen! Wenn nicht, dann streich mich aus dem Buch, das du angelegt hast« (2 Mose 32,32).

Die Parallele zu Christus drängt sich auf. Könnte sich hier in der Figur des Mose vielleicht schon der Neue Bund und das Neue Testaments ankündigen? Es erscheint glaubhaft, dass der Künstler dies, entsprechend der Theologie seiner Zeit, andeuten wollte. Das Zerbrechen der Gesetzestafeln kann als ein Sinnbild für das Scheitern des Alten Bundes genommen werden. Zudem wird in der Kunst oft der Gegensatz von Altem und Neuem Testament durch einen verdorrten und einen grünenden Baum verdeutlicht. Dieses Detail finden wir auch in diesem Gemälde in der linken oberen Bildhälfte, interessanterweise kombiniert mit einem sich öffnenden Weg ins Licht hinein. Dieses Detail in Verbindung mit der zentralen und vielschichtigen Bildfigur Moses könnte als ein behutsamer Hinweis auf das Neue Testament und damit den Neuen Bund gelesen werden.

Trotz der menschlichen Untreue bleibt Gottes Treue bestehen. Auf das Alte Testament hin folgt das Neue Testament, der Mensch wird nicht der Verlorenheit preisgegeben. Dies scheint mir der tiefe Gehalt dieses Werkes zu sein.

Caroline von Keudell

DIE BOTSCHAFT

Am folgenden Morgen sprach Mose zum Volk: Ihr habt eine große Sünde begangen. Jetzt will ich zum Herrn hinaufsteigen; vielleicht kann ich für eure Sünde Sühne erwirken. Mose kehrte zum Herrn zurück und sagte: Ach, dieses Volk hat eine große Sünde begangen. Götter aus Gold haben sie sich gemacht. Doch jetzt nimm ihre Sünde von ihnen! Wenn nicht, dann streich mich aus dem Buch, das du angelegt hast. Der Herr antwortete Mose: Nur den, der gegen mich gesündigt hat, streiche ich aus meinem Buch. Aber jetzt geh, führe das Volk, wohin ich dir gesagt habe. Mein Engel wird vor dir hergehen. Am Tag aber, an dem ich Rechenschaft verlange, werde ich über ihre Sünde mit ihnen abrechnen. Der Herr schlug das Volk mit Unheil, weil sie das Kalb gemacht hatten, das Aaron anfertigen ließ.

2 Mose 32,30 – 35 (Einheitsübersetzung)

Zentrale Szenen aus der Geschichtsüberlieferung des Volkes Israel sind es, die Daniele da Volterra hier dargestellt hat. Die Gebote Gottes, das »Gesetz«, die Tora, das ist bis heute die wichtigste Urkunde für Menschen jüdischen Glaubens. Und der Kern dieser Vielzahl von Vorschriften und Regeln, die Zehn Gebote, sind bis heute Lehr- und Lernstoff in der Glaubensunterweisung aller christlichen Konfessionen, ja, sie finden sich substantiell in der Gesetzgebung aller Völker.

Für Israeliten und Juden wie auch für Christen ist es eine Glaubensaussage, dass diese Normen für ein sinnvolles, harmonisches und gedeihliches Miteinander der Menschen und der Völker eine Gabe Gottes sind, eine Gabe des Gottes, der Leben schenkt und Leben weiterhin möglich machen will. Eine Glaubensaussage – das meint auch: Wir können nicht sagen, dass alle Einzelereignisse, die im Alten Testament im Zusammenhang mit dieser Geschichte berichtet werden, sich tatsächlich historisch so zugetragen haben. Es ist Glaubensgeschichte, nicht Geschichtsschreibung im modernen Sinn, was uns hier begegnet. Glaubensgeschichte können wir in dem Sinn befragen: Was wird hier über die Beziehung von Gott und Mensch, über das Verhältnis von Mensch und Mensch gesagt? Der Frage aber, was denn damals tatsächlich passiert ist, entziehen sich Geschichten wie diese.

»Unser Gott hat uns aus Ägypten, aus der Sklaverei befreit«. Nach den Erkenntnissen der alttestamentlichen Forschung steht diese Aussage am Beginn des israelitischen Glaubens. Alle anderen Aussagen, auch die, dass dieser Gott der Weltenschöpfer ist, auch die Überlieferungen von den Erzvätern Abraham, Isaak und Jakob, sind erst später dazugewachsen und bei der Gestaltung eines durchgängigen Erzählstranges dieser Grundaussage vorangestellt worden. »Unser Gott hat uns aus Ägypten, aus der Sklaverei befreit.« Sachlich und überlieferungsgeschichtlich wie auch im Zusammenhang der Erzählung ist damit ganz eng verbunden die Aussage: Und dieser Gott hat uns seinen Willen kundgetan, als Recht und Gesetz, als Norm und Regel für unser Leben. So kann die *traditio legis*, die Übergabe des Gesetzes, geradezu in einem Atemzug genannt werden mit der Befreiung aus der ägyptischen Sklaverei.

Wir sprechen von den Geboten, vom Gesetz. Für gläubige Juden ist es die *tora*. Das hebräische Wort hat seinen Weg über das griechische *nomos* und das lateinische *lex* bis zu unserem deutschen Wort *Gesetz* gefunden, aber es ist wichtig, dass wir uns die ursprüngliche Bedeutung des hebräischen Wortes deutlich machen. In den deutschen Übersetzungs- und Umschreibungs-

möglichkeiten wie Gebot, Gesetz, Vorschrift, Ordnung schwingt immer – mal mehr, mal weniger – der Gedanke des Autoritären mit. Da tritt mir ein fremder, mächtigerer Wille entgegen und setzt mir, meinem Willen, meiner Selbstverwirklichung Grenzen, die mitunter recht schmerzhaft sind.

Das hebräische Wort *tora* dagegen geht nicht von der Konstellation aus, dass der Stärkere dem Schwächeren seinen Willen aufzwingt. Die Grundbedeutung liegt hier viel eher im Bereich von »Wegweisung«, »Fingerzeig«, »Hinweis«. Das Verhältnis von Gott und Mensch ist mithin nicht in erster Linie von Über- bzw. Unterordnung gekennzeichnet, sondern von Partnerschaft. Gott ist einer, der die Menschen auf ihrem Weg begleitet und ihnen hilft.

Die große Erzählung vom Weg des erwählten Volkes aus der Sklaverei ins Land der verheißenen Freiheit kann das beispielhaft verdeutlichen. Ein Sklave hat keine Freiheit und somit auch keine Verantwortung. Wird aus diesem Sklaven aber ein freier Mensch, so ist er fortan für sein Leben und seinen Anteil an der Gemeinschaft selbst verantwortlich. Die Freiheit, die ihm widerfährt, muss gestaltet und gefüllt werden. Das birgt auch Risiken. Durch falschen Gebrauch, durch Missbrauch kann die Freiheit verspielt werden, sich in neue, härtere Knechtschaft verkehren.

So gibt Gott selbst seinen Menschen auf dem Weg aus der Sklaverei in das Land der verheißenen Freiheit Hilfen mit: Wegweisungen, Fingerzeige – die *tora*, das »Gesetz«, die Gebote Gottes.

Ich verstehe diese Gebote Gottes eben nicht als das kurze Gängelband oder die Fessel, die den eigenen Willen beschneiden oder gar brechen soll. Ich verstehe die Gebote Gottes viel eher als die Begrenzungsmarkierungen rechts und links auf einer breiten Straße. Ich kann mich auf dieser Straße frei bewegen. Sie wird mich zu einem guten Ziel bringen. Nur die Linien rechts und links sollte ich nicht überschreiten. Dann bestünde nicht nur die Gefahr, dass ich das Ziel verfehle, es könnte auch ganz unmittelbar böse Folgen für mich haben.

Im Einzelnen möchte ich das am Beispiel des ersten der Zehn Gebote verdeutlichen.

»Ich bin der HERR, dein Gott; du sollst nicht andere Götter haben neben mir.« In diesem Wortlaut ist den meisten von uns das Gebot vertraut aus dem Katechismus Martin Luthers. So klingt es nach absoluter Autorität, nach »null Toleranz«. Aber wenn wir dieses Gebot auf dem Hintergrund des hebräischen Bibeltextes betrachten, dann ändert sich Entscheidendes.

Es beginnt mit den Worten »Ich bin der HERR«. Im hebräischen Urtext stehen an der Stelle des Wortes »Herr« die vier Konsonanten J-H-W-H. Damit ist der uralte Name Gottes, sein Eigenname sozusagen, gemeint, der schon lange vor den Zeiten Jesu im Judentum als so heilig galt, dass kein menschlicher Mund ihn aussprechen durfte. Erst die historisch-kritische Forschung im 19. und 20. Jahrhundert hat durch gründliche philologische Arbeit und durch Vergleich mit Inschriftenfunden die Aussprache dieses Namens als »Jahwe« ungefähr rekonstruieren können. Dabei ergab sich, dass es sich bei diesem Namen um eine Ableitung von dem hebräischen Wort für »sein«, »da sein« handeln muss, und so konnte der Name auch gedeutet werden: Ich bin da, ich werde da sein – so hatte sich ja Gott auch dem Mose in der Berufungsgeschichte am brennenden Dornbusch selbst vorgestellt: Ich werde sein, der ich sein werde (2 Mose 3,14). Dies ist nun keine geheimnisvolle ontologische Formel, sondern es hat vor allem den Charakter einer beständigen, verlässlichen Zusage. Denn »sein«, »da sein« ist im Hebräischen niemals nur bloßes Vorhandensein, sondern bedeutet höchst aktive Präsenz, aktuelles Zugewandtsein. Ich bin da, ich werde da sein – das heißt letztlich: ich bin für dich da, ich werde für dich da sein.

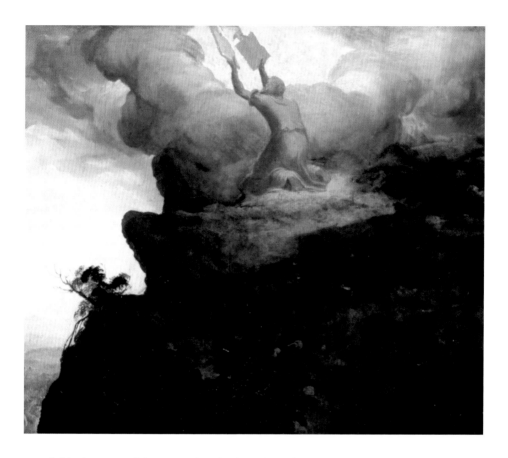

Ich bin der HERR, dein Gott – der philologische Befund ermöglicht es also, stattdessen zu sagen: Ich bin JHWH, dein Gott. Oder auch: Ich bin für dich da, ich bin dein Gott.

Wenn wir den Wortlaut des Ersten Gebotes in Luthers Katechismus und in der Bibel (2 Mose 20,2) vergleichen, dann wird auffallen, dass Luther für die Katechismusfassung dieses Gebotes hier etwas weggelassen hat: Ich bin Jahwe, dein Gott, *der dich aus Ägypten geführt hat, aus dem Sklavenhaus*. Natürlich hat Luther sehr ehrenwerte Motive für diese Streichung gehabt: Wir sind Deutsche, und von uns ist niemand in ägyptischer Sklaverei gewesen. Und gerade uns soll dieses Gebot doch gelten! Aber indem dieser Relativsatz nicht mit in die geläufige Form des Gebotes übernommen wurde, ist auch ein wesentlicher Gedanke in Vergessenheit geraten: Ich, der Herr, ich, JHWH, ich bin für dich da und werde für dich da sein. Ich bin dein Gott. Das Wichtigste, das Entscheidende habe ich doch schon getan für dich: Ich habe deinen Kerker gesprengt, habe deine Ketten zerbrochen, habe dich aus der Unfreiheit, aus der Sklaverei herausgeholt. Bevor dieser Gott seinen Anspruch an die Menschen richtet, erinnert er an das, was er konkret getan hat, womit er sozusagen in Vorleistung gegangen ist.

Aber auch dieser Anspruch Gottes im ersten seiner Gebote wie auch sonst im Dekalog ist im Hebräischen in einer Weise formuliert, die in der deutschen Übersetzung zumindest nur einseitig zum Ausdruck kommt. Du sollst ... Du sollst nicht ... Das haben wir im Ohr. Apodiktische Formeln, sie klingen autoritär, sie dulden keinen Widerspruch. Das ist klarer Imperativ. Die heb-

räischen Verbformen sind jedoch nicht imperativisch, sie sind indikativisch-futurisch. »Du wirst nicht« »Du wirst ...«, so könnten wir übersetzen, aber das Futur »du wirst ...« ist, denke ich, in der häuslichen Pädagogik auch schon zum Imperativ geworden: »Wirst du jetzt dein Spielzeug wegräumen!« Um den auch indikativischen Charakter der Gebote zum Ausdruck zu bringen, schlage ich, wenigstens für die Verbote, die Formulierung »Du brauchst nicht« vor.

Noch einmal zum Ersten Gebot: Ich bin Jahwe/der HERR, dein Gott; du sollst nicht andere Götter haben neben mir. An die Stelle dieses vertrauten Wortlautes könnte jetzt treten: Ich bin für dich da. Ich bin dein Gott. Ich habe dich befreit. Du brauchst keine anderen Götter neben mir.

Keine Frage: Im Alten und auch im Neuen Testament tritt Gott keineswegs nur als der Freund und Partner der Menschen auf, sondern sehr wohl auch als der absolut Autoritäre, der Allmächtige. Beide Aspekte stehen unmittelbar, übergangslos und unausgeglichen nebeneinander. Mir liegt nur daran, den einen Aspekt in Erinnerung zu rufen, der bereits im Judentum, vor allem aber in der christlichen Überlieferung fast völlig in Vergessenheit geraten ist. Das mag auch daran liegen, dass unsere Sprache, unser abendländisches Denken uns zwingt, diese beiden Aspekte auseinanderzuhalten und als Gegensätze einander gegenüberzustellen, während semitisches Denken und die hebräische Sprache hier eher in der Lage sind, Gegensätzliches zusammen zu sehen.

Dies alles hat Mose lernen müssen: Unser Gott ist nicht nur einer, der Gehorsam und Unterwerfung fordert, sondern vor allem ein liebender und mitgehender Gott, der seine Menschen begleiten möchte auf dem Weg in die Freiheit wie ein Vater seine heranwachsenden Kinder. Es war ein langwieriger und mühsamer Lernprozess. Vierzig Tage und vierzig Nächte, so erzählt uns die Bibel, hat es gedauert. Mose musste ja diese Einsichten so verinnerlichen, dass er sie an das Volk weitergeben konnte, eine Schule der Demokratie sozusagen.

Und inzwischen blieb das Volk sich selbst überlassen. Was sollte das eigentlich für ein Gott sein, der da so lange nichts von sich sehen und hören ließ, der sich unsichtbar machte hinter den Wolken, die den Gipfel des Berges verhüllten? Und was war mit diesem Mose? Konnte denn ein Mensch überhaupt so lange aushalten in jenen eisigen Höhen? Bestimmt war er erfroren, an Hunger und Entkräftung gestorben, abgestürzt in eine Felsspalte. Du, Aaron, Bruder des Mose, wir brauchen einen Gott! Aber einen wirklichen Gott! Einen Gott, dessen Stärke und Überlegenheit uns einleuchtet! Aaron erfüllt die Bitte. Aus dem Goldschmuck der Menschen entsteht ein Götterbild, ein Kultbild, das sprichwörtlich gewordene »Goldene Kalb«. Das hebräische Wort *egäl*, das dafür gebraucht wird, bezeichnet ein männliches Jungrind bis zum Alter von drei Jahren. Also ist weniger an ein niedliches Kälbchen als an einen Jungstier in der Fülle seiner Kraft und Vitalität zu denken.

Ein Stier aus Gold als Kultbild. Das bedeutet Glanz, Ansehen, Reichtum, Macht, Fruchtbarkeit. Das steht für alles, was erstrebenswert war für die Menschen nicht nur des Alten Orients.

Auf der einen Seite Aaron, das Stierbild, das Volk, das seine neue Gottheit orgiastisch feiert – und auf der anderen Seite Mose, vom Berg herabkommend, der sich mühsam zu der Einsicht durchgerungen hat, dass es besser ist, den Weg der Überzeugung, der Einsicht, der geduldigen Begleitung zu gehen als den Weg der Unterwerfung und der Diktatur, den Weg des Zwangs und der Gewalt. Wir können die Dimension dieses Konfliktes ermessen. Es geht um mehr als nur um den Streit zwischen wahrer und falscher Gottesverehrung. Hier prallen zwei Weltanschauungen, ja zwei Welten aufeinander. So hat es Dietrich Bonhoeffer im Mai 1933 auf dem Höhepunkt

des Kirchenkampfes in einer Predigt gesagt: »Als Weltkirche, die nicht warten, die nicht vom Unsichtbaren leben will – als Kirche, die sich selbst göttliche Vollmacht im Priestertum anmaßt – als solche Kirche kommen wir immer wieder zum Gottesdienst zusammen. Und als Kirche des Wortes, deren Götze zerschlagen und zertrümmert am Boden liegt, als Kirche, die von neuem hören muss: ich bin der Herr, dein Gott als Kirche, die von diesem Wort getroffen zusammenbricht, als Kirche des Mose, Kirche des Wortes – sollten wir dann wieder auseinandergehen.«[1] In diesem Zusammenhang möchte ich auch an Arnold Schönberg erinnern, der eben diesen Konflikt in seiner Oper »Moses und Aron« genial gestaltet hat.

So hat denn wohl auch die emotionale Gewalt und Expressivität des Gemäldes von Daniele da Volterra ihre letzte Ursache in diesem Zusammenprall zweier Lebenshaltungen, zweier geistiger Welten, von dem die Bibel in der Erzählung 2 Mose 32 spricht.

Zunächst sei auf einige Details des Gemäldes verwiesen, die Rückschlüsse auf die Art und Weise zulassen, wie Daniele da Volterra diese Geschichte verstanden hat.

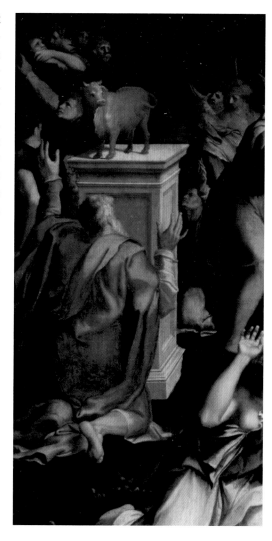

Der Blick bleibt bei der ersten Betrachtung an den hell gestalteten Figuren im Vordergrund haften und wird dann nahezu kreisförmig nach rechts und nach oben geführt: über die Figur des Mose mit der erhobenen Gesetzestafel, über den Weg zum Berggipfel, bis auf den Gipfel selbst, wo die entscheidende Begegnung mit Gott stattfindet, die *traditio legis* (Übergabe des Gesetzes). Von da aus kehrt der Blick über die in nebelhafter Ferne tobende Schlachtszene, das Kultbild und seine Anbeter und vor allem den heftig gestikulierenden Mann im roten Gewand zur zentralen Person, zu Mose, zurück. Ich habe den Eindruck, dass hier ein Zuschauer durch den Tumult des orgiastischen Festes und seine plötzliche Unterbrechung, durch die Schreie des Entsetzens und der Abwehr von außen angelockt wird und so erst die Hauptperson Mose wahrnimmt, die nun wiederum auf die Begegnung auf dem Berggipfel hin- bzw. zurückverweist. Der Betrachter des Bildes wird so Schritt für Schritt vom vordergründigen Geschehen in die Tiefendimension der Erzählung hineingeführt.

Diese beiden Szenen gehören sehr eng zusammen. Schon Laotse im alten China sagte: Wo das Vertrauen fehlt, spricht der Verdacht. Angesichts dieser bildlichen Gegenüberstellung von Mose und dem »Goldenen Kalb« möchte ich sagen: Wo das Vertrauen auf den Gott des Lebens fehlt, spricht die Angst, die Todesangst, die sich äußert in der Gier nach Sicherheit – Sicherheit durch Reichtum, durch wirtschaftliche Macht, durch ideologische Macht, durch neueste, überlegene Militärtechnologie. Die Anbetung des Stierbildes ist die Anbetung der Macht in ihren vielfältigsten Formen, die oft als durch und durch rationales Kalkül auftreten. Und so führt dieser Kult der Gewalt folgerichtig zur brutalen Zerstörung des Lebens, zu »Krieg und Kriegsgeschrei«.

Ganz unstrittig ist Mose die Zentralfigur des Bildes, zumal er ja gleich zweimal zu sehen ist. Eigenartig ist der Gesichtsausdruck des Mose. Zu erwarten wäre Zorn, Wut – wir finden hier aber eher Enttäuschung, ja Schmerz.

Dazu noch einmal Dietrich Bonhoeffer: In einem heimlich aus dem Gefängnis geschmuggelten Brief an seinen Freund Eberhard Bethge, damals als Wehrmachtsangehöriger in Italien, schreibt er Anfang 1944: »Wenn Du den Laokoon wiedersiehst, achte doch mal darauf, ob er (der Kopf des Vaters) nicht möglicherweise das Vorbild für spätere Christusbilder ist. Mich hat das letzte Mal dieser Schmerzensmann der Antike sehr ergriffen und lange beschäftigt.«[2]

Ja, Mose leidet hier. Ein Schmerzensmann, möglicherweise gestaltet unter dem optischen Eindruck des »antiken Schmerzensmann«, wie Bonhoeffer den Laokoon genannt hat. Mose leidet, und sein Leiden ist der Schmerz um sein Volk. So wird er auch im Fortgang der biblischen Erzählung Fürbitte tun für sein Volk, und so wird er zum Urbild, zum Vorschein dessen, der nicht nur für sein Volk, sondern für alle Menschen mit der Hingabe seines Lebens eingetreten ist:

Aber er hat unsere Krankheit getragen /
und unsere Schmerzen auf sich geladen. Wir meinten, er sei von Gott geschlagen, /
von ihm getroffen und gebeugt.
Doch er wurde durchbohrt wegen unserer Verbrechen, /
wegen unserer Sünden zermalmt. Zu unserem Heil lag die Strafe auf ihm, /
durch seine Wunden sind wir geheilt.

Jes 53,4.5 (Einheitsübersetzung)

Wir müssen nicht unbedingt in einer Art von theologischem Kurzschluss sofort von Mose zu Jesus Christus gelangen. Dagegen spricht vielleicht auch die goldene (oder gelbe) Gewandfarbe des Mose, die Farbe, die auch zur Zeit Daniele da Volterras den Juden zugewiesen war. Es bietet sich aber eine vermittelnde Gestalt an: der Gottesknecht, jene geheimnisvolle Figur, von der vier Gedichte im zweiten Teil des Prophetenbuches Jesaja singen (Jes 42, 49, 50 und 53). Der Knecht Gottes, das ist einer, der von Gott beauftragt wird, der diesen Auftrag auch annimmt und die Botschaft Gottes zu den Menschen bringt, der deshalb Verachtung, Verfolgung, Leiden und schließlich den Tod auf sich nimmt. Aus den Gedichten selbst ist nicht eindeutig zu klären, wer denn dieser Gottesknecht sei. Neuere jüdische Exegese deutet ihn kollektiv auf die Gesamtperson des Volkes Israel hin. Christliche Ausleger haben im Gottesknecht von frühester Zeit an den prophetischen Hinweis auf Jesus Christus gefunden. Das Gemälde Daniele da Volterras legt mir nahe, auf eine allzu eindeutige Interpretation dieses Gottesknechtes zu verzichten und sein in

den Jesajatexten silhouettenhaft erscheinendes Bild nach beiden Seiten hin offen zu halten: nach rückwärts, zu Mose hin, der seinem Volk den Willen Gottes bringen wollte, der litt unter dem Frevel seiner Brüder, der eintrat vor Gott für sein schuldig gewordenes Volk – und nach vorn hin, auf Christus hin, in dem all das in unerwarteter und unüberbietbarer Weise erfüllt ist, wie wir glauben. Einen eindeutigen Beleg dafür, dass es eine jüdische Auslegung der Gottesknechtslieder auf Mose hin gab oder gibt, habe ich nicht gefunden. Aber andererseits fügen sich Person, Auftrag und Schicksal des Mose so bruchlos in das Schema dieser Gedichte ein, dass es nahe liegt, eben auch ihn als einen solchen Gottesknecht, im Hören, in der Bevollmächtigung, in der Anfeindung und auch im Leiden zu sehen.

> Gott, der Herr, gab mir die Zunge eines Jüngers, /
> damit ich verstehe, die Müden zu stärken durch ein aufmunterndes Wort.
> Jeden Morgen weckt er mein Ohr, / damit ich auf ihn höre wie ein Jünger.
> Gott, der Herr, hat mir das Ohr geöffnet. /
> Ich aber wehrte mich nicht / und wich nicht zurück.
> Ich hielt meinen Rücken denen hin, /
> die mich schlugen, und denen, die mir den Bart ausrissen, / meine Wangen.
> Mein Gesicht verbarg ich nicht / vor Schmähungen und Speichel.
> Doch Gott, der Herr, wird mir helfen; /
> darum werde ich nicht in Schande enden.

Jes 50,4 – 7a (Einheitsübersetzung)

So heißt es im dritten der vier Gottesknechtslieder. Und so sehen wir Mose hier, ganz aufnahmebereit, ganz der Empfangende, Mose, der den guten Willen Gottes für die Menschen entgegennehmen darf. Er ist der hörende Gottesknecht, der davon lebt, dass er hört.

Vielleicht dürfen wir auch noch einen Schritt weiter gehen und auch die andere Richtung für die Interpretation der Gottesknechtslieder mit einbeziehen. Ich kann nicht entscheiden, ob es eine unbewusste Anspielung ist oder ob Daniele da Volterra hier ganz bewusst den Mose so ins Bild gebracht hat, wie es uns von den zahlreichen Darstellungen des Gebetes Jesu in Gethsemane vertraut ist.

So dürfen wir dieses Werk eines Künstlers aus dem 16. Jahrhundert als Hinweis empfangen: Gott hat seine Zusage nicht zurückgenommen. Trotz allem Frevel der Menschen, trotz aller Vergötzung der Macht und des Todes bleibt er dabei, uns geduldig zu begleiten auf dem steinigen Weg zur Freiheit. Das Goldene Kalb, der goldene Stier hat in den Jahrhunderten und Jahrtausenden vielfältigste Gestalten angenommen, und die Verlockung ist nach wie vor mächtig und präsent. Aber wie Mose einst den Weg zu Gott gewiesen hat, so weist er auch uns heute den Weg mit Gott, den Weg mit Jesus Christus zur herrlichen Freiheit der Kinder Gottes.

Wolfgang Haugk

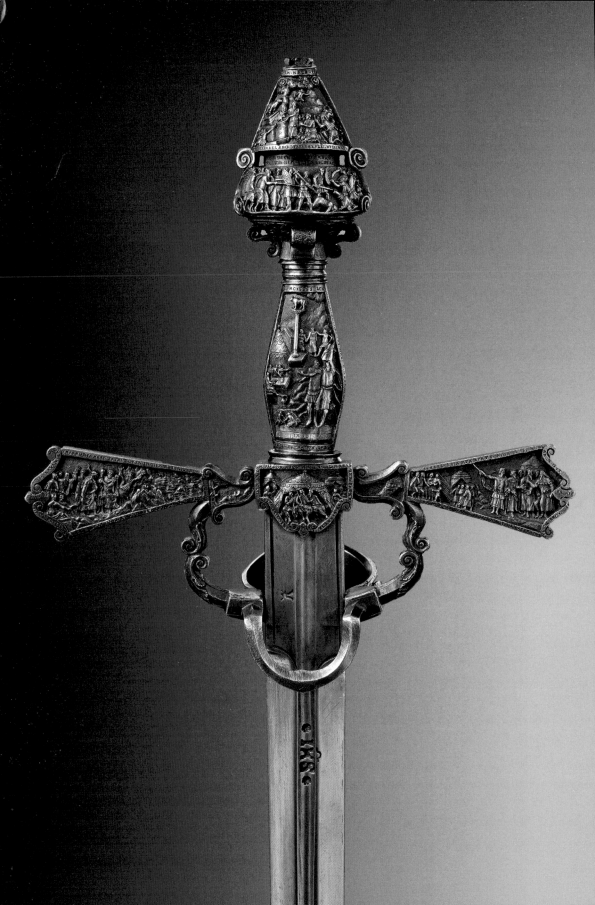

Der Bilderzyklus zum 2. Buch Mose

an einer Rapier- und Dolch-Garnitur
des Kurfürsten August von Sachsen (1526–1586)

DIE BILDER

In der Dresdener Rüstkammer sind Prunkwaffen aus dem persönlichen Besitz sächsischer Landes- und Kurfürsten überliefert, die kraftvoll die Glaubenskämpfe des 16. Jahrhunderts im Heiligen Römischen Reich deutscher Nation aus der Perspektive der Reformationsfürsten widerspiegeln. Mit ihrem Personen- und Ereignisbezug sowie mit ihren Glaubensbotschaften in Form von Symbolen, biblischen Darstellungen und Inschriften repräsentieren sie die fürstlichen Protagonisten der Reformation selbst. Die vorgestellte Garnitur gehört zu einer Gruppe von Rapieren und Dolchen mit biblischen und römisch-antiken Motiven in kunstvollem Eisenschnitt, die Schwertfeger und Messerschmiede in Torgau und Dresden für den Kurfürsten August von Sachsen gefertigt haben (Abb. 1). Der Kurfürst sowie seine Gemahlin Anna, eine königliche Prinzessin von Dänemark, haben sie mit Vorgaben für bestimmte Motive, Texte, Wappen und Initialen in Auftrag gegeben. Die Klingen mit Marken berühmter Klingenschmiede wurden entweder neu gekauft, oder aus dem Vorrat in der kurfürstlichen Rüstkammer bereitgestellt. Das Rapier – ein vornehmlich zum Stich ausgelegter Fechtdegen mit langer schmaler Klinge, meist kombiniert mit einem Linkehanddolch als Parierwaffe – gehörte seinerzeit als Variante des ritterlichen Schwertes zu den unverzichtbaren täglichen Herrscherausstattungen. Angepasst an die Bedeutung eines Ereignisses und den Rang anwesender Personen wählte der Kurfürst eine mehr oder weniger reich mit Gold, Silber, figürlichem und ornamentalem Schmuck ausgestattete Waffe für sich aus. Die dem Kurfürsten zu Gebote stehenden Waffen konnten von repräsentativen Besuchern auch in der Rüstkammer besichtigt werden. Die Eisenschnitt-Rapiere mit biblischen Motiven sind erstmals im Inventar der Rüstkammer von 1567 erwähnt.[1] Eines der Rapiere ist mit der Jahreszahl »1560« datiert.[2] Mit dieser Zeitspanne spiegelt die Werkgruppe ziemlich genau die

persönliche Auseinandersetzung des sächsischen Kurfürsten als Oberhaupt der protestantischen Länder im Heiligen Römischen Reich deutscher Nation mit Kernfragen der Reformation in der Zeit zwischen dem Augsburger Religionsfrieden 1555 und dem ersten Reichstag unter Kaiser Maximilian II. 1566 in Augsburg.

1566 ging es um die Friedenssicherung des Reiches nach außen und innen, d. h. die Abwehr der Türkengefahr einerseits und die Wahrung des konfessionellen Besitzstandes des Augsburger Religionsfriedens von 1555 andererseits. Das vom Pfalzgrafen Friedrich III. initiierte reformierte Heidelberger Bekenntnis (1563) hatte die protestantische Bewegung im Reich vor die erste große Zerreißprobe in eigener Sache gestellt. Kurfürst August orientierte sich an Philipp Melanchthon und umgab sich später mit dessen Schülern, darunter Beamte, die Strömungen des calvinistischen Lagers angehörten, wie Caspar Peucer (»Philippist«, 1560 Rektor der Universität Wittenberg, 1571 Leibarzt von August) und Hubert Languet (Hugenotte, 1559–1577 Informant und Diplomat im Dienst des sächsischen Kurfürsten). Bestens informiert und vernetzt, übernahm August auf dem Reichstag die Rolle des Vermittlers. Für ihn ging es zugleich um das Mandat zur Ausübung der Reichsexekution gegen den Herzog Johann Friedrich II. von Sachsen, der die 1547 verlorene Kurwürde nicht zuletzt mit religiösen Argumenten seitens der orthodoxen lutherischen Partei für die Ernestiner zurückerlangen wollte. Der Preis für August war die Treue zum Kaiserhaus, das ein Einlenken gegenüber den Calvinisten ausschloss. Der Reichstag 1566 endete für August mit einem persönlichen Triumph. Der Religionsfrieden blieb für den Augenblick gewahrt, das Mandat der Reichsacht gegen Johann Friedrich II. wurde erteilt und 1567 mit aller Härte vollstreckt. 1571 gratulierte Kurfürst August über seinen Botschafter Languet König Karl IX. von Frankreich noch zur Einigung mit den Hugenotten beim Frieden von Saint-Germain (1570). Die Bartholomäusnacht 1572 mit dem Massaker an den Hugenotten führte auch bei Kurfürst August zu einer Zäsur. Danach gehörten ein orthodoxes lutherisches Glaubensbekenntnis und eine strikte Abgrenzung von jeglichen calvinistischen Strömungen, wie sie in der Konkordienformel 1577 festgeschrieben wurden, zu den Eckpfeilern seiner Regierung.

Das Bildprogramm der Rapier- und Dolch-Garnitur mit dem Bilderzyklus zum 2. Buch Mose, das hier vollständig in der Abfolge des biblischen Geschehens abgebildet ist (Abb. 2–23), trifft vor allem mit dem »Empfang der Gesetzestafeln durch Mose« und dem »Tanz um das Goldene Kalb«, die hier vordergründig in Szene gesetzt sind, in das Zentrum der damaligen Religionskämpfe zwischen Protestanten und Katholiken (den sogenannten »Papisten«) wie auch innerhalb des protestantischen Lagers. Die Garnitur bildet den künstlerischen sowie thematisch-religiösen Höhepunkt unter Herrscherwaffen als konkrete Äußerung zu den religiösen und politischen Spannungen der Reformationszeit. In den bildlichen Darstellungen der Torgauer und Dresdner Eisenschnitt-Rapiere für Kurfürst August werden Motive und Szenen aus dem Alten Testament, den Fünf Büchern Mose (Pentateuch) – wie dem Sündenfall, Abrahams Opferung des Isaak oder Jakobs Traum von der Himmelsleiter – mit Begebenheiten des Neuen Testaments – der Geburt, dem Leben und der Opferung Christi – im Sinne von Martin Luthers Rechtfertigungslehre miteinander verklammert. »So wisse nu, das dis buch eyn gesetzbuch ist/ das do leret was man thun vnd lassen sol/ vnd daneben anzeyget exempel vnd geschichte wie solch gesetze gehalten oder vbertreten sind gleich wie das newe testament ein Evangelii odder gnadebuch ist vnd leret/ wo manns nehmen sol/ das das gesetz erfüllet werde ...«, heißt es in Luthers Vorwort zu seiner ersten deutschsprachigen Edition des Alten Testaments.[3] Die Erfül-

lung bedeutet hier die Gnade durch die Menschwerdung, den Opfertod und die Auferstehung Christi. Die »höchste Kunst der Christenheit« sei es aber, meint Luther weitergehend, »zwischen Gesetz und Evangelium, den Werken und dem Glauben zu unterscheiden«.[4] Die Vermittlung von Gottes Wort durch »gedenckbilder« und »zeiige bilder« befürwortete Luther ausdrücklich, auch in den Kirchen: »Ja wolt Got/ ich künd die herren/ vnd die reychen dahyn bereden/ das sy die gantze Bibel/ innwendig vnd außwendig an den hewsern malen ließen, das were ein Christlich werck«.[5] Die biblischen »Bilder« an den Rapier-Garnituren und anderen Waffen des Kurfürsten August folgen diesem didaktischen Sinn. Sie signalisieren zugleich die eigene Rolle des Landesherrn, der entsprechend der Vereinbarung im Augsburger Religionsfrieden 1555 – »cuius regio, illius religio« / »wessen Gebiet, dessen Religion« – das Glaubensbekenntnis in seinem Herrschaftsgebiet vorgibt. In der »Anbetung der Hl. Drei Könige« am Rapier des Meisters Paul aus Torgau lässt August die Anbetenden in zeitgenössischer Tracht als Identifikationsfiguren der Reformationsfürsten auftreten.[6] Bildnisse, Wappen und Initialen des Kurfürstenpaares an der Rapier-Dolch-Garnitur mit der »Opferung des Isaak« und »Jakobs Traum von der Himmelsleiter« bestätigen die persönliche Bürgschaft für die gewählten Motive, die Glaubensfestigkeit sowie in Anknüpfung an die Stammväter, die göttliche Berufung zum Herrscheramt und Verteidiger des rechten Glaubens bekunden sollen.[7]

Innerhalb dieser Werkgruppe nimmt die Garnitur zum 2. Buch Mose aus Sicht der Herrscherpersönlichkeit Kurfürst Augusts eine Schlüsselstellung ein (Abb. 1). Den insgesamt 21 Szenen sind in der Umrandung Texte mit Kapitelverweisen auf den Exodus in deutscher Sprache beigefügt. Sie bekräftigen das Wort Gottes. Es handelt sich hierbei nicht um wortgetreue Auszüge aus der Luther-Bibel, sondern um Versformen, die das im betreffenden Kapitel geschilderte biblische Geschehen zusammenbinden. Die Texte weisen einen Rhythmus und Reimformen auf, was man an den Zeilen zum Kapitel 15 (Abb. 3) sehr gut nachvollziehen kann: »EXODI XV / DAS WASSER ALES BITTER WAS / DAS VOLCK KVNT NIT TRINKEN DAS / DA MVRTN SI DARAB / BIS MOSE SYSN SCHMACK IM [G]A[B]« (Abb. 3). Die Texte stellen den Kern der Geschehnisse heraus. Rhythmus und Reim erhöhen die Freude am Text und erleichtern das Einprägen. So unterstützen die Texte wirkungsvoll die didaktische Funktion der Bilder. Mit den Bibelreimen an der Mose-Garnitur ist uns ein interessantes Dokument hinsichtlich der Entwicklung der deutschen Sprache infolge der Bibelübersetzungen Luthers überliefert. Lateinische Zitate aus dem Evangelium des Johannes auf den Knaufvoluten des Rapiers schlagen die Brücke zum Neuen Testament (Abb. 23). Zur Bekräftigung der Rechtfertigungslehre Luthers ließ August folgenden Vers (in lateinischer Sprache) anfügen: »Denn das Gesetz ist durch Mose gegeben: die Gnade und Wahrheit ist durch Jesum Christum geworden« (Joh 1,17).

Die Auswahl der Bildmotive gibt das Wirken des Propheten in seinen großen Momenten wieder. Mose führt das Volk dem Gelobten Land entgegen. Gott macht ihm den Weg frei durch das Rote Meer und lässt die Feinde ertrinken (Abb. 2). Katastrophen und Entbehrungen auf dem Weg führen beim Volk zum Zweifel an Gott. Es dürstet und hungert. Es murrt wiederholt (Abb. 4). Gott bringt Rettung in der Not. Mose verwandelt bitteres in süßes Wasser (Abb. 3), lässt Brot (Manna) vom Himmel fallen (Abb. 5) und Wasser aus dem Fels hervorspringen (Abb. 8). Gott gebietet, das Brot nicht zu horten und am Sabbath zu ruhen. Das Volk gehorcht nicht. Das Brot wird ungenießbar (Abb. 6). Den modernen Staatsmann und Staatswirt Kurfürst August interessierte im Besonderen, wie ein Volk mittels rechtem Glauben und Gehorsam zu einem zivilen und tätigen

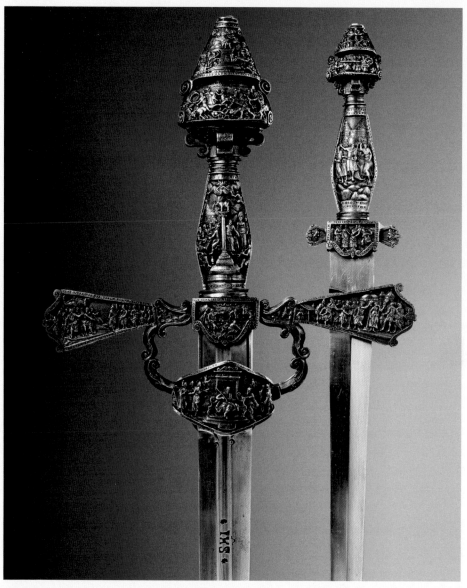

Abb. 1: Gesamtansicht und Details (Abb. 2–23)
Rapier und Dolch des Kurfürsten August von Sachsen (1526–1586, Kurfürst ab 1553)
Meister Franz, Torgau, um 1560–1567
Rapierklinge: süddeutsch
Rapierklinge, Rückseite, beschriftet: Christusmonogramm »IHS« [lat.: Iesus Hominum Salvator / Jesus, Retter der Menschen]
Rapier: Gratklinge, Hohlschliff, Schlagmarke, eingeschlagene Inschrift; Gefäß und Pfriem Eisen, geschnitten, geschwärzt.
Länge 119 cm; Klingenlänge 105 cm; Gewicht 1250 g; Pfriem: Länge 15,6 cm
Dolch: Gratklinge; Gefäß Eisen, geschnitten, geschwärzt.
Länge 35 cm; Klingenlänge 25,5 cm, Gewicht 250 g
Rüstkammer, Staatliche Kunstsammlungen Dresden, Inv.-Nr. VI 393 / p. 207 (Pfriem) / p. 210

28

Abb. 2: Rapier, Rückansicht, Parierstange links:

Der Untergang der Ägypter im Roten Meer

Inschrift: »EXOD 14 / AM GSTATEN LAG PHARAONIS HEER / ERTRVNCKEN IN DEM ROTEN MEER / DAS ISRAELISCH VOLCK GETROST LOBT GOT DERS HAT AVS NOT ERLOST«.

2 Mose 14,23 – 31

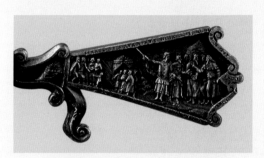

Abb. 3: Rapier, Vorderansicht, Parierstange links:

Die Verwandlung von bitterem in süßes Wasser. Israel zieht vom Roten Meer zur Wüste Sur. Das Wasser in Mara ist bitter. Mose süßt es durch einen Baum, den der Herr ihm weist. In der linken Gruppe Mose. Gott in der Wolke.

Inschrift: »EXOD XV / DAS WASSER ALES BITER WAS / DAS VOLCK KVNT NIT TRINKEN DAS / DA MYRTN SI DARAB / BIS MOISES SYSN SCHMACK IM [G]A[B].«

2 Mose 15,22 – 26

Abb. 4: Rapier, Rückansicht, Parierstange rechts:

In der Wüste Sinai. Israel hungert und murrt wider Mose und Aaron. Das Volk vor den Hütten, Mose und Aaron weisen nach oben zum Herrn, der Hilfe bringen wird.

Inschrift: »EXO 16 / ISRAEL ABER MVRN THVT / WIDR MOISEN VND ARON GVT / SPRACH BESER WAR EGIPTISCH NOT / DAN STERBN HIE ON BROT«.

2 Mose 16,1 – 9

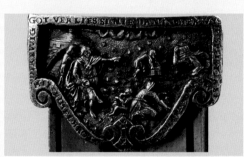

Abb. 5: Rapier, Vorderansicht, Mitteleisen:

Die Speisung mit Manna in der Wüste Sin. Mose vor seinem Zelt fordert das Volk auf, Brot zu sammeln.

Inschrift: »EX 16 / DER EWIG GOT VERLIES SI NIE / DAN IN DER WYSTE SPEIST ER SI / MIT HIMEL BROT VIE[R]ZIG IAR DAS«.

2 Mose 16,14 – 18, 35

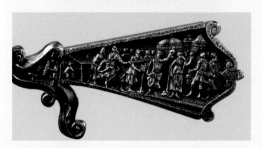

Abb. 6: Rapier, Vorderansicht, Parierstange rechts:

Das Mannabrot soll nur für einen Tag gesammelt werden. Das Volk gehorcht nicht. Das Brot wird ungenießbar.

Inschrift: »EXODI XVI / GOT ORDNET DAS SOLICH BROT EIN TAG / VND LENGER NIT GUT PLEIBEN MAG / DEN ANDERN TAG IM DAS YBRIG WVRMIG WART«.

2 Mose 16,19 – 21

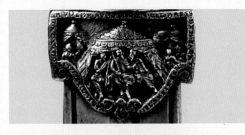

Abb. 7: Rapier, Rückansicht, Mitteleisen:

Gott gab am sechsten Tage doppelt Brot. Das Volk feiert den Sabbat. Mose erklärt Aaron und den Ältesten den Willen des Herrn.

Inschrift: »EX 16 / GOT VON DEM VOLCK AVCH HABEN WIL / DAS ES DEN SABAT SITZE STIL / GIBT TOPL SPEIS DEN«.

2 Mose 16,22–30

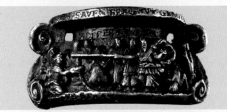

Abb. 8: Dolch, Vorderansicht, Knauf, untere Hälfte:

Am Berg Horeb schlägt Mose mit seinem Stab Wasser aus dem Felsen.

Inschrift: »MOISES AN DEN FELSEN SCHLVG / DARAVS SPRANG WASR GNVG«.

2 Mose 17,5–6

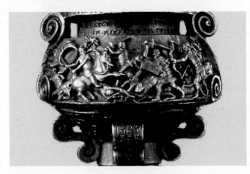

Abb. 9: Rapier, Vorderansicht, Knauf, untere Hälfte:

Der Kampf der Amalekiter gegen die Israeliten in Raphidium.

Inschrift: »EXO 17 / AMALECH ISRAEL BESTREIT TET IM MIT KRIGN VIL ZVLEIT IOSVE STRI MOISES BAT SER DIE HEND KVT E NI HALTN ME«.

2 Mose 17,8–12

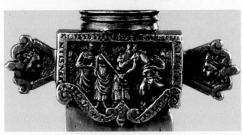

Abb. 10: Dolch, Vorderansicht, Mitteleisen:

Mose begrüßt seinen Schwiegervater Jethro, sein Weib Zippora und seine zwei Söhne Gersom und Elieser.

Inschrift: »EX 18 / MOISES SEIN SCHWEHER EMPFI[NG] / ERZELT IN WAS TRYBSAL VND PEN SI IN EGIPT SEN«.

2 Mose 18,5–8

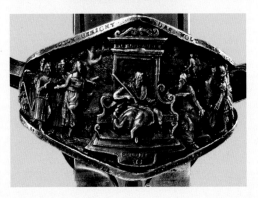

Abb. 11: Rapier, Vorderansicht, Parierbügel:

Jethro rät Mose, seinem Schwiegersohn, nicht allein zu richten, sondern dem Volk Rechte und Gesetze zu geben und Hauptleute zu seiner Unterstützung einzusetzen. Mose auf dem Thron, neben ihm Jethro.

Inschrift: »EXODI 18 / MOISES HIELT IN SEIM VOLCK GERICHT / DAS WOLT IETRO GEFALEN NICHT / RATH IHM DAS ER RATHS HERN STELL / VND HAVBTLEIT YBERS VOLCK ERWELL«.

2 Mose 18,13–23

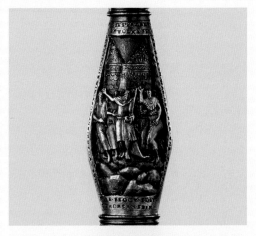

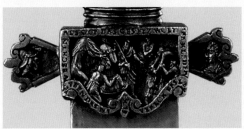

Abb. 12: Dolch, Vorderansicht, Griff:
Mose erklärt dem Volk die Worte des Herrn.
Inschrift: »EX 19 / MOSE ERZALT DEM VOLKE
FEIN / WIE ES GOT SOLT GEHORSAM SEIN / DAS
VOLCK ANTWORT WIR SIND GENEGT / ZV HALTN
WAS DER HER VNS ZEIGT«.
2 Mose 19,7–8

Abb. 13: Dolch, Rückansicht, Mitteleisen:
**Vorbereitung der Gesetzgebung in der Wüste
Sinai. Mose heiligt das Volk. Es reinigt seine
Kleider.**
Inschrift: »EX 19 / ALS GOT DAS GESETZ WOLT
GEBEN / DAS NI VERLOR DAS LEB[N] / WESCHTN IRE
KLEDER«.
2 Mose 19,14

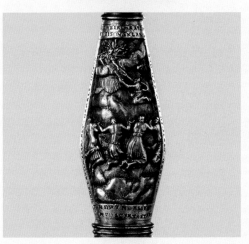

Abb. 14: Dolch, Rückansicht, Griff:
**Erscheinung Gottes am Berge Sinai und Ver-
kündung der Zehn Gebote. Mose empfängt die
Gesetzestafeln.**
Inschrift: »DER BERG RAUCHT / DI BISON
ERKLANG / TONDER VND BLITZ DEM VOLCK THET
BA[N]G / AVS LAVATER FEVR RET DAMALS GOT /
VND GAB MOSI DI ZEHEN GEBOT«.
2 Mose 19,16–20, 31, 18

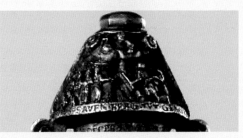

Abb. 15: Dolch, Vorderansicht, Knauf,
obere Hälfte:
**Mose steigt auf den Berg Sinai, um Gottes
Gebote zu empfangen.**
Inschrift: »MOISES AVFN BERG TVT GEN / DAS ER
MAG GOTS GEBOT V[F?][..]TEN«.
2 Mose 19,17–21

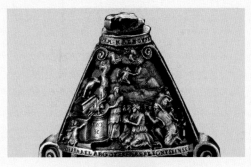

Abb. 16: Rapier, Rückansicht, Knauf,
obere Hälfte:
**Das Volk bringt dem Goldenen Kalb
Brand- und Dankopfer. Aaron am Altar. Im
Hintergrund Mose auf dem Berg Sinai, die
Gesetzestafeln empfangend.**
Inschrift: »EXO 32 / DEM KALB OPFERT GANTZ
ISRAEL / ABGÖTEREI BEFLECKT SEIN SEL /
DAS ES DEN WARN GOT VERLIS / VND SICH IN
SOLCH TODSYND STIESS«.
2 Mose 32,1–6

Abb. 17: Rapier, Vorderansicht, Griff:
**Die Abgötterei mit dem Goldenen Kalb.
Das Volk hält Festgelage. Mose auf dem
Berg Sinai empfängt die Gesetzestafeln.**
Inschrift: »SAGT GOT NIT MER LOB EHR
NOCH DANCK / FRESN VND SAVFN GING
IM SCHWANCK / SI SPILTN IAVCHZN [T]
ANTZTEN SPRANGN / NACH GOT HET NIMANT
VERLANGN«.
2 Mose 32,1–6

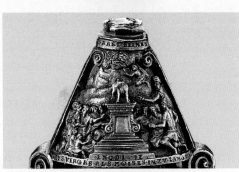

Abb. 18: Rapier, Vorderansicht, Knauf,
obere Hälfte:
**Die Anbetung des Goldenen Kalbes durch
das Volk Israel, während Mose die Geset-
zestafeln empfängt.**
Inschrift: »EXODI 32 / ISRAEL SEINES GOTS
VERGAS / ALS MOISES IN ZV LANG WAS / EIN
KALB SI GOSSN FYR IREN GOT / VND BATNS
AN / DAS WAR EI SPOT«.
2 Mose 32,1–6

Abb. 19: Rapier, Rückansicht, Griff:
**Am Berg Sinai Tanz und Gelage um das
Goldene Kalb. Rechts: Mose zerbricht die
Gesetzestafeln.**
Inschrift: »EX 32 / ALS MOISES SOLCHN
GREYEL SACH / DI HELIGEN TAFELN ER
ZERBRACH / ZV STVCKN WARF ER DI GEBOT
/ VOR ZORN DAS SI WAREN GEFALLN VON
GOT«.
2 Mose 32,15–19

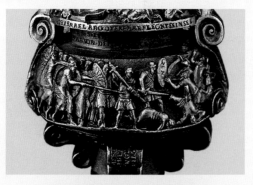

Abb. 20: Rapier, Rückansicht, Knauf,
untere Hälfte:
**Der Kampf der Kinder Levis gegen ihre
sündigen Brüder. Links: Die Leviter mit
Mose. Rechts: Die Abtrünnigen.**
Inschrift: »EX 32 / ZVR SEITN MOSI STVNDN
DA[B] / WAS VON DEM GESCHLECHT LEV[I] /
DI SELB ERSTACHN IRE FREVNT / ZV RECHN DI
ABGÖTISCH SYND«.
2 Mose 32,25–28

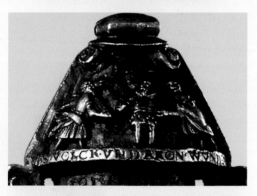

Abb. 21: Dolch, Rückansicht, Knauf,
untere Hälfte:
**Mose in der Stiftshütte. Der Herr in der
Wolkensäule spricht mit Mose. Das Volk
betet.**
Inschrift: »GOT RED DVRCH D WOLKENSEYL /
DAS VOLK MIT FORCHT BAT DWEIL«.
2 Mose 33,7–10

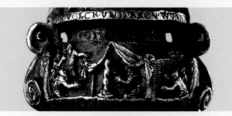

Abb. 22: Dolch, Rückansicht, Knauf,
obere Hälfte:
**Mose (links) hat auf dem Berg Sinai die
neuen Gesetzestafeln empfangen. Aaron
und das Volk sehen seine Verklärung:
Mose mit Strahlen »gehörnt«.**
Inschrift: »DAS VOLCK VND ARON WVNDERT /
DAS MOSE SO HORNT KAM«.
2 Mose 34,29–32

Abb. 23: Rapier, Vorderansicht, Voluten
am Knaufhals:
Inschrift [lat.]: »LEX PER MOISEM
DATVM EST GRACIAM ET VERITAS PER
CHTM FAT EST.«
Vulgata: Quia lex per Moysem data est,
gratia et veritas per Jesum Christum
facta est. / Denn das Gesetz ist durch
Mose gegeben:
die Gnade und Wahrheit ist durch Jesum
Christum geworden.
Joh 1,17

Miteinander in einem Land, in dem Milch und Honig fließen, geführt werden kann. Am Beispiel des Umgangs mit dem Manna und dem Sabbath setzte das protestantische Wirtschaftsethos einschließlich der Ablehnung des Geizes ein. Die Szene, in der Jethro Mose rät, dem Volk Rechte und Gesetze zu geben und Hauptleute zu seiner Unterstützung einzusetzen, nimmt August als ein Lehrbeispiel guter weltlicher Regierung in seinen Blick (Abb. 11). Dem Volk muss das Wort des Herrn erklärt werden (Abb. 12).

Unter Rauch, Donner und Blitz empfängt Mose die Zehn Gebote (Dekalog) am Berg Sinai (Abb. 14).

Als Hauptmotiv ist an zentraler Stelle und wiederholt der *Tanz um das Goldene Kalb*, in dessen Angesicht Mose im Zorn die Gesetzestafeln zerbricht, eingebracht (Abb. 17–19). Das Motiv fungiert als Exempel zum Ersten Gebot: «Du sollst keine anderen Götter haben neben mir«, und richtet sich gegen den Prunk der Römischen Papstkirche. Die Calvinisten begründeten mit Verweis auf diese Begebenheit der Abgötterei ihre generelle Verbannung von Bildern aus der Kirche. Die Strafe, die Gott für die Abtrünnigen fordert, ist grausam: Die Leviter müssen ihre sündigen Brüder töten (Abb. 20). Das bedeutet, das Strafgericht ist dem weltlichen Herrscher anvertraut. Der Augenblick, in dem Mose seinem Volk die erneut empfangenen Gesetzestafeln vorweist, ist feierlich in Szene gesetzt. Das Alte Testament richtig verstanden, erscheint Mose erst jetzt, indem er die neuen Gesetzestafeln bringt, »gehornt«, d. h. mit zwei leuchtenden Strahlenbündeln auf dem Haupt als Zeichen seiner Verklärung (Abb. 22, Figur links).

Die Bedeutung des didaktisch angelegten Bilderzyklus' wird durch eine überragende künstlerische Komposition und plastische Ausarbeitung der vollkommen durchgebildeten, bewegten szenischen Hochreliefs am Gefäß von Rapier und Dolch, ausgeführt in perfektioniertem Eisenschnitt von der Hand des Schwertfegers »Meister« Franz aus Torgau, untermauert. Laut dem Inventar der Rüstkammer von 1567 hatte Kurfürst August die Garnitur für 100 Floris (Florentiner Goldgulden) erworben: »Ein ausgehauenn eisenfarb rappir tolch gürttell unnd beschlege. Das kreuz ist vonn schöner künstlicher arbeytt und vonn Historienn aus dem alten Testament darauff gehauen, ist von Meister Franzenn dem Schwertdtfeger umb 100 flg. zu Torgaw erkaufft«[8] Der Preis ist sehr hoch, wenn man berücksichtigt, dass keinerlei Edelmetall verwendet wurde. Er ist der bewunderungswürdigen handwerklichen Meisterschaft angemessen. Die Spezialisierung der Schwertfeger auf den Eisenschnitt war den Innungsregeln geschuldet, die ihnen die Verwendung von Gold und Silber nicht erlaubten, während Messerschmiede begrenzt, Goldschmiede unbegrenzt Edelmetall verarbeiten durften. Die große Meisterschaft, die die Torgauer und Dresdener Schwertfeger und Messerschmiede erlangten, ist letztlich den anspruchsvollen fürstlichen Aufträgen zu verdanken. Mit der Auftragserteilung wurden zweifellos auch die sehr dezidierten Bildmotive und künstlerischen Vorgaben wie Vorlagen oder Entwürfe kommuniziert. Entwurf und Ausführung lagen nicht zwangsläufig in einer Hand. Vorlagen für die Rapier-Dolch-Garnitur zum 2. Buch Mose wurden trotz umfangreicher Recherchen bislang nicht gefunden.[9] Die bekannten Bibelillustratoren der ersten Luther-Bibeln kommen aus künstlerischer Sicht nicht in Betracht. Auch die an der vorliegenden Waffengarnitur auftretende Bildfolge stimmt in der Auswahl und im Umfang mit keiner der seinerzeitigen Luther-Bibeln überein. Sie ist wohl die alleinige Idee des Auftraggebers, der bibelfest und belesen war und in ständiger Kommunikation mit protestantischen Theologen, voran Philipp Melanchthon, seine eigene Anschauung ausprägte, etwa zur Ausarbeitung von landesherrlichen Kirchen- und Schulordnungen.

Der wachsenden Rolle der Kunst und Kommunikation in der fürstlichen Repräsentation wollte sich August nicht verschließen. Anspruchsvolle wie schlichte Bildfindungen zum Alten Testament, namentlich zum 2. Buch Mose, finden sich im 16. Jahrhundert in zahlreichen klein-formatigen Vorlagendrucken und Musterzeichnungen flämischer, niederländischer, französischer, deutscher und italienischer Künstler. Das breite Angebot war den neuen Möglichkeiten der Druckerkunst und der wachsenden Nachfrage nach belehrenden und erbauenden Bildern in den Religionskämpfen der Zeit geschuldet. Ein Eisenschnitt-Rapier Augusts mit Motiven des Verlorenen Sohnes basiert auf Vorlagen von Hans Sebald Beham.[10] Der Duktus ist von den Darstellungen an der Mose-Garnitur deutlich unterschieden.

In der Reformationszeit mussten protestantische Bildprogramme nicht notwendig von Künstlern protestantischer Konfession entworfen oder ausgeführt werden. Der Auftraggeber gab den Künstlern seiner Wahl das Bildprogramm vor, wie es das für den vorliegenden Fall nahestehende Beispiel der Fassadenbilder und Steinreliefs an der Loggia des Dresdner Residenzschlosses bestätigt. Die Entwürfe für das dortige protestantische Bildprogramm gehen auf italienische Künstler zurück, die Kurfürst Moritz nach Dresden geholt hatte. Die Loggia bildete den architektonischen Höhepunkt des Schlossensembles. An der Steinbrüstung der Loggia ließ Moritz die Siege Josuas als Nachfolger von Mose in sieben kolorierten Reliefs, von denen nur eines original, zwei in einer Kopie von 1896–1898 überliefert sind, vom Dresdner Bildhauer Hans II Walter festhalten.[11] Der Entwurf stammt von einem italienischen Künstler, vielleicht von Benedikt Tola oder dessen Bruder Gabriele. Die Kriegsszenen mit römisch ge-rüsteten Kriegern sind denen an der Rapier-Garnitur verwandt (Abb. 9 und 21). Die anderen Figuren tragen schlichte halblange und lange, teils gegürtete und geschoppte Gewänder, wie man sie seinerzeit mit der Antike des Mittelmeerraumes und mit altorientalischen Kulturen verband. Die Kleidung ist meist körperbetont, wodurch die Gesten und Aktionen in ihrer Dynamik herausgestellt werden. Die Männer tragen halbhohe Mützen mit Aufschlägen und lange Bärte. Mose ist von seinem Volk nicht vornehmlich durch die Kleidung, sondern durch seine starke gestische Erscheinung, die den Umhang mitunter aufwallen lässt, und den weisenden langen Stab unterschieden. Er erscheint mit zwei Strahlenbündeln. Die sonst typisiert verbreitete Gestalt des Mose mit Hörnern oder Hörnerfrisur finden wir an der Rapier-Garnitur nicht. Gott in den Wolken ist der in Bibelillustrationen tradierten Darstellungsweise folgend als Mann mit Bart, u. a. mit Reichsapfel, wiedergegeben (Abb. 14–19). Künstlerisch lassen die dramatische sowie kompositorisch sichere Darstellungsweise und die Auffassung der ranken Figuren einen italienischen Künstler, vielleicht einer der in Dresden tätigen Brüder Tola, als Entwurfge-ber annehmen.[12] Die kongeniale Ausführung in Eisenschnitt vollzog ein Schwertfeger aus der mit Luther und den sächsischen Reformationsfürsten eng verknüpften Residenzstadt Torgau: Meister Franz.

Darstellungen des Alten Testaments und besonders der Einzelgestalt des Mose waren in der vorangegangenen Geschichte mit plastischen Werken der berühmtesten Künstler im Auftrag von Fürsten und Repräsentanten der Römischen Kirche verbunden, wie z. B. der Mosesbrunnen von Claus Sluter (Steinfiguren, 1395–1404, Chartreuse von Champmol in Dijon), das Paradiesportal von Lorenzo Ghiberti (Bronzereliefs, 1425, Baptisterium in Florenz) oder der weitberühmte Mose mit den Gesetzestafeln von Michelangelo für das Grabmal von Papst Julius II. (Marmor, 1513–1515, San Pietro in Vincoli). Die Mose-Garnitur von Kurfürst August scheint sich mit diesen großarti-

gen Beispielen aufgrund ihrer Zierlichkeit und ihres geringeren Wirkungsgrades nicht messen zu können, doch sie darf es hinsichtlich der persönlichen Übereinstimmung eines historisch bedeutenden Auftraggebers mit der religiösen Botschaft wie auch hinsichtlich eines gesucht hohen künstlerischen Anspruchs, der für Bilder im Dienste protestantischer Propaganda eigentlich vernachlässigbar war.

Jutta Charlotte von Bloh

DIE BOTSCHAFT

DER PROPHET, DAS VOLK UND DER KURFÜRST

Was haben die Menschen, die in der Wüste um das Goldene Kalb tanzen, nicht alles erlebt? Sie haben vor allem gelernt zu vertrauen. Sie vertrauten der Ankündigung Moses, dass er sie mit Gottes Hilfe aus der Sklaverei in Ägypten befreien werde. Sie glaubten ihm und folgten ihm und sahen wunderbare Zeichen und atmeten den Duft der Freiheit. Allerdings erfuhren sie auch, dass Freiheit nicht gleich Wohlstand und Ruhe für ein behagliches Leben ist. Vielmehr waren sie unterwegs in schwierigem Gelände und konnten nur von der Hand in den Mund leben. Aber immerhin das! Und sie waren nicht mehr fremdbestimmt.

Gott selbst hatte sich ihnen versprochen und einen Bund mit ihnen geschlossen. Zum Zeichen dafür und zur Hilfe für ihr Leben – in Gemeinschaft mit Gott und als Gesellschaft – gab Gott ihnen Gebote mit auf den Weg. Mose sollte sie sogar als schriftliches Dokument von Gott selber erhalten und machte sich dafür auf die Reise. Die Zeit des Wartens auf die Rückkehr des Propheten wurde dem Volk zu lang – und sie verloren ihr Vertrauen. Ihre Gefühle schwankten zwischen Angst und Selbstüberschätzung. Sie brauchten etwas zum Anschauen und Anfassen. So entstand das Goldene Kalb. Ihr Vertrauen und ihr Glaube an Gott, den sie zwar nicht sehen konnten, der sie aber bis dorthin in die Freiheit geführt hatte, war in Frage gestellt, erschüttert, gebrochen. Es ist auch nicht leicht daran festzuhalten. Die Erfahrung gilt bis in unsere Tage. Treffend heißt es dazu im Neuen Testament im Hebräerbrief 11,1: »Es ist aber der Glaube eine feste Zuversicht auf das, was man hofft, und ein Nichtzweifeln an dem, was man nicht sieht.« Im Wissen darum wollte Gott seine Gebote den Menschen auch in Schriftform geben, damit sie sie nicht nur hören, sondern »dokumentiert« und vor Augen haben, weil sie sich auf diese Weise besser ins Herz einprägen können.

Sieht der Kurfürst sich als Sachwalter Gottes? Das lässt sich leicht vorstellen. Auch seinem Volk ist offensichtlich nicht zu trauen. Es braucht eine starke Hand, die dafür Sorge trägt, dass sie nicht wieder abfallen vom Glauben, der so mühsam errungen worden ist. Es braucht eine starke Hand, damit sie auch ihm, dem Kurfürsten nicht in den Rücken fallen. So mahnt ihn diese Szene und stärkt ihm zugleich den Rücken bei seinem politischen und militärischen Handeln.

Zugleich wird ihm aber auch deutlich gemacht, dass auch er noch jemanden über sich hat. Die Gebote kommen von Gott. Er ist der Herr über alle Welt und er begrenzt damit auch die Macht des weltlichen Herrschers. Auch der muss sich vor Gott verantworten.

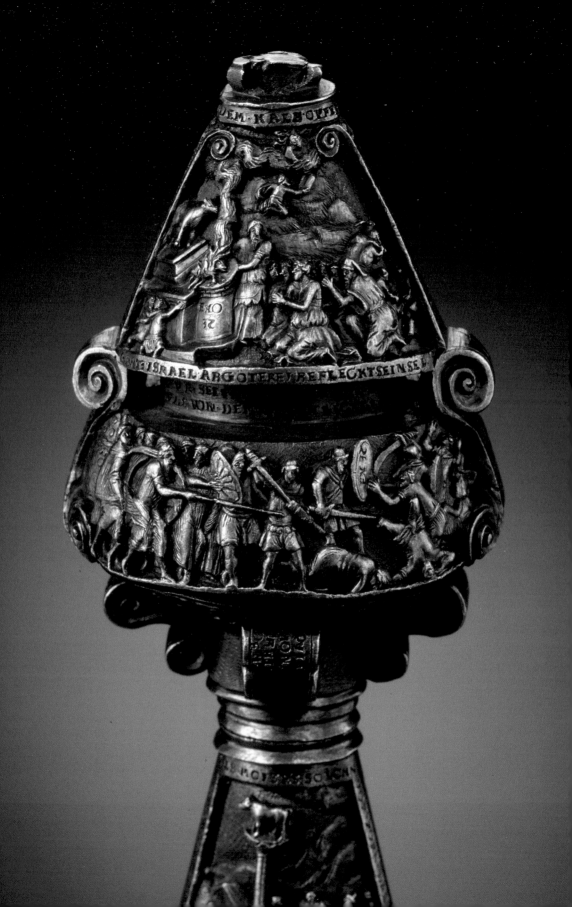

So mussten es auch die Israeliten in der Wüste tun. Das Urteil Gottes ist hart, aber er lässt sich zugleich durch die Fürbitte Moses für sein Volk erweichen. So können sie weiterziehen und das Wagnis des Glaubens und der Freiheit leben.

Darum geht es zutiefst in der Geschichte vom Tanz um das Goldene Kalb, dass Menschen ihr Vertrauen nicht auf Gold oder Silber setzen und alles, wofür diese Begriffe stehen, auch nicht auf Kurfürsten und andere Mächtige, sondern dass sie es so halten, wie der Apostel Paulus es im Römerbrief 8,38ff. so unvergleichlich ausgedrückt hat: »Denn ich bin gewiss, dass weder Tod noch Leben, weder Engel noch Mächte noch Gewalten, weder Gegenwärtiges noch Zukünftiges, weder Hohes noch Tiefes noch eine andere Kreatur uns scheiden kann von der Liebe Gottes, die in Christus Jesus ist, unserem Herrn.«

Das ist echte Freiheit! Sie ist ein wesentliches Anliegen des Reformators Martin Luther. Freiheit durch den Glauben an Gott und in Verantwortung vor Gott und den Menschen.

EIN BILD ALS POLITISCH-THEOLOGISCHES PROGRAMM DER REFORMATION

Die Übergabe der Gesetzestafeln am Sinai, während das Volk Israel um das Goldene Kalb tanzt (2 Mose 32): Dieses Motiv auf dem Knauf einer Prunkwaffe kann gleichsam als Überschrift über die gesamte Motivik des Rapiers beschrieben werden (Abb. 18). Mose will das Volk Israel zu Gott führen und die öffentliche Ordnung aufrechterhalten, während sich das Volk selbst als ungehorsam und halsstarrig erweist. Hier werden im Sinne Luthers die Zehn Gebote als allgemeines Sittengesetz interpretiert, an das stets erinnert werden soll.

Der Wittenberger Reformator nimmt die alttestamentlichen Gesetze in drei Gestalten wahr. Das Zeremonialgesetz (*ius ceremonialis*) dient dem israelitischen Kultus und hat für die Christen keinerlei Bedeutung. Das gleiche gilt für das öffentliche Gesetz (*lex forensis*), weil es nur die Rechtsvorschriften beschreibt, die für das jüdische Gemeinwesen galten. Lediglich als *lex moralis* hat das alttestamentliche Gesetz, insonderheit die Zehn Gebote, bleibende Bedeutung für die Christen. Sein Inhalt ist den Menschen als Naturgesetz (*lex naturalis*) ins Herz geschrieben. Nach dem Sündenfall sind die Menschen nur noch eingeschränkt fähig, dieses Gesetz wahrzunehmen. Deshalb bedurfte es der Gesetzgebung am Sinai, wo Gott den Menschen am vollständigsten seinen Willen zu erkennen gab.

Dieses Sittengesetz kann nach Luther in zweierlei Weise gebraucht werden. Im *usus theologicus seu spiritualis* besteht die Funktion des Gesetzes darin, die Sünde des Menschen aufzuzeigen und die Drohung des Zorns lebendig zu machen, unter dem der Mensch wegen seiner sündigen Natur steht. Sünde im Sinne der Abwendung von Gott wird auf der Darstellung am Rapierknauf reflektiert durch den Hinweis auf die Abgötterei Israels in der Anbetung des Stierbildes. Im Gegensatz steht dazu Mose, der sich zu Gott hinwendet und sein Wort empfängt. Dieser Gegensatz von Hinwendung zu Gott in Mose und Abwendung von Gott in der Anbetung des Stierbildes erinnert an ein Merkmal lutherischer Theologie: Der Mensch in lutherischer Perspektive ist immer Sünder und gerecht zugleich (*simul iustus et peccator*). Sünder, in dem er sich von Gott abwendet, gerecht, in dem sich Gott dem Menschen zuwendet.

Der zweite Gebrauch des Gesetzes wird bei Luther *usus politicus* genannt. In diesem Sinne soll das Gesetz zu Werken anhalten, die das Gute fördern und das Böse hindern. Darum umfasst

es auch alle öffentliche Ordnung und die Tätigkeit in verschiedenen Ständen. Luther spricht daher auch vom bürgerlichen Gebrauch des Gesetzes (*usus legis civilis*).

Zur Durchsetzung dieses bürgerlichen Gebrauchs bedarf es nach Luther des öffentlichen Amtes, der Obrigkeit. Das öffentliche Amt ist von Gott selbst angeordnet, um die Wahrung des Gesetzes im Sinne von öffentlicher Ordnung, insbesondere der Zehn Gebote, zu wahren und den Frieden zu verteidigen. Dazu erhält es die Vollmacht, mit körperlicher Gewalt – mit dem Schwert – das Recht durchzusetzen.

Vergegenwärtigt man sich, dass das Motiv Gesetzesempfang und Stierbildanbetung auf der Prunkwaffengarnitur eines Kurfürsten dargestellt wird, so erscheint diese Darstellung geradezu als Überschrift für das politische Programm des Waffeninhabers. Er ist von Gott berufen, mit dem Schwert für die Einhaltung der öffentlichen Ordnung einzutreten. Dort, wo diese Ordnung nicht eingehalten wird, hat er das von Gott verliehene Recht, auch mit körperlicher Gewalt die Gesetzesübertretung zu bestrafen. Der Kurfürst ist damit Teilhaber eines von Gott gegebenen Amtes.

Luther: »Das Schwert ist an und für sich recht und eine göttlich nützliche Ordnung, die er unverachtet, vielmehr gefürchtet, geehrt und der er gehorcht haben will […]. Denn er hat zweierlei Regiment unter den Menschen aufgerichtet: Eines geistlich, durch das Wort und ohne Schwert […]. Das andere ist ein weltliches Regiment durch das Schwert, auf dass diejenigen, die durch das Wort nicht fromm und gerecht werden wollen zum ewigen Leben, dennoch durch dieses weltliche Regiment gedrungen werden, fromm und gerecht zu sein vor der Welt. […] darum gibt er der Obrigkeit so viel Gut, Ehre und Gewalt, dass sie mit Recht vor den Menschen besitzt, damit es ihr dazu diene, solche weltliche Gerechtigkeit zu bewirken. So ist Gott selber aller beider Gerechtigkeit, der geistlichen und der leiblichen, Stifter, Herr, Meister, Förderer und Belohner, und es gibt darin keine menschliche Ordnung oder Gewalt, sondern es ist ein rein göttliches Ding.«[1]

Dass Gott selbst der Herr auch über dieses weltliche Regiment des Kurfürsten ist, wird in aller Deutlichkeit auch im Motiv des Gesetzesempfangs dargestellt. Gott steht über Mose und offenbart ihm seinen Willen (Abb. 22). In aller Klarheit wird gezeigt: Staatliche Gewalt ist nie absolut. Sie bleibt abgeleitet und eingeschränkt durch Macht und Gewalt des wahren Herrschers auf Erden, Gott selbst.

Matthias Heimer

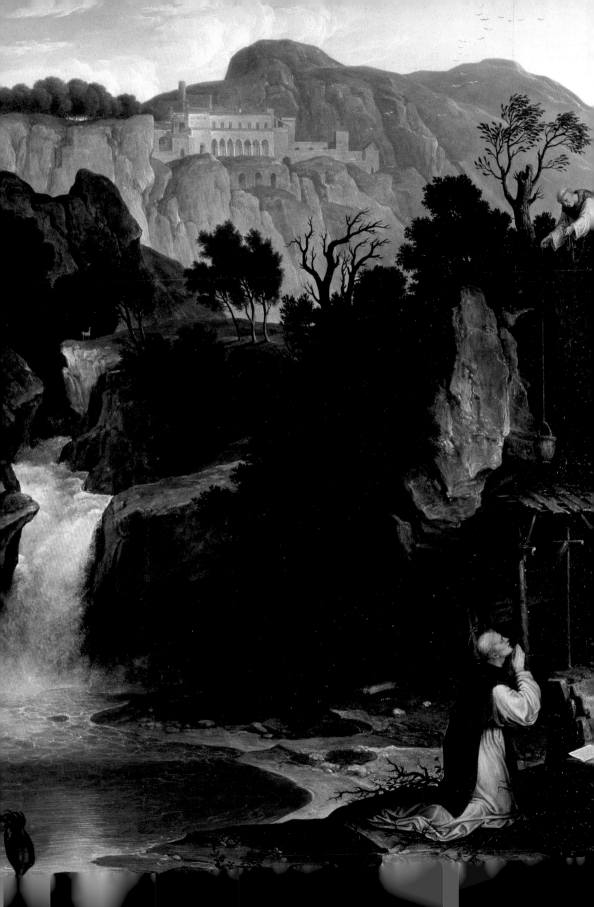

»Landschaft mit dem heiligen Benedikt«

von Joseph Anton Koch (1815)

DAS BILD

DER MALER JOSEPH ANTON KOCH (1768–1839), LEBEN UND WERK

Joseph Anton Koch wird am 27. Juli 1768 in Obergiblen im Lechtal geboren. Als Knabe hütete er in den Bergen seiner Tiroler Heimat die Kühe. Dank der Unterstützung des Bischofs von Augsburg erhält er bereits als 15-Jähriger die erste Ausbildung am Priesterseminar in Dillingen. Es folgt der Besuch einer Bildhauer-Werkstatt in Augsburg. 1785 studiert Koch an der Hohen Karlsschule in Stuttgart, wo auch Friedrich Schiller kurz zuvor acht Jugendjahre verbracht hatte. 1791 entzieht er sich jedoch der dort herrschenden strengen Zucht und flieht, von den freiheitlichen Ideen der Französischen Revolution beseelt, nach Straßburg. Seinen abgeschnittenen Zopf – Symbol des absolutistischen Zeitalters – schickt er an die ungeliebte Anstalt zurück. Das fanatische Treiben der Jakobiner, denen er sich kurzfristig anschließt, veranlasst ihn jedoch schon im folgenden Jahr in die Schweiz zu gehen, wo er sich in den Alpen intensiv zeichnend und aquarellierend dem Studium der Natur widmet. Hier erwirbt sich Koch einen reichen Schatz an Landschaftsmotiven, auf die er in seinen späteren Gebirgslandschaften immer wieder zurückgreift. 1794 überquert Koch zu Fuß die Alpen nach Italien. Nach kurzem Aufenthalt in Neapel lässt er sich im Frühjahr des folgenden Jahres in Rom nieder, wo er sich der Gruppe der »Deutsch-Römer« anschließt. Mit Johann Christian Reinhart und Asmus Jakob Carstens gehört Koch zu den Künstlern, die die heroisch klassische Landschaftsauffassung vertreten. Auch mit dem dänischen Bildhauer Bertel Thorvaldsen freundet er sich an. Um 1803 beginnt Koch auf Anregung des Malers Gottlieb Schick, den er von der Hohen Karlsschule her kannte, mit der Ölmalerei. Dabei orientierte er sich an den französischen Vorbildern Nicolas Poussin und Claude Lorrain. Es entstehen nun die frühen, richtungsweisenden Arbeiten seiner Kunst, wie die »Heroische Landschaft mit Regenbogen« (1805) in

der Kunsthalle Karlsruhe oder der »Schmadribachfall« (1805–1811), wovon eine Fassung im Kunstmuseum Leipzig hängt.

Der »Schmadribachfall« gilt als erste monumentale Darstellung einer Gebirgslandschaft. Es geht dabei jedoch nicht allein um die genaue, topografisch richtige Wiedergabe der Natur, sondern um das Einbringen beobachteter Naturwirklichkeit in eine Ideallandschaft. Hinter diesem neuen Bildthema steht auch eine Neuorientierung. Während im 18. Jahrhundert das Gebirge noch als etwas Bedrohliches angesehen wurde, begann im 19. Jahrhundert eine Wahrnehmung der Alpen aus neuer Sichtweise, was nicht zuletzt mit dem einsetzenden Alpentourismus einherging.

Aus Kochs eigenen Aufzeichnungen wissen wir, dass »Schönheit« für ihn die zentrale ästhetische Kategorie darstellt und sich das »Schöne« und das »Erhabene« bedingt. Durch ein Kunstwerk sollen ebensolche Gefühle und Gedanken im Betrachter hervorgerufen werden. Das korrespondiert mit dem deutschen Idealismus im Sinne von Goethe, Schiller und Kant.

Die Landschaft der Campagna Romana und besonders der Ort Olevano Romano werden für mehr als dreißig Jahre Sommerdomizil und Quelle künstlerischer Inspiration Joseph Anton Kochs. 1806 heiratet er die gleichaltrige Cassandra Ranaldi, mit ihr hatte er drei Kinder.

Ab 1810 steht Koch in enger Beziehung zur Künstlergruppe der Lukasbrüder, die später unter der Bezeichnung »Nazarener« bekannt werden. Koch wird Mentor junger deutscher Künstler wie Friedrich Overbeck, Franz Pforr, Peter von Cornelius, Wilhelm von Schadow, Philipp Veit und Julius Schnorr von Carolsfeld. 1812 geht Koch nach Wien in der Hoffnung, mehr Aufträge zu bekommen. Das von uns zu betrachtende Bild wurde 1814 von dem kunstinteressierten Franz Erwein Graf von Schönborn-Wiesentheid (1776–1840) in Auftrag gegeben, der als Adjutant von Kronprinz Ludwig von Bayern mit diesem Kochs Atelier aufgesucht hatte. Ausgeführt hat Koch dieses Gemälde dann 1815. Es ist unten links bezeichnet: *G.Koch Tyrolese fece 1815*.

Nach einem dreijährigen Aufenthalt in Wien, der geprägt war durch den Einfluss des Romantikerkreises um Friedrich Schlegel, kehrt Koch 1815 nach Rom zurück, wo er die letzten Lebensjahre verbringt. Den Höhepunkt seiner jahrelangen Auseinandersetzung mit der Dichtung Dantes bilden seine Wandfresken im Dantezimmer des Casino Massimo (1824–1829) in Rom, die großen Einfluss auf die nachfolgende Künstlergeneration haben.

Im Alter von 71 Jahren stirbt Koch 1839 in Rom. Seine letzte Ruhestätte findet er im Vatikan auf dem Campo Santo Teutonico.

Joseph Anton Koch war in Rom zum Haupt eines römisch-deutschen Künstlerkreises geworden. Als Erneuerer einer klassisch-idealen, heroischen Landschaftsauffassung darf er nicht nur als einer der bedeutendsten unter den deutsch-römischen Malern, sondern überhaupt als wegweisender Erneuerer der Landschaftsmalerei zu Beginn des 19. Jahrhunderts angesehen werden.

Wir erblicken eine ideale italienische Landschaft mit klar geordnetem Bildaufbau. Das obere Bilddrittel nehmen hohe Felsenhänge mit einem Kloster und darüber ein zartblauer Himmel ein. Scharf hebt sich das dunkelgrüne Gesträuch auf den Felsen des Mittelgrunds von dem fernen, graublauen Berg mit seinem Kloster ab. Diese Darstellung geht auf eine Studie Kochs von der Gegend um das Bergkloster S. Benedetto bei Subiaco zurück.[1] In der Mitte und im vorderen Bilddrittel ist dunkles Felsgestein sichtbar, in das sich ein Bach eingegraben hat und sich über einen Wasserfall in einen kleinen See ergießt. In der vorderen rechten Bildzone entdecken wir eine große Staffagefigur, die den bildtitelgebenden heiligen Benedikt darstellt. Er kniet in einem unzugänglich wirkenden Bereich auf Dornen vor einem Holzkreuz. Über dieses erreichen ihn die Strahlen göttlicher Eingebung. Im Schatten desselben und fast unsichtbar schleicht ein kleiner Teufel davon. Am rechten oberen Bildrand lässt ein Mönch einen Korb mit Brot an einer Leine zu dem Einsiedler herab. Im unmittelbaren linken Vordergrund stehen drei Reiher, die offenbar ungestört und paradiesisch friedlich die Nähe des betenden Eremiten suchen. Als weitere Tierdarstellungen finden wir in der weitläufigen Landschaft ferner eine miniaturhafte weiße Ziege und nach oben aufsteigende Vögel. Der Vordergrund mit dem Heiligen und den Reihern scheint irgendwie hinzu komponiert und drängt die steile, buschbewachsene Felswand zurück. So genießen wir einen Einblick in eine stimmungsvolle, in sich geschlossene Szene der Harmonie und Kontemplation.

EIN STIL ZWISCHEN KLASSIZISMUS UND ROMANTIK: ZUM BILDAUFBAU UND ZUR LANDSCHAFTSDARSTELLUNG

Die Landschaftsdarstellung von Joseph Anton Koch basiert auf genauen, frühen Naturstudien. Blumen und kleine Pflanzen werden mit großer Detailliebe gezeigt. Das Gestein in seinen warmen Brauntönen kontrastiert zum schweren Grün der Laubbäume und bildet mit diesem einen ruhigen Zweiklang. Lebendig wird die Szene durch das bewegt herabstürzende Wasserspiel im Kontrast zur ruhig spiegelnden Wasserfläche vorne. Im Gegenlicht setzt der zarte Farbakkord eines Regenbogens einen brillierenden Akzent und verweist auf eine spirituelle Parallele: Beim heiligen Benedikt scheint die himmlische Kraft zu strahlen. »Die Erde erscheint überschaubar und geordnet, ein Kosmos aus harmonisch gefügten Teilen, in sich geschlossen, plastisch und begreiflich. Und sie ist bei aller Weite und Größe anthropozentrisch. Der Mensch ist in ihr zu Hause und gibt ihr seinen Modus.«[2] So finden wir in unserem Fall den heiligen Benedikt in kon-

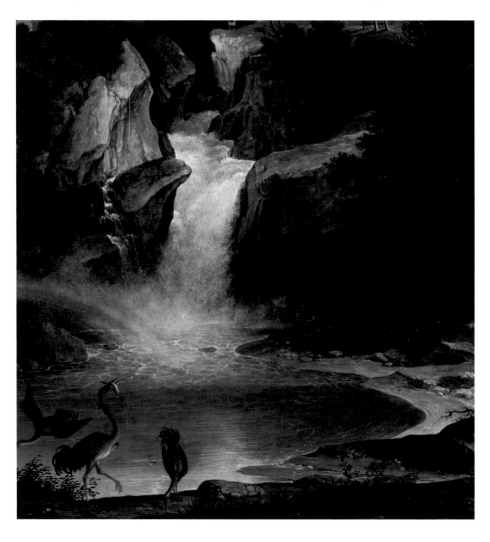

templativer Gebetshaltung, eingebunden in eine legendenhafte Episode; eine erzählfreudige, phantasievolle Darstellung aus dem Geist der Romantik.

Bei aller romantischen Innigkeit geht die Klarheit des Aufbaus aber nicht verloren. Die Detailgenauigkeit ist nur aus der Nähe zu erkennen, sie bestimmt nicht die Gesamterscheinung des Bildes. Joseph Anton Koch beweist hier erneut seine Fähigkeit, Landschaftsräume und Bildflächen übersichtlich groß zu strukturieren. Das gehört vor allem zum Stil des Klassizismus. Bei dem zu betrachtenden Bild »Landschaft mit dem heiligen Benedikt« entsprechen – wie bei Joseph Anton Koch überhaupt – »wissenschaftliche Genauigkeit in der tektonischen Wiedergabe der Erdoberfläche und ein klarer klassizistischer Bildaufbau einander«.[3]

ZUM BILDTHEMA DES HEILIGEN BENEDIKT

In unserem Bild macht sich die von Friedrich Schlegel geforderte Rückwendung der romantischen Kunst zum christlichen Mittelalter bemerkbar. Das zeigt sich bereits darin, dass eine Legendenszene aus dem Leben eines Heiligen dargestellt ist.

Benedikt von Nursia (480–547) war der Gründer des Benediktinerordens, des ältesten Mönchsordens des Abendlandes. In Monte Cassino wurde 529 das erste Kloster gegründet. Die Mönche lebten nach der Devise *ora et labora*. Die Darstellung des heiligen Benedikt als Einsiedler im Gebet stützt sich auf die »Vita Benedikti« im zweiten Teil der »Dialoge« Papst Gregors des Großen (550–604). Dabei handelt es sich um den frühesten Bericht über Person und Wirken des heiligen Benedikt. Diesen übernahm Jacobus de Voragine in seiner »Legenda aurea«.

Darin wird berichtet, der junge Benedikt habe sein juristisches Studium in Rom aufgegeben und sich in eine einsam gelegene Höhle des Anio-Tals bei Subiaco zurückgezogen, wo er drei Jahre als Eremit lebte. Ein frommer Mönch, Romanus, versah den in der Einöde lebenden mit Nahrung, die er von oben in einem Korb herabließ, nachdem er sich vorher durch eine Glocke bemerkbar gemacht hatte. Der geflügelte Teufel, Feind alles Heiligen, versuchte stets, die Glocke mit einem Hammer zu zerschlagen. Benedikt verließ schließlich seine Einsiedelei, als eine Gemeinschaft von Mönchen ihn bat, ihr Oberhaupt zu werden. Damit endet diese Episode seines Lebens.

Anette Mittring

DIE BOTSCHAFT

Landschaftsbilder der vorliegenden Art lassen mich immer wieder an die Orte meines Lebens denken, die mich in einem spirituellen Sinne berührt haben. Das sind ganz verschiedene Orte, etwa die Ibn-Tulun-Moschee in Kairo mit ihrer tiefen Stille und ihrer zugleich großen Weite, oder – auf ganz andere Weise – der alte Fußgängertunnel unter der Themse, der von der Isle of Dogs nach Greenwich führt. Ich habe sie erlebt als Orte der Meditation und der Berührung mit der Stille. Von all diesen Orten der liebste ist mir die etwas südlich von Montalcino gelegene Abtei Sant'Antimo, im 8. Jahrhundert von benediktinischen Mönchen gegründet und heute von

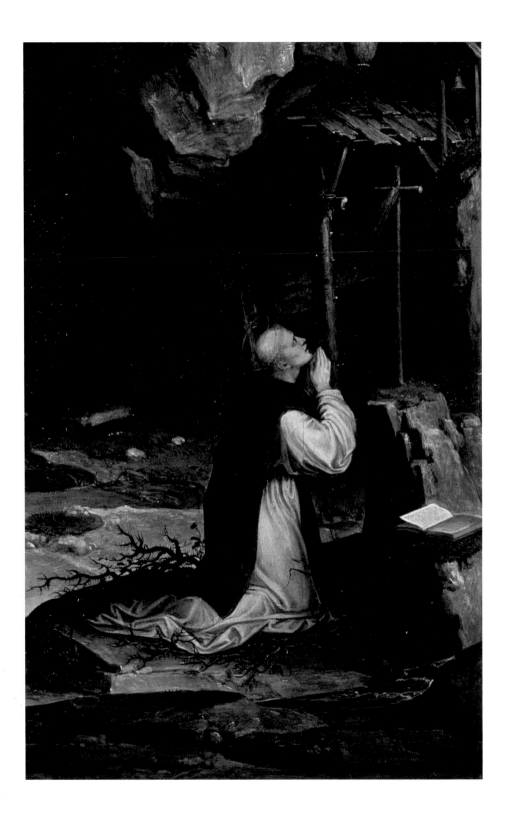

Augustiner-Chorherren wiederbesiedelt. Es sind vor allem ihre Lage und ihr Erscheinungsbild, die mich tief berühren – als wäre die Kirche aus der Landschaft heraus gewachsen, ohne sich gewaltsam in sie hinein- oder sich ihr aufzudrängen. Dieser Einklang eines menschlichen Gebildes mit der Natur rührt an meine Sehnsucht nach dem Paradies, und in der kunsthistorischen Betrachtung ist unser Gemälde ja schon als »ideale Landschaft« und »paradiesische Szene« charakterisiert worden. Der als Eremit dargestellte Mensch wird sich anderen Menschen zuwenden und eine soziale Wirksamkeit entfalten. Das Kloster im Hintergrund könnte eine Vision sein, die auf diese kommende Wirkung hindeutet. Zuvor aber ist der berufene Mensch ganz und allein bei sich und seiner Seele, bei der Schöpfung und bei Gott.

Unser Bild zeigt den späteren Abt Benedikt und Gründer des nach ihm benannten Ordens als Einsiedler, also vor der Gründung seines Klosters auf dem Monte Cassino, von dem seine ganz Europa umfassende Wirkung ausging.

Benedikt von Nursia ist um das Jahr 480 in Nursia bei Perugia geboren worden, gestorben ist er am 21. März 547 in seinem Kloster Monte Cassino. Diese Gründung, so hat es der Philosoph und Soziologe Josef Pieper angemerkt, könnte man als symbolisches Datum für den Übergang von der Antike zum Mittelalter betrachten. Pieper knüpft dabei an Hegel an, der das Jahr 529 hervorhob, weil in ihm die platonische Akademie zu Athen auf Erlass des Kaisers Justinian geschlossen wurde, nachdem sie unter dem gleichen Namen über neun Jahrhunderte bestanden hatte. Dieser »Untergang der äußeren Etablissements der heidnischen Philosophie«, so meint Hegel, markiere das Ende des antiken Zeitalters.[1] Pieper merkt hierzu an: »In demselben Jahr aber geschieht noch etwas anderes, und davon schweigt Hegel: der heilige Benedikt gründet Monte Cassino; das heißt, es entsteht, zwischen Rom und Neapel, hoch über den Heerstraßen der Völkerwanderung, das erste Benediktinerkloster. Hier also wird in der Tat so etwas wie eine Grenze sichtbar, an welcher zwei Zeitalter, ein abgelebtes und ein beginnendes, einander berühren.«[2]

Die einzige bedeutsame Quelle für eine Vita Benedicti ist das zweite von vier Büchern der »Dialoge« des Papstes Gregor der Große (nach 590), in dem ein Lehrer einem skeptischen Schüler erklärt, dass es auch in Italien heilige Menschen gegeben habe – und nicht etwa nur im Osten und in Nordafrika.

Benedikt schloss sich zunächst einer asketischen Gruppe in Effide (heute Affile) in den Sabiner Bergen unweit von Rom an, später war er Einsiedler im Anio-Tal nahe Subiaco bei Rom, wo er drei Jahre lang in einer Höhle lebte. In dieser Situation, also vor dem Schritt Benedikts ins Kloster, ist die Szene des vorliegenden Bildes angesiedelt. Die »Dialoge« Gregors erzählen, dass ihm der Mönch Romanus aus dem benachbarten Kloster Vicovaro bei Tivoli täglich ein vom Munde abgespartes Stück Brot an einem Seil herabließ (Dialoge II 1), wobei zum Zeichen ein Glöckchen erklang. Auf dieses Glöckchen warf der Teufel eines Tages einen Stein und zerstörte es. Überhaupt ist es ein durchgehendes Motiv, dass der Teufel selbst oder neidische Brüder immer wieder das Leben und Werk Benedikts zu zerstören versuchen. So wurde er von den Mönchen von Vicovaro später eingeladen, ihr Abt zu werden. Seine Bedingung war, dass sie seine Regeln befolgen sollten. Sie versuchten ihn mit einem vergifteten Kelch bei der Eucharistiefeier zu töten. Als er das Kreuzzeichen darüber machte, entwich das Gift in Gestalt einer Schlange und der Kelch zersprang. Ebenso gibt es in Gregors Vita die Erzählung (Dialoge II 8), wonach in Subiaco ein Rabe ein vergiftetes Brotstück, mit dem Benedikt getötet werden sollte, von dem Heiligen

wegtrug. Ein neidischer Priester namens Florentius hatte es ihm als »Freundschafts- und Segenszeichen« geschickt. Benedikt hatte einen Raben, der sich täglich bei ihm zur Fütterung einstellte. Ihm gab er den Auftrag, das Brot wegzubringen und wegzuwerfen. Nach anfänglichem Zögern gehorchte ihm der Vogel, kehrte nach drei Stunden ohne das vergiftete Brot zurück und erhielt von Benedikt seine tägliche Ration.

Das Motiv des Raben hat sein Vorbild im Elia-Zyklus im 1. Buch der Könige, wie auch sonst Gregor der Große den alttestamentlichen Propheten immer wieder als Vorbild zeichnet, wenn er über Benedikt von Nursia erzählt. Im Grunde geht es ihm dabei um den Weg, der den dazu berufenen Menschen auf Gottes Weisung hin in die Einsamkeit und in die Askese führt. Dies vor allem verbindet Elia mit Benedikt von Nursia, so wie wir ihn in dieser Szene sehen:

»Da kam das Wort der HERRN zu Elia: Geh weg von hier und wende dich nach Osten und verbirg dich am Bach Krit, der zum Jordan fließt. Und du sollst aus dem Bach trinken, und ich habe den Raben geboten, dass sie dich dort versorgen sollen. Er aber ging hin und tat nach dem Wort des HERRN und setzte sich nieder am Bach Krit, der zum Jordan fließt. Und die Raben brachten ihm Brot und Fleisch des Morgens und des Abends, und er trank aus dem Bach« (1 Kön 17,2–6).

Die Symbole des Raben und des Kelches deuten auf die Gaben der Eucharistie: Brot und Wein. Die Vergiftungsgeschichten symbolisieren aber auch: Auch das Gute, ja sogar das Beste kann als Giftträger missbraucht werden und ist zu prüfen, unter dem Zeichen des Kreuzes wie der Kelch von Vicovaro, in jedem Falle durch den Heiligen Geist, der den erleuchteten Menschen erfüllt. Die klassischen ikonographischen Attribute des Heiligen fehlen auf Kochs Gemälde, oder sie sind in einer eher verborgenen Weise zugegen – natürlich ist das Brot im Körbchen des Romanus enthalten, und vielleicht fliegt der Rabe auch in dem Vogelschwarm am Himmel über der Landschaft. Alles ist konzentriert auf das Kreuz, dessen erleuchtende Kraft in einem Lichtstrahl angedeutet ist. Es ist der Weg der Nachfolge, der Weg Christi, den der Einsiedler gehen möchte und auf den er sich konzentriert. Die Sorge um äußere Lebensumstände, etwa die Nahrung, geraten zur Nebensächlichkeit. So etwas findet sich nebenher (Mt 6,25–33). Um den Gott suchenden Menschen und weit über seinen Horizont, sein Blickfeld hinaus erhebt sich die erhabene Landschaft. Sie enthält verschlüsselte Verweise auf die Gegenwart Gottes und seine Geschichte mit den Menschen – der Regenbogen erinnert an das Ende der Sintfluterzählung, wo er als Zeichen des göttlichen Bundes mit dem Menschen und allen lebenden Wesen auf Erden steht (1 Mose 9,8–17). Psalmworte erklingen im Herzen des Betrachters, die die Gegenwart Gottes in Bergen und Wasserquellen suchen: »Ich hebe meine Augen auf zu den Bergen, woher kommt mir Hilfe? Meine Hilfe kommt vom HERRN, der Himmel und Erde gemacht hat« (Ps 121,1–2). Oder: »Bei dir, Gott, ist die Quelle des Lebens, und in deinem Lichte sehen wir das Licht« (Ps 36,10).

Was bewegt einen Maler wie Joseph Anton Koch zu einer solchen Darstellung? Was sucht der Künstler des frühen 19. Jahrhunderts in einer solchen Szene, die ihre Ursprünge 14 Jahrhunderte vor seiner eigenen Zeit hat? Eng verbunden ist damit für mich die Frage: Was rührt mich selber an, zweihundert Jahre nach der Entstehung des Bildes, zu Beginn des 21. Jahrhunderts? Die ursprüngliche Szene, die geistige Lage eingangs des 19. Jahrhunderts in Europa und unsere heutige Sicht – gibt es zwischen all dem eine Klammer? Das Zeitalter Benedikts und nach ihm Gregors des Großen war eine Zeit der Unordnung und der Ratlosigkeit, die Völkerwanderung zerstörte eine Weltordnung, die Jahrhunderte lang gegolten hatte. Sie war zugleich eine Zeit intensiver Suche nach Halt und Orientierung in einer sich dramatisch verändernden Welt. Joseph Anton Koch,

anfänglich begeistert von den Ideen der Französischen Revolution, erlebte einen ähnlichen Zusammenbruch – den der feudal-absolutistischen Ordnung in Europa. Sie führte von der Revolution über die Kriege Napoleons bis zu Metternich und zum Wiener Kongress, kurz vor Schuberts »Winterreise« mit ihrer Einsamkeit und ihrem Weltschmerz. Wie soll, wie kann es nun weitergehen? Und auch wir sind nach meinem Eindruck Zeitgenossen einer Epoche, in der es wetterleuchtet. Hatte es nach dem Zusammenbruch des Kommunismus noch die Hoffnung auf ein »goldenes Zeitalter« gegeben, so eint uns heute bei aller Unterschiedlichkeit unserer Ansichten die Ahnung, dass es so wie bisher nicht weitergehen wird. Was zählt in solchen Umbruchzeiten? Was

kann hier die Botschaft sein? Für mich ist es nicht der regressive Rückzug in die Nischen des Paradiesischen oder gar Idyllischen, mag das als Versuchung auch immer nahe am Wege liegen. Ich sehe in Kochs Bild die Sehnsucht, wieder aus den ursprünglichen Quellen zu trinken, mit der Natur im Einklang zu sein und nach Gott zu suchen. Der betende Mensch vor dem Kreuz, die ihn umgebende Landschaft und die Tiere am linken unteren Bildrand können für solche Wünsche stehen. Der dargestellte Benedikt lebt die eigene Bedürftigkeit und wird ihrer inne. Wir haben das heute verlernt, und das trennt uns nicht nur von der Quelle des Lebens, sondern auch von unseren Mitmenschen. Für diese Mitmenschlichkeit stehen in der rechten Bildhälfte der Mönch Romanus und sein Brotkörbchen, mit dem der Bedürftige versorgt und das Leben geteilt wird, statt nur auf die eigenen Bedürfnisse zu achten. Paradiesische Bilder lassen mich träumen von einer nach unseren Krisen hoffentlich kommenden Zeit, die weniger von materiellen Ansprüchen geprägt sein möge als vielmehr von Achtsamkeit, Bescheidenheit und mitmenschlicher Solidarität.

Christof Heinze

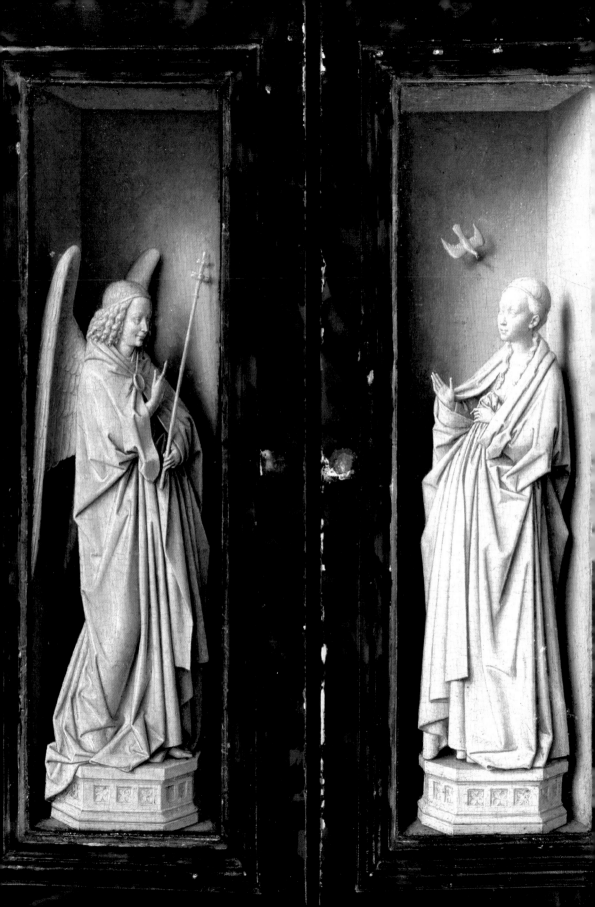

Der Dresdner Marienaltar mit dem heiligen Georg und der heiligen Katharina

von Jan van Eyck (1437)

DAS BILD

Zur Zeit der Entstehung des Bildes, also im frühen 15. Jahrhundert, bilden sich die europäischen Nationalstaaten heraus. Deutschland gibt es noch nicht einmal dem Begriffe nach, sondern nur das Heilige Römische Reich deutscher Nation, das Anfang des 15. Jahrhunderts von Kaisern aus dem Hause Luxemburg regiert wird (Wenzel 1378–1400, Sigismund 1410–1437). Von 1438 an regieren in fast ununterbrochener Folge Kaiser aus dem Hause Habsburg.

Mitteleuropa ist ein vielgliedriges Gebilde, in dem es einigen Adelsgeschlechtern wie den bayerischen Wittelsbachern oder den sächsischen Wettinern gelungen ist, Machtzentren zu bilden.

In Frankreich beginnt die Königsherrschaft von Paris und der Ile-de-France in alle Himmelsrichtungen auszugreifen. In der jahrhundertelangen Auseinandersetzung mit England wendet sich das Blatt unter Karl VII. (1422–1461) endgültig zugunsten Frankreichs (Jeanne d'Arc). England muss sich auf die Britischen Inseln zurückziehen. Seit 1455 herrschen dort bürgerkriegsähnliche Zustände (»Rosenkriege« zwischen den Dynastien der Lancaster und York). In Italien rivalisieren mehrere kleine und mittlere Stadtrepubliken und Fürstentümer – Mailand, Venedig, Florenz, Siena, Mantua, der Kirchenstaat – untereinander um die Vorherrschaft. In Florenz beginnt der Aufstieg der Kaufmannsdynastie der Medici. Der Süden Italiens wird vom spanischen Königreich Aragon beherrscht. In Spanien geht die Zeit der Maurenherrschaft zu Ende. Die beiden Königreiche Aragon und Kastilien haben die Muslime in den äußersten Süden der Halbinsel, nach Andalusien, zurückgedrängt.

Ganz im Südosten Europas zerfällt das byzantinische Reich unter dem Ansturm der Osmanen. 1451 wird Konstantinopel, das 1420 erstmals von den türkischen Osmanen belagert worden war, von diesen erobert. Die Eroberung wird im christlichen Europa als Jahrhundertkatastrophe erlebt und löst einen Schock aus.

Ein Zeitalter religiöser und kirchlicher Reformen und Reformbewegungen setzt ein, das hundert Jahre später in der von Martin Luther initiierten Reformation kulminiert. Meilensteine sind die Hussitenkriege in Böhmen, das Reformkonzil zu Basel 1431–1459 oder die Verhandlungen Roms mit Konstantinopel 1437 mit dem Ziel einer Wiedervereinigung der beiden christlichen Kirchen. Soweit einige Schlaglichter auf die Situation Europas in der ersten Hälfte des 15. Jahrhunderts.

Geographisch zwischen Frankreich und Deutschland gelegen, entsteht in diesen ersten Jahrzehnten des 15. Jahrhunderts ein ganz neues politisches Gebilde von großer wirtschaftlicher Potenz: das reiche Herzogtum Burgund mit der Hauptstadt Dijon. In wenigen Jahrzehnten bringen die burgundischen Herzöge aus einer Nebenlinie des französischen Könighauses durch Erbschaft und Eroberung von der Nordsee bis zu den Alpen ein Staatengebilde zusammen, das unter anderem neben den Herzogtümern Luxemburg, Brabant und Lothringen auch die reichen Grafschaften Holland, Seeland und Flandern umfasst. Dieses Staatsgebilde liegt jedoch zwischen zwei Rivalen, dem Heiligen Römischen Reich und Frankreich, die es in die Zange nehmen und schließlich aufreiben. 1477 fällt Burgund durch Erbschaft an die Habsburger. Anfang des 15. Jahrhunderts entfalten sich in diesem »Zwischenreich«, begünstigt durch den wirtschaftlichen Reichtum vor allem der nördlichen Gebiete, der sogenannten Niederlande, Kunst und Kultur in ungeahntem Maße. Während das Wirtschaftsbündnis der Hanse nach 1400 immer mehr an Bedeutung verliert, steigen Brügge, Antwerpen und Brüssel neben den norditalienischen Städten Mailand, Florenz, Venedig und Genua zu führenden europäischen Wirtschafts- und Handelszentren auf.

In dieser Zeit erlebt die Kunst, insbesondere die Malerei, in dieser Region einen einzigartigen Aufschwung. Niederländische Maler, vor allem Jan van Eyck, entwickeln eine neue Technik

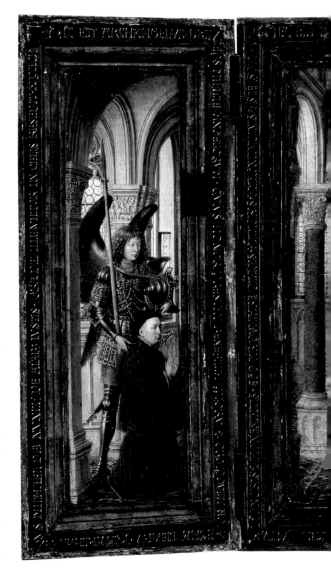

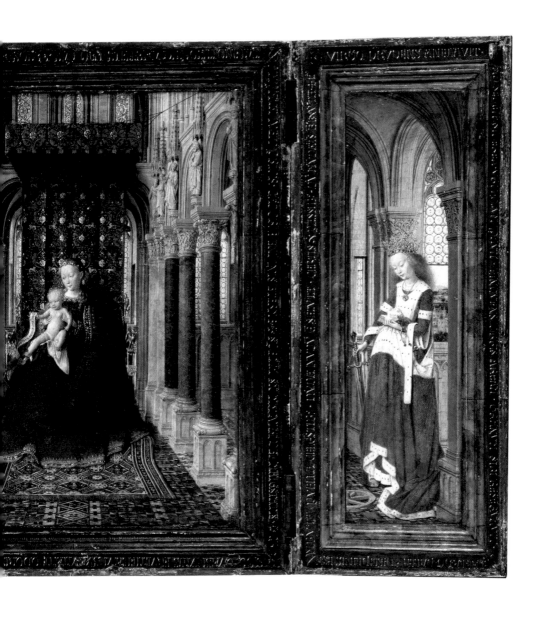

zur Herstellung von Farben, die eine Leuchtkraft haben, wie sie bis dahin nur in der Glas- und Buchmalerei erreicht wurde. Die materielle, aber auch ideelle Kostbarkeit der neuartigen Bilder leitete sich vor allem auch aus dem Juwelenglanz ihrer Farben her. Die Maler dieser Zeit stellten ihre Farben selbst her, indem sie zermahlene Mineralien und Pflanzen mit einem Bindemittel verrührten. War dieses bis dahin rohes Eigelb gewesen, so kamen van Eyck und seine Kollegen auf die Idee, Leinöl als Bindemittel zu verwenden. Indem diese Ölfarben sehr viel langsamer trockneten als die bis dahin verwendeten Ei-Farben (Tempera), ermöglichten sie eine ganz neue Arbeitsweise: Die Maler hatten nun Zeit, ein Bild sorgfältig und mit viel Liebe zum Detail aufzubauen. Die Farben liefen nicht mehr ineinander. Das wiederum war die Voraussetzung

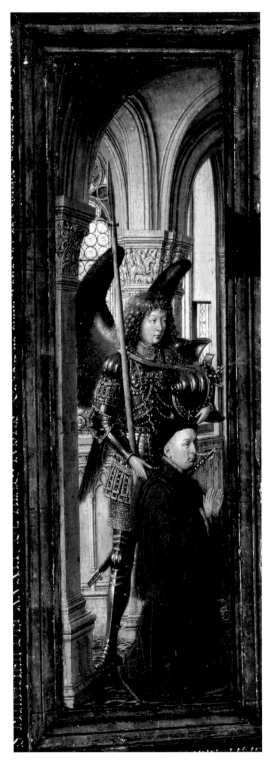

für eine Detailgenauigkeit, die sich bei vielen Bildern erst mithilfe eines Vergrößerungsglases erschließt. Etliche niederländische Künstler der ersten Hälfte des 15. Jahrhunderts sind namentlich bekannt, aber anders als bei den italienischen Künstlern der Zeit sind ihre Biographien nur dürftig aus Quellen belegbar. Manche, wie zum Beispiel der sogenannte Meister von Flémalle, sind überhaupt nur in ihren Werken greifbar.

Auch über Jan van Eyck, den bedeutendsten der sogenannten altniederländischen Maler, ist sehr wenig bekannt, seine Biographie ist rasch erzählt. Geboren wird er wohl um 1390. 1422 wird er als Hofmaler des Grafen von Holland genannt, 1425 steht er in Diensten Herzog Philipps des Guten von Burgund in Brügge, geht von dort nach Lille, 1430 wieder zurück nach Brügge, wo in den nächsten zehn Jahre fast alle seine bekannten Werke entstehen. Die wichtigsten dieser Werke sind der Flügelaltar in der Genter Kirche St. Bavo (1432 vollendet), der Mann mit dem Turban (1433), der allgemein für ein Selbstporträt gehalten wird, das Bildnis des italienischen Kaufmanns Giovanni Arnolfini mit seiner Braut (1434), die sogenannte Lucca-Madonna (um 1435), das vom Kanoniker Paele gestiftete Madonnenbildnis (1436) und schließlich das Porträt des Kardinals Albergati (um 1432). Zu diesem letztgenannten Porträt, dem unübertroffenen Meisterwerk eines frühen Realismus der europäischen Kunst, hat sich eine wunderbare Silberstift-Zeichnung als physiognomische Studie erhalten, die zu den Glanzstücken des Dresdner Kupferstichkabinetts gehört. Schließlich entsteht 1437 der kleine Dresdner Altar, der Gegenstand dieser Bildbetrachtung ist.

Der Altar, der sich seit 1754 in Dresden befindet, besteht aus drei Teilen, die durch Scharniere miteinander verbunden sind, und zwar so, dass die Seitenteile eingeklappt werden können und dann das Mittelfeld genau bedecken. Es handelt sich um einen kleinen Altar, genauer einen Altaraufsatz, den man seiner Konstruktion wegen auch als Flügelaltar oder als Wandelaltar (von »Wandlung«, »Verwandlung«) bezeichnet. Seine außergewöhnlich geringen Maße (Mitteltafel ca. Höhe 33 cm – Breite 27 cm / Flügel ca. Höhe 33 cm – Breite 13,5 cm) lassen Rückschlüsse auf seine Verwendung zu. Allein wegen der Größe kann es sich nicht um den Aufsatz für den Altar einer Hauskapelle, schon gar für den Altar einer Kirche gehandelt haben. Um die Darstellungen »lesen« zu können, darf der Betrachter höchstens Buchabstand haben. Das Altärchen muss man sich also aufgestellt in einer Kemenate, einem Schlafraum vorstellen, mit einem kleinen Betstuhl davor.

Die drei Holztafeln sind noch von ihren originalen Rahmen eingefasst. Deren mittlerer trägt eine Inschrift, die den Malernamen und das Entstehungsdatum nennt: *Johannes D'eyck me fecit et complevit Anno DM MCCCCXXXVII – ALS IXH XAN* (Johannes von Eyck hat mich gemacht und vollendet im Jahr des Herrn 1437 – so [gut] als ich [es] vermag).

Die Außenseite der beiden Flügel zeigen die Szene der Verkündigung des Engels (links) an Maria (rechts). Die Figuren sind gemalt, aber die Malerei imitiert den als Material viel kostbareren Stein, der hier wie Alabaster anmutet. Sie erzeugt die Illusion kleiner Skulpturen, die als schlanke, feingliedrige Figuren in Nischen eingestellt sind. Die

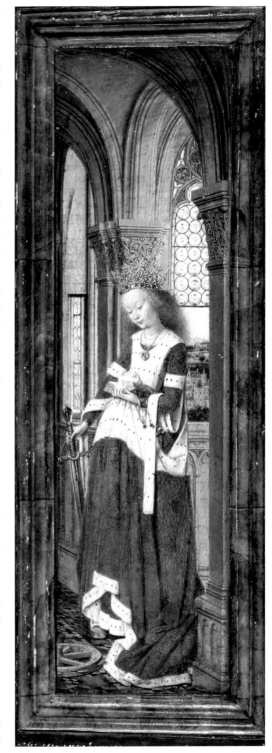

Lichtführung wirkt an dieser Täuschung mit, denn das Licht fällt seitwärts ein und wirft Schatten – gemalte Schatten, besonders schön an der Taube zu sehen. Der Rahmen selbst ist Teil der Täuschung, denn er ist als Marmorimitation auf die hölzerne Leiste aufgemalt.

Öffnet man die beiden Flügel, so erblickt man auf der mittleren Tafel ein Bild der Gottesmutter, die ihren Sohn einem auf dem linken Flügel knienden Mann präsentiert, dem sie sich leicht zuwendet. Sie thront in einem weiten roten Gewand unter einem prächtig ornamentierten Baldachin, über dem Podest breiten sich übereinandergelegte orientalische Teppiche mit feinsten Mustern aus, damals mehr noch als heute Inbegriff des Luxus.

Die genau in den geometrischen Mittelpunkt platzierte Gruppe der Gottesmutter mit dem Jesusknaben umrahmt eine Architektur wie ein Reliquienbehälter, in das der vor dem Bild kniende Betrachter gleichsam hineinschaut. Es ist die Architektur eines schmalen Kirchenschiffes, dessen Säulenreihen rechts und links rundbogige Arkaden tragen. Die Säulen sind aus kostbaren verschiedenfarbigen Marmorarten gearbeitet, die Kapitelle fein ziseliert. Oberhalb der Kapitelle finden sich Skulpturen unter gotischen Baldachinen. Der Thron mit seinen reich verzierten Seitenwangen verdeckt den Blick auf den Chor des Kirchenraumes und auch den Blick auf den Altar, ja der Thron tritt an dessen Stelle als das Allerheiligste. Der Jesusknabe hält ein Schriftband mit den Worten: *Discite a me quia mitis sum et humilis corde* – »Lernet von mir, denn ich bin sanftmütig und von Herzen demütig«.

Ihr gegenüber kniet der nach der Mode der Zeit gekleidete wohlhabende Stifter. Seine Identität kennen wir nicht. Die Wappenschilde in den Ecken des Rahmens deuten auf den Angehörigen einer zur Zeit van Eycks in Brüssel lebenden Genueser Familie; sie wurden aber wohl erst später hinzugemalt. Hinter ihm steht sein Patron, der Erzengel Michael, der ihn der Szene zuführt. Seine prächtige Rüstung ist ein Musterbeispiel für die Detailgenauigkeit der Malerei.

Im rechten Seitenflügel steht die heilige Katharina von Alexandrien mit dem Attribut ihres Märtyrertodes, dem Schwert, das sie in der Rechten hält, und dem Folterwerkzeug, dem am Boden liegenden zerbrochenen Rad. In der Linken hält sie ein Buch, in dem sie zu lesen scheint. Sie ist gekrönt und trägt ein himmelblaues Gewand, von dem sich weißer Pelzbesatz (Zobel?) abhebt. Hinter ihr ist ein Fenster geöffnet und gibt den Blick auf eine Landschaft frei. Zu dieser Heiligen wird der Stifter des Bildes in einem besonderen persönlichen Verhältnis gestanden haben. Auf dem Rahmen des Flügels stehen Verse aus einer Antiphon vom Festtag der Heiligen, dem 25. November.

Auch die Figuren der beiden Seitenflügel sind von einem architektonischen Raum umgeben, der als Seitenschiff ein- und desselben Kircheninnern erscheint, wenngleich die architektonischen Übergänge nicht ganz präzise sind.

Die Beziehung zwischen dem Betrachter und dem Bild wiederholt sich im Bild selbst, das heißt der reale Betrachter (Eigentümer/Stifter des Bildes) findet sich hier in trauter Zweisamkeit mit der Gottesmutter. Auch die unkonventionelle, nämlich offene Haltung der Hände des Stifters ist nur in einem rein privaten Bild möglich, das niemandem als dem Stifter selbst vor Augen steht. Dargestellt ist also eine heilige Handlung, aber in einer ganz neuen, unheiligen Weise. Richard Hamann hat in diesem Zusammenhang von der »Entheiligung des Altarbildes« gesprochen: Plötzlich werden die Heiligen und gar die Gottesmutter mit ihrem Sohn in eine intensive Beziehung zu den Sterblichen (dem Stifter) gesetzt, sie steigen herab in die Alltagswelt des Stifters. Himmlische und irdische Sphäre berühren, ja durchdringen sich und werden von der Phantasie-Architektur wie von einem Gehäuse, einem Schrein umschlossen.

Die Intimität der realen Situation – der Stifter kniet betend am Morgen und am Abend vor dem Altärchen in seiner Kammer – findet ihre Entsprechung in der Intimität der virtuellen, gemalten Situation, in der der Stifter des Werkes betend vor der Gottesmutter kniet. Dort, im Bild, erscheint diese ihm ganz real in ihrer himmlischen Herrlichkeit, als junge Frau aus Fleisch und Blut. Die Wirklichkeitsnähe des Bildes ist aber noch nicht diejenige eines naturwissenschaftlich geprägten Weltbildes, das Wirklichkeitsverständnis noch nicht das der Aufklärung und des Empirismus. Vielmehr spiegelt sich in der irdischen Wirklichkeit eine andere, überirdische Wirklichkeit. Für Maler und Auftraggeber war die sichtbare Welt, der *mundus visibilis*, durchdrungen von der unsichtbaren Welt, dem *mundus invisibilis*. So stehen die von innen her leuchtenden Farben ebenso für den Glanz der jenseitigen Welt wie die kostbaren Gewebe der Kleider und Teppiche für deren Pracht. Und die Farben tragen ebenso Bedeutungen wie unscheinbare Alltagsgegenstände oder Tiere und Pflanzen.

Die Kunst des Jan van Eyck markiert eine Epochenschwelle. Ein neuer Geist wird in seinen Bildern sichtbar. Indem sich Anfang des 15. Jahrhunderts der Blick auf die sichtbare Welt radikal verändert, verändert sich auch der Blick auf die unsichtbare Welt der göttlichen und himmlischen Dinge. Deshalb ist dieses Dresdner Bild ein Meilenstein nicht nur der Kunstgeschichte, sondern menschlichen Denkens und Erkennens überhaupt. Von diesem Bild führt ein weiter und doch direkter Weg hin zu den Bildern der Romantiker 400 Jahre später, in denen sich göttliche Wirklichkeit nicht mehr in der Gottesmutter und Heiligen, sondern in der Natur und im Menschen spiegelt.

Horst Claussen

DIE BOTSCHAFT

Um uns den Marienaltar des Jan van Eycks zu erschließen, müssen wir die Betrachtung mit dem geschlossenen Altar beginnen. Wir wenden uns zunächst der Außenseite der beidseitig bemalten Seitenflügel zu. Wie bei Wandelaltären in Kirchen wird es auch bei diesem kleinen Altar für die persönliche Andacht üblich gewesen sein, dass er vorzugsweise nur an Festtagen und zu herausgehobenen kirchlichen Zeiten geöffnet wurde, so dass die »Rückseiten« zur Schauseite wurden.

Wir erblicken auf den beiden Flügeln des geschlossenen Altars die Verkündigung an Maria, die im Lukasevangelium aufgezeichnet ist: »Der Engel Gabriel wurde von Gott in eine Stadt in Galiläa namens Nazaret zu einer Jungfrau gesandt ... Der Name der Jungfrau war Maria. Der Engel trat bei ihr ein und sagte: Sei gegrüßt, du Begnadete, der Herr ist mit Dir«. Nach der Ankündigung der Geburt des Kindes, dem sie den Namen Jesus geben soll, antwortet die darüber erschrockene Maria: »Ich bin die Magd des Herrn; mir geschehe, wie du es gesagt hast. Danach verließ sie der Engel« (Lk 1,26 ff.).

Diese sich verflüchtigende, kurze Szene wird nicht illustriert, sondern in unglaublicher Plastizität und Tiefenschärfe repräsentiert. Wenige Farbtöne genügen, um uns den Engel Gabriel, die Taube des Heiligen Geistes und Maria vor Augen zu stellen. Die minutiöse Grisaille-Malerei

erweckt den Anschein von Statuetten aus Elfenbein oder Alabaster. Auf erzählende Details oder symbolische Pflanzen und Gegenstände, die uns aus anderen Darstellungen der Verkündigung an Maria zur Zeit Jan van Eycks vertraut sind, ist hier verzichtet. Es ist eine Einladung zur geistlichen Betrachtung und zum Beten des »Ave Maria«, das den Kern der Verkündigung an Maria zum dem Gebet verdichtet, das für katholische Christen nächst dem Vaterunser am vertrautesten ist: »Gegrüßet seist du Maria, voll der Gnade, der Herr ist mit Dir. Du bist gebenedeit unter den Frauen und gebenedeit ist die Frucht Deines Leibes, Jesus.«

Dieses Gebet, seit dem 11. Jahrhundert besonders in der westlichen Christenheit beheimatet, nimmt den Gruß des Engels auf (Lk 1,28) und fügt den Jubelruf der Elisabeth hinzu (Lk 1,42). Jan van Eyck mag dieses Gebet unzählig viele Male gebetet haben, ehe er die beiden Täfelchen mit feinstem Pinsel malte. Dieses Gebet prägte besonders seit dem Anfang des 15. Jahrhundert mehr und mehr die private und gemeinschaftliche Frömmigkeit eines jeden Tages, besonders in den für Kleriker verbindlichen Stundengebeten und an Marienfesten.

Seit dem Beginn des 15. Jahrhunderts, generell seit der Reform des Römischen Breviers 1568, lautet der über die biblische Überlieferung hinausgehende Abschluss dieses alten Gebets: »Heilige Maria, Mutter Gottes, bitte für uns Sünder, jetzt und in der Stunde unseres Todes. Amen.« Ob indes dieser Zusatz dem Maler oder dem Auftraggeber des kleinen Altars vertraut war, muss offen bleiben.

Der Marienaltar des Jan van Eyck entstand im »Herbst des Mittelalters«, wie der Niederländer Johan Huizinga diese Epoche nannte. Wir kennen die bunte, aufreizende Kleidung dieser Zeit, können uns den durchdringenden Klang der Pfeifen und Trommeln vorstellen, die zum Tanz aufspielten. Zugleich ist es die Zeit der Totentänze, die als Fresken, Reliefs oder mahnende Bilderfolge auf uns gekommen sind. Seuchen forderten ihre Opfer und versetzten die Menschen in Schrecken. Fast ununterbrochen erinnerten nicht nur in Pestzeiten die Armesünderglöcklein an die Vergänglichkeit.

Was gibt in solchen Zeiten Sicherheit, wenn selbst die Kirche durch Päpste und Gegenpäpste in tiefste Bedrängnis geraten war und allenthalben nach Reformen gerufen wurde? Unter der Last des Lebens sah man sich dem Zorn Gottes ausgeliefert. Das Bild des Christus als Weltenrichter war unübersehbar an den Westportalen gotischer Kathedralen dargestellt und tief in die Herzen der Gläubigen eingegraben. Der Hymnus *dies irae* in der Totenmesse klagt: »Tag des Zorns und Tag des Schreckens ... Welch ein Graus wird sein und Zagen, wenn der Richter kommt mit Fragen. Was werd' ich Verzweifelter dann sagen?«

In dieser religiösen Stimmungslage entwickelte sich eine aufblühende Marienfrömmigkeit. Die Darstellungen der Schutzmantelmadonna und der Pietà, die Maria mit dem Leichnam des geopferten Christus auf ihrem Schoß zeigt, sind Gegenbilder zu der bedrängenden Ungewissheit und Sorge um das Seelenheil. Gebete um Gnade, um mütterliches Erbarmen und um Fürbitte werden an Maria gerichtet. Somit sind die beiden intimen Täfelchen eine beständige und starke Anregung zur privaten Andacht und zum persönlichen Gebet.

Was wird sich uns auftun, wenn wir nun den kleinen Altar öffnen und sein Inneres schauen?

Es erscheint ein kostbares, farbintensives Bild von berückender Schönheit. Wir blicken in einen lichten Kirchenraum. Er wird zum Thronsaal. Auf dem Thron sehen wir Maria mit dem

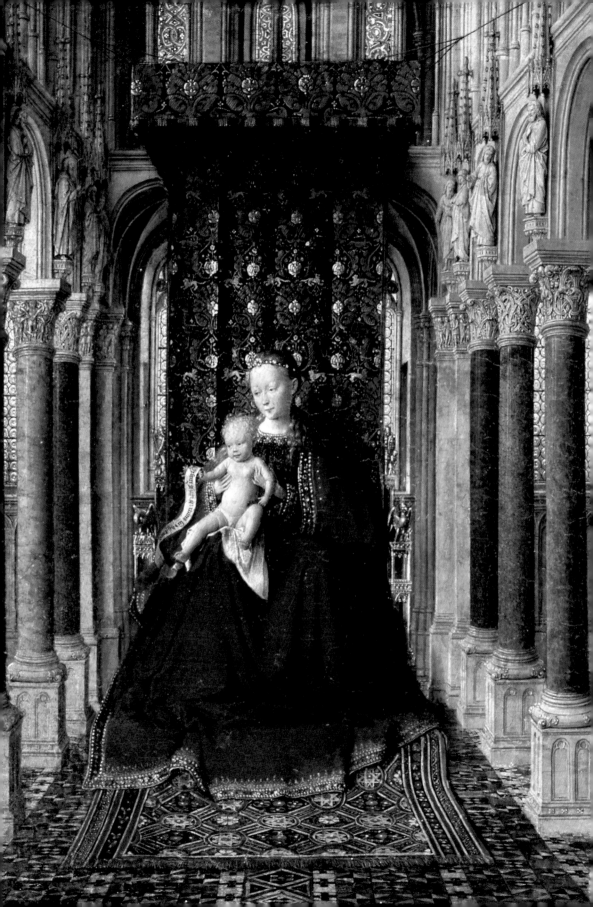

Jesuskind, dazu die beiden Heiligen und den knienden unbekannten Stifter. Diese Bildgestaltung im Inneren eines Kirchenraums bildet nicht nur einen architektonischen Rahmen. Sie verdeutlicht uns die Gleichsetzung Marias mit der Kirche.

Seit altchristlicher Zeit wird Maria als jungfräuliche Mutter und zugleich als Tempel und erwähltes Haus Gottes bezeichnet, da Christus in ihrem Leib bei seiner Menschwerdung wie in einem Tempel Wohnung genommen hat. Der Theologe Honorius von Autun hat in der ersten Hälfte des 12. Jahrhunderts pointiert formuliert, dass alles, was von der Kirche gesagt wird, verstanden werden könne, als sei es von Maria gesagt.

Das II. Vatikanische Konzil fasst die in Jahrhunderten gewachsenen theologischen Erkenntnisse zusammen: Maria wird »als schlechthin herausragendes und geradezu einzigartiges Glied der Kirche und ebenso als ihr Urbild und ihr vortrefflichstes Vorbild im Glauben und in der Liebe gegrüßt, und die katholische Kirche folgt ihr vom Heiligen Geist belehrt in der Zuneigung kindlicherer Anhänglichkeit als überaus geliebte Mutter«.[1] In dieser Perspektive führt das symbolgesättigte Mittelbild des Dresdner Marienaltars die Betrachterinnen und Betrachter zu tiefverwurzelten Einsichten und Entdeckungen.

Der biblischen Überlieferung zufolge war der Thron des Königs Salomo aus Gold gefertigt. Salomos Thron ist das Urbild für den Madonnentypus *sedes sapientiae* (Thron der Weisheit), indem der auf dem Schoß Marias sitzende Christusknabe als *sophia* bzw. *sapientia* (Weisheit) apostrophiert wird. Die Verbindung Marias zu Salomo liegt auch darin begründet, dass die Braut in dem Salomo zugeschriebenen biblischen Hohenlied Salomos im Mittelalter mit Maria identifiziert wird. Der vom Baldachin herabhängende kostbare Stoff zeigt Granatäpfel als Hinweis auf die Fruchtbarkeit, Rosen als die marianischen Blumen schlechthin, das Einhorn als Sinnbild der unbefleckten Empfängnis und den Löwen als Christussymbol.

Dem Marienbild van Eycks mit seinem theologisch anspruchsvollen Bildprogramm eignet eine hoheitsvolle Strenge – im Unterschied zu gleichzeitig entstandenen eher idyllischen Marienbildern, die Maria in blühender Natur im *hortus conclusus* oder in ihrer häuslichen Umgebung zeigen.

Der Kirchenraum hier ist dank heller Fenster lichtdurchflutet. Nicht zufällig! Ein alter Marienhymnus lässt das Glas, durch das die Sonnenstrahlen dringen, zum Symbol für die jungfräuliche Mutterschaft Mariens werden: »Wie die Sonne durch das Glas dringt, ohne es zu verletzen, so ward Maria Mutter und blieb dennoch Jungfrau.« Das geöffnete Fenster auf dem rechten Seitenflügel schafft die Verbindung der Intimität des Innenraums zur Außenwelt. Wir erblicken durch das Fenster im rechten Seitenschiff eine Stadt und schneebedeckte Gipfel. Letztere sind der Heimat van Eycks fremd. Sie können hier als Hinweis auf die Erwähnung des meist schneebedeckten Hermon im Hohenlied Salomos (Hld 4,8) gelten. Dort heißt es auch: »Aufstehen will ich, die Stadt durchstreifen, die Gassen und Plätze, ihn suchen, den meine Seele liebt« (Hld 3,2).[2]

Die symbolischen Hinweise auf Maria finden ihre Verdichtung in der bestechend plastisch gemalten Umschrift der Mitteltafel.[3] Es sind biblische Zitate, die im Mittelalter auf Maria bezogen wurden und zur Liturgie am Fest Maria Himmelfahrt gehören: »Diese ist herrlicher als die Sonne (und) über allem Glanz der Sterne. Mit dem Licht verglichen, wird sie schöner erfunden, denn sie ist der Glanz des ewigen Lichtes (und) der makellose Spiegel der Herrlichkeit Gottes« (Weish 7,26.29); weitere Zitate folgen aus dem 24. Kapitel des Buches Jesus Sirach, die von süßem Duft, von Blüten und der prächtigen Frucht reden, die auf Maria und die Geburt Jesu bezogen werden.

Die perspektivischen Linien dieses Andachtsbildes führen auf das Jesuskind hin, das zerbrechlich und in einer anrührenden Zartheit gemalt ist. Unübersehbar sind zugleich die Hinweise auf die Identität dieses Kindes mit dem leidenden, geopferten Christus. In der Reihe der auf Christus hinweisenden alttestamentlichen Prophetengestalten über den Kapitellen der Säulen im Kirchenschiff ist am nächsten zu Maria mit dem Kinde Johannes der Täufer zu erkennen. Er weist auf Christus hin: »Seht, das Lamm Gottes, das die Sünde der Welt hinwegnimmt« (Joh 1,29).

Die Kapitelle im Kirchenschiff sind zumeist mit Flechtornamenten geziert. Eines indes zeigt die Vertreibung aus dem Paradies, ein Gegenbild zu Maria als »neue Eva«, da der von ihr geborene Christus den nach dem Sündenfall verlorenen Frieden wieder hergestellt hat. Ein anderes Kapitell zeigt allem Anschein nach die Darbringung der Erstlingsgaben als Opfer.

An der linken Seite des goldenen Thrones ist als Schnitzwerk die Opferung Isaaks zu sehen: Der Vater opfert sein Liebstes (1 Mose 22). Gleiches gilt auf der rechten Seite für Jephtha, der seine Tochter aufgrund eines Gelübdes opfert (Ri 11,29ff.). An der Armstütze ist links ein Pelikan zu entdecken, der seine Jungen mit seinem Blut nährt als ein Sinnbild des Opfertodes Christi. Dem entspricht auf der rechten Seite ein goldener Phönix als Auferstehungssymbol.

Bei genauem Hinschauen erschließen sich unübersehbar starke Hinweise auf den Opfertod und auf die Auferstehung Jesu Christi. Der Christusknabe wendet sich dem auf dem linken Seitenflügel in Anbetung knienden Stifter zu, in seiner rechten Hand ein lateinisches Schriftband mit den Christusworten: »Lernt von mir, denn ich bin sanftmütig und von Herzen demütig« (Mt 11,29). Das schutzlose Kind ruft in die Nachfolge und fordert auf, sich dabei ihm, dem Barmherzigen und Demütigen, anzuschließen.

Die Mitteltafel zeigt nicht den unerbittlichen Richter, sondern den menschgewordenen Gottessohn. Sie weist auf den Heilsplan Gottes in der Menschwerdung durch die Gottesgeburt durch Maria. Die Tafel verdeutlicht das Heilswirken Gottes durch Christus, der sich hingibt und in die Nachfolge ruft. So ist dieses Bildmotiv als Marienbild und zugleich als Christusbild sowohl tröstlich als auch herausfordernd.

Die beiden Seitentafeln verstärken den Ruf zur Christusnachfolge. Die zwei Heiligen wie auch der kniende Stifter sind im Verhältnis zu der sie umgebenden Architektur auffällig groß dargestellt. Sie sprengen fast die Maße des Raumes, um ihre Bedeutung hervorzuheben. Auf dem rechten Flügel ist die heilige Katharina zu sehen, die seit dem 13. Jahrhundert nach Maria am meisten verehrte Heilige. Der Legende nach war die alexandrinische Prinzessin zur Christin geworden und wurde deshalb von Kaiser Maxentius verklagt. In dem Prozess gelang ihr die Bekehrung der fünfzig Philosophen, die sie vom christlichen Glauben abbringen sollten. Der Kaiser befahl daraufhin ihren Tod. Doch zerstörte ein Blitz das Räderwerk der Foltermaschine. Daraufhin wurde sie vom Henker mit dem Schwert enthauptet. Krone, Rad, Schwert und Buch sind die Attribute dieser Märtyrerin. Sie ist als eine der vierzehn Nothelfer die Schutzheilige der Berufe, die mit einem Rad arbeiten, beispielsweise der Töpfer, Wagner und Seiler. In besonderer Weise ist sie Schutzheilige der Theologen, Philosophen und der Universitäten – möglicherweise kann darin auch ein Hinweis auf das Umfeld des unbekannten Stifters gesehen werden.

Die lateinische Rahmeninschrift des rechten Seitenflügels ist der Liturgie zum Namenstag der Heiligen am 25. November entnommen: »Die kluge Jungfrau ... verließ die Erde, behielt das

Korn für sich und warf die Spreu fort. ... Schutzlos ist sie dem schutzlosen Christus mit sicheren Schritten gefolgt, während sie alles Weltliche abstreifte.« Besonders dieser letzte Satz bekräftigt den Ruf auf den Weg der Nachfolge.

Der Erzengel Michael auf dem linken Seitenflügel gilt als Gerichtsengel und zudem in Anlehnung an den Propheten Daniel als der Seelenführer, der die Seelen der Entschlafenen in das heilige Licht führt, wie es Gebete der lateinischen Totenmesse formulieren. Diese Hoffnung und der erwartete Schutz vor dem Satan, den Michael bekämpft, mag eine tiefe Sehnsucht des Stifters gewesen sein, dem Michael schützend die Hand auf die Schulter legt. Die lateinische Umschrift dieses linken Seitenflügels zitiert aus dem Römischen Brevier zum Festtag des Heiligen am 29. September: »Dieser ist der Erzengel, der Fürst der himmlischen Heerschar, dessen Ehre herrlich ist. Er ist der Wohltäter der Menschen. Sein Gebet führt zum Himmelreich. Er ist der Erzengel Michael, der Bote Gottes um der Seelen der Gerechten willen ...«

Die genauere Betrachtung des Dresdner Altars lässt uns erkennen, dass dieses Marienbild wie alle Marienbilder im Grunde ein Christusbild ist. Die schlichte Außenansicht lenkt die Gedanken auf die Ankündigung der Geburt Christi und weckt die Sehnsucht nach dem Heil. Die Mitteltafel des geöffneten Altars repräsentiert und verdeutlicht das Heil. Es stellt mit der thronenden Maria und dem Christuskind eindrucksvoll das göttliche Wesen Christi als Ziel des Heilsplanes Gottes und sein Aufopfern als Verkörperung des Heilwirkens Gottes vor Augen.

Das Nachsinnen über das Wunder der Menschwerdung Gottes, zu dem der Altar des Jan van Eyck anleiten will, ruft auf den Weg der Nachfolge: »Lernt von mir, denn ich bin demütig und von Herzen sanftmütig.« In Zusammenhang mit diesem Ruf Christi sind die beiden Heiligen als Wegbegleiter und Helfer dem Stifter zur Seite gegeben. In seiner Gesamtheit und in minutiösen Details erschließt sich der Altar als ein eindrucksvolles Abbild tiefer Frömmigkeit und christlicher Hoffnung in der ersten Hälfte des 15. Jahrhunderts.

Die Marienfrömmigkeit als Hinführung zu Christus ist in unterschiedlicher Ausprägung allen christlichen Konfessionen gemeinsam. Martin Luther hebt in seiner berühmten Auslegung des Magnifikat, des Lobgesangs der Maria, im Jahre 1521 besonders die an Maria erkennbare voraussetzungslose, unverdiente Gnade Gottes hervor. Gott erwählt Maria als schlichtes Mädchen zur Mutter Gottes *in* ihrer demütigen und niedrigen Lebenssituation, nicht *wegen* ihrer Demut und ihres Glaubens. Das Schlüsselwort der Auslegung Luthers ist das Wort der Maria im Magnifikat: »denn er hat die Niedrigkeit seiner Magd angesehen« (Lk 1,48). Die Niedrigkeit sieht er auch als Merkmal der Kirche in ihrer dienenden Aufgabe an, die Triumphalismus nicht zulässt: »Also ist die Christenheit auch (wie) Maria elend, verlassen und demütig. Dies gefällt ihm, dem Herrn. Diese erhebt er, zieht sie hervor, sie (= die Christen) müssen hervor und seine Kinder sein«.[4]

Mit Blick auf die Niedrigkeit Marias mahnt Luther, du »sollst dadurch angereizt werden, dich alles Guten zu versehen zu solchem Gott, der geringe, verachtete, nichtige Menschen so gnädig ansieht und nicht verschmäht, so dass dein Herz gegen Gott im Glauben, in der Liebe und in der Hoffnung gestärkt werde«.[5]

Luther und die evangelisch-lutherischen Kirchen haben diejenigen Marienfeste beibehalten, die als Christusfeste gefeiert werden können. Weil Christus der einzige Mittler ist, wendete sich Luther in seinen Predigten gegen die Anrufung Marias im Gebet und gegen solche Darstellungen der Maria, beispielsweise als Schutzmantelmadonna, die sie als Gnadenmittlerin und Gnadenspenderin zeigen. Da Marienbilder letztlich als Christusbilder zu verstehen sind, wurden in Sach-

sen in der Reformationszeit die gotischen Marienaltäre zumeist belassen, und die Marien- (bzw. Frauen-) Kirchen behielten ihre Namen.

Nach evangelischem Verständnis soll der Heiligen – und auch der Maria – gedacht werden, »damit wir unseren Glauben stärken, wenn wir sehen, wie ihnen Gnade widerfahren und auch wie ihnen durch den Glauben geholfen worden ist; außerdem soll man sich an ihren guten Werken ein Beispiel nehmen, ein jeder in seinem Beruf ...«.[6]

Trotz aller Farbenpracht und hoheitsvollen Kostbarkeit des Eyckschen Marienbildes geht von Christus mit dem Schriftband ein Ruf zu Demut und Niedrigkeit aus. Auch die im reichen Gewand auf dem Thron sitzende Maria ist Empfängerin der Gnade. Darauf verweist Luther in seiner Auslegung des Magnifikat: »Aber die Meister, die uns die selige Jungfrau so abmalen und vorbilden, dass nichts Verachtetes, sondern viele große hohe Ding in ihr anzusehen sind, was tun sie anderes, als dass sie uns alle der Mutter Gottes gegenüberstellen und nicht sie Gott gegenüber. Damit machen sie uns scheu und verzagt und verhüllen das tröstliche Gnadenbild, wie man es mit den Altarbildern in der Fastenzeit macht. Denn es bleibt kein Beispiel mehr da, dessen wir uns trösten können, sondern sie wird hochgehoben über alle Beispiele, obwohl sie doch sollte und wollte gerne das allvornehmste Beispiel der Gnade Gottes sein, alle Welt zur Zuversicht zur göttlichen Gnade zu locken, zu Liebe und Lob ...«[7]

In seiner Auslegung des Magnifikat sieht Luther das Besondere an Maria vor allem darin, »wie in ihr der überschwängliche Reichtum Gottes mit ihrer tiefen Armut ... die göttliche Würde mit ihrem Verachtetsein, die göttliche Güte mit ihrem Nicht-verdient-haben zusammengekommen sind ... Daraus würde Lust und Liebe zu Gott erwachsen in aller Zuversicht.«[8]

Die Würde, die Maria geschenkt wird und die sich in dem Dresdner Altarbild im reichverzierten Gewand ausdrückt, ist eine Würde, die jedem Christenmenschen verliehen wird. Ein Gothaer Pfarrer, Bartholomäus Helder, hat 1635 bildhaft von dieser geschenkten Würde gedichtet: »All Sünd sind nun vergeben und zugedecket fein, darf mich nicht mehr beschämen vor Gott, dem Herren mein. Ich bin ganz neu geschmücket mit einem schönen Kleid, gezieret und gesticket mit Heil und Gerechtigkeit.«[9]

Die bildhafte Sprache des evangelischen Chorals und das Marienbild Jan van Eycks führen uns dieses Zusammenkommen vor Augen: Nicht-verdient-haben und doch zu empfangen; sich nach der Hoffnung und dem Heil bittend ausstrecken müssen und doch reich beschenkt und begnadet zu sein. Die Botschaft dieses Marienbildes weist uns letztlich auf Christus, der als Gottes- und Menschensohn den Menschen zum Heil auf die Welt kam. So drückt es auch das Weihnachtslied Martin Luthers aus, das auf ein spätmittelalterliches Lied zurückgeht:

»Gelobet seist du, Jesu Christ / dass du Mensch geboren bist / von einer Jungfrau, das ist wahr / des freut sich der Engel Schar. / Kyrieleis.« Luther fügt ergänzend an: »Den aller Welt Kreis nie beschloss, / der liegt in Marien Schoß; / er ist ein Kindlein worden klein, / der alle Ding erhält allein. / Kyrieleis.«[10]

Christoph Münchow

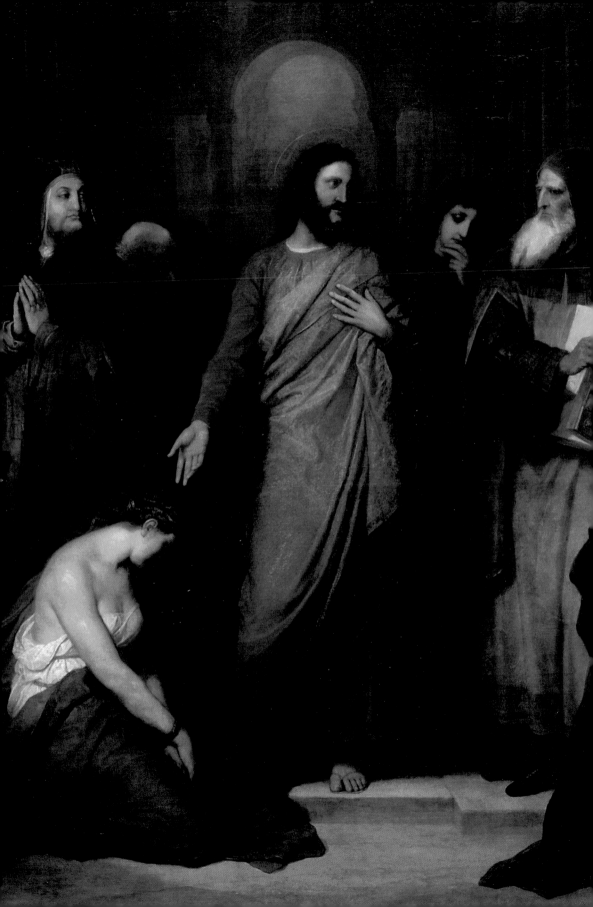

»Die Ehebrecherin vor Christus«

von Heinrich Hofmann (1868)

DAS BILD

Weil der Künstler Heinrich Hofmann (1824–1911) heute recht unbekannt ist und auch das Bild »Die Ehebrecherin vor Christus« aus dem Jahr 1868 (Öl auf Leinwand, 178,5 × 214 cm) in der Kunstgeschichte keine entscheidende Rolle spielt, gibt es kaum Quellen oder Sekundärliteratur, keine Briefwechsel oder andere Zitate. Der Schwerpunkt meiner Betrachtung liegt also auf der reinen Analyse und Interpretation des Bildes, vor dem nur kurz angerissenen Hintergrund von Hofmanns Biographie und seinem künstlerischen Umfeld.

Heinrich Johann Ferdinand Michael Hofmann wurde 1824 in Darmstadt in eine kunstinter-essierte Familie geboren. Er war ab 1842 Schüler der Düsseldorfer Akademie und genoss dort den Unterricht unter anderem bei Wilhelm von Schadow. Nach Studienaufenthalten in Holland, Frankreich, Darmstadt, München und Frankfurt kam er 1851 das erste Mal nach Dresden, um hier die Bilder der Gemäldegalerie zu studieren. Er verließ Dresden wieder, reiste 1853 nach Prag und Darmstadt und schließlich 1854 nach Italien. Dort hielt er sich erst in Venedig und Padua, dann in Florenz und schließlich in Rom auf. Hier lernte er Peter von Cornelius kennen, der ihn lange künstlerisch begleitete und unterstützte. 1858 kehrte er nach Darmstadt zurück, heiratete und kam 1862 endgültig nach Dresden. Er wurde Ehrenmitglied der Dresdner Akademie und 1870 Professor an derselben. Nachdem 1891 seine Frau verstorben war, zog sich Hofmann bald ins Privatleben zurück. Am 23. Juni 1911 starb Heinrich Hofmann in Dresden.

Künstlerisch betätigte Hofmann sich vor allem als Maler christlicher Motive, aber er schuf auch Porträts, Historienbilder und Bilder mythologischen Inhalts. Sein berühmtestes Werk ist das Gemälde »Christus in Gethsemane« aus dem Jahr 1890, das sich, wie auch drei andere bekannte Werke Hofmanns, im Besitz der Riverside Church in New York befindet und bis heute ausgespro-chen häufig reproduziert und kopiert wurde.

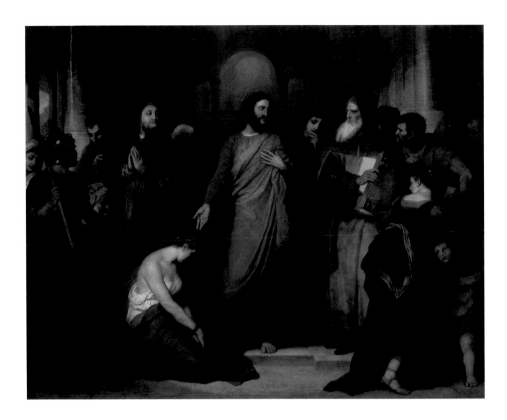

In Dresden zählte Hofmann zu den bedeutendsten Malern seiner Generation. Sein Malstil hat sich über die Zeit kaum verändert. Bereits früh durch den Nazarener Wilhelm von Schadow und die Düsseldorfer Malerschule geprägt, festigte dieser Stil sich nach seiner Romreise, bei der er die dortigen Nazarener wie den oben bereits erwähnten Peter von Cornelius kennenlernte. So ist auch Hofmanns Malstil nazarenisch zu nennen, auch wenn er sich nie fest dieser Gruppe anschloss.[1]

Die Nazarener zeichnen sich vor allem durch zwei Merkmale aus. Das erste ist inhaltlicher Natur: Ihre Kunst war religiös motiviert, ihre Bilder sind Illustrationen biblischer Geschichten, sie wollten die Kunst im Geiste des Christentums erneuern. Die meisten Nazarener waren oder wurden katholisch. Heinrich Hofmann dagegen war Protestant und blieb es auch. Das zweite große Merkmal der Nazarener ist formaler Natur: Sie haben sich technisch an den deutschen und italienischen Meistern des späten Mittelalters und der frühen Renaissance orientiert. Ihre großen Vorbilder sind Raffael und Albrecht Dürer. So erscheint uns ihre Malweise zumindest vertraut, vielleicht auch unzeitgemäß. Die Figuren sind klar umrissen, die Konturen mit einem feinen Pinsel scharf gezogen, das Lineare ist stark betont. Die Farben sind meist klar, warm und leuchtend.

Die Gemälde der Nazarener wirken feierlich und dem Alltag entrückt. Dieser Eindruck der Feierlichkeit entsteht erstens durch eine dramatische Lichtregie, die auf die Protagonisten der Komposition hinweist; zweitens wird auf eine räumliche Tiefenwirkung verzichtet und drittens werden starke Farbkontraste vermieden. Zusätzlich ist der Gesichtsausdruck der dargestellten Personen meist ernst und verinnerlicht; ein mildes Lächeln ist der höchste Ausdruck der Heiterkeit, was die Feierlichkeit und Entrücktheit der Szenen betont.

An den Kunstakademien wurde zu dieser Zeit noch streng im Sinne des Klassizismus gelehrt. Ein Schwerpunkt lag auf dem Kopieren von antiken Skulpturen. Doch die Romantik hatte schon im Geiste der Studenten Einzug gehalten. Friedrich Overbeck, einer der Vorreiter und Begründer der Gruppe der Nazarener, schrieb 1808 in einem Brief an seinen Vater: »Das sklavische Studium auf den Akademien führt zu nichts ... Man lernt einen vortrefflichen Faltenwurf malen, eine richtige Figur zeichnen, lernt Perspektive, Architektur, kurz alles; und doch kommt kein Maler heraus. Eins fehlt ... Herz, Seele und Empfindung.«[2] Um Herz, Seele und Empfindung zu schulen, gründeten Studenten der Wiener Kunstakademie, unter ihnen auch Overbeck, im Jahre 1809 den sogenannten Lukasbund. In ihren regelmäßigen Treffen diskutierten die Künstler jeweils über einen künstlerischen Topos und entfremdeten sich durch ihre Hinwendung zu romantischen und religiösen Idealen von den Inhalten, die der Lehrplan der Akademie vorgab. Nachdem es mit der Wiener Akademie zu einem offenen Konflikt kam und sie von der Akademie ausgeschlossen wurden, zogen die meisten Lukasbrüder 1810 nach Rom, wo sie im Kloster Sant'Isidoro lebten und arbeiteten. Dort schlossen sich der ursprünglichen Gruppierung aus Wien weitere Künstler an, unter ihnen auch Hofmanns Lehrer Wilhelm von Schadow und sein künstlerischer Mentor Peter von Cornelius.

Die nazarenische Kunstauffassung hat sich, von einer zwischenzeitlichen Schwächung abgesehen, ungewöhnlich lange gehalten. Nazarener der zweiten oder dritten Generation haben noch weit in der zweiten Hälfte des 19. Jahrhunderts neugotische Kirchenbauten ausgeschmückt. Geschwächt wurde die Kunst der Nazarener durch ihre Trivialisierung. Denn für Reproduktionen, die ein breites Publikum erreichen sollten, wurden viele Motive sentimental vereinfacht. Spätestens als der Farbdruck aufkam, verkam die Kunst der Nazarener zu einer Volkskunst, die industriell massenhaft hergestellt wurde und eine breite Zustimmung fand.

Das Gemälde »Die Ehebrecherin vor Christus« malte Heinrich Hofmann im Jahre 1868 in Dresden. Es wurde von der Gemäldegalerie direkt beim Künstler gekauft und befindet sich im Besitz der Galerie Neue Meister, die es zur Zeit in ihrem Depot verwahrt.

Was ist auf diesem Ölgemälde nun zu sehen? Nach einem kurzen Überblick über die Komposition und die dargestellten Personen soll genauer auf Einzelheiten eingegangen werden.

Die Gesamtkomposition ist horizontal angeordnet. Über das ganze Bild erstreckt sich die Menschenmenge im Tempel, die Personen am linken und rechten Bildrand sind angeschnitten, so dass es sich hier nicht um eine geschlossene Komposition handelt. Wir befinden uns im Inneren des Tempels, sehen Architekturelemente. Es herrscht eine dumpfe Düsternis, doch sind die Personen teilweise beleuchtet, Streiflicht fällt auf die Architektur und setzt im ganzen Bild Akzente. Anders als bei anderen Bildern der Nazarener unterstreicht die Lichtführung die Spannung des dargestellten Augenblicks. In vielen Gemälden der Nazarener herrscht ein solch theatralisch eingesetztes Licht, das zu den zentralen Figuren der Komposition hinleitet. Zumeist ist diese Lichtführung das einzige dramatische Element in einer Bildkomposition, die ansonsten ruhig, feierlich und ernst wirkt.

In der geometrischen Mitte des Bildes sehen wir Jesus, im klassischen Standbein-Spielbein-Motiv, seine linke Hand auf der Brust, seine Rechte deutet mit offener Handfläche auf die halb entblößte Sünderin, die zu seinen Füßen kniet. Sein Haupt wird von einem Bogen der Tempelarchitektur umfangen und dadurch betont. Das Gedränge um ihn herum ist nicht ganz so dicht,

so dass er ganz eindeutig die erste Person ist, auf die der Blick des Betrachters fällt. Aber durch seine hinweisende Geste lenkt er den Blick rasch weiter und bildet zusammen mit der Angeklagten eine Bildnisgruppe. Links von Jesus sehen wir den in der Bibelstelle erwähnten Pharisäer, die Hände fromm gefaltet, mit hochmütigem Blick. Hinter ihm befinden sich weitere Personen, die angeschnitten dargestellt sind. Am linken Bildrand schließlich dann ein sich vom Betrachter wegdrehender Soldat mit einem Helm, der durch Lichtpunkte betont wird. Rechts von Jesus, nur als Brustbild über dessen Schulter schauend, ist Johannes zu erkennen. Daneben, prächtig und ganzfigurig, sehen wir einen Schriftgelehrten, der das Gesetz Mose aufgeschlagen in den Händen hält, daneben einen Mann, der schon Steine zur erwarteten Steinigung heranträgt, außerdem in Rückansicht eine Frau mit einem nackten Knaben.

Die Ausführung ist sorgfältig, das Kolorit kräftig. Farblich dominieren Erdtöne, die ganze Szene wirkt düster. Hell und leuchtend erscheint allein die nackte Haut der Ehebrecherin. Kräftige farbliche Akzente werden durch die roten Elemente in den Gewändern Jesu, des Pharisäers und des Priesters gesetzt. Diese roten Farbakzente setzen sich auf gleicher Bildebene nach links und rechts fort, der Mann mit den Steinen auf der rechten Seite trägt ein rotes Hemd, auf der linken Bildseite ist es der Kragen des Soldaten und das rötliche Braun, was den Riegel von Rottönen vervollständigt.

Welchen Moment der biblischen Geschichte sehen wir hier vor uns?

»Wer unter euch ohne Sünde ist, der werfe den ersten Stein« – eben sprach Jesus diese Worte. Er hat hier einen weisen Satz gesagt. Denn man brachte ihm, der Milde und Vergebung

predigt, die Ehebrecherin, auf dass er ein Urteil spreche. Wenn er die Milde, für die er bekannt ist, walten ließe, bräche er das Gesetz Mose. Wenn er sich strikt an das Gesetz hielte, verriete er seine eigenen Worte. Es ist also eine schwierige Situation, in der Jesus sich hier befindet, und ein Weg aus der Zwickmühle des Verrats einerseits der eigenen Überzeugung, andererseits des Gesetzes der Väter scheint nicht möglich. Jesus findet aber den richtigen Weg und die richtigen Worte. So bricht er nicht das Gesetz, denn er spricht sich nicht deutlich gegen die Steinigung aus. Aber er bleibt auch seiner eigenen Überzeugung treu. Diese weisen Worte, gegen die eigentlich kein Schriftgelehrter etwas erwidern kann, und mit denen Jesus den Kopf aus der Schlinge ziehen kann, hallen noch in den Räumen des Tempels nach, und auch wir haben sie im Kopf, wenn wir dieses Bild betrachten. Auf den Gesichtern um Jesus herum spiegeln sich verschiedene Reaktionen wider.

Diese Reaktionen sind, so meine Vermutung, das Hauptthema dieses Bildes.

Die Ehebrecherin kniet auf dem Boden zu Füßen Jesu. Ihr Haar ist mit Bändern geschmückt, ihre Hände sind gefesselt. Ihr grünes Obergewand ist verrutscht und zeigt ihr weißes Unterkleid. Hals, Schultern, Arme, Dekolleté und der halbe Rücken sind daher nackt. Sie wendet den Kopf vom Betrachter des Bildes ab und schaut auf den Boden. Ihr grünes Gewand kontrastiert mit den Rottönen, die hinter ihr wie eine Wand oder ein sie betonender Hintergrund dominieren. Auch ihre helle Nacktheit rückt sie in den Mittelpunkt des Interesses. Ihr Gesichtsausdruck ist kaum zu erkennen, weil das Gesicht abgewandt und daher stark verschattet ist. Offensichtlich ging es Hofmann hier nicht darum, die Gefühlsregungen der Angeklagten darzustellen.

Direkt neben Jesus betrachtet ein alter Mann die Szenerie. Obwohl er eine recht prominente Stelle im Bild einnimmt, spielt

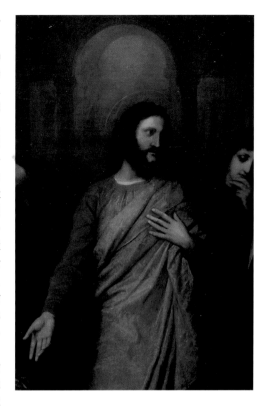

er, so denke ich, keine bedeutende Rolle. Er ist zu großen Teilen hinter den anderen Figuren verborgen, und sein Gesicht liegt vollkommen im Schatten. Meiner Meinung nach gehört er zum Volk, das sich im Tempel befindet. Sein Gesichtsausdruck ist zumindest kritisch zu nennen, wenn nicht gar erbost.

Eine ganz andere Rolle spielt natürlich der Pharisäer. Sein Gesichtsausdruck verrät eine gewisse Überlegenheit, die er Jesus gegenüber empfindet. Er möchte nicht wanken, er hält an seiner Frömmigkeit fest, hat die Hände immer noch zusammengelegt. Aber er erkennt, dass hier ein weises Wort gesprochen wurde, und scheint sich zum Gehen zu wenden.

Hinter dem Pharisäer ist ein schmaler, unscheinbarer Mann zu erkennen. Sein scheuer, aber lüsterner Blick streift die Figur der Ehebrecherin ein letztes Mal, bevor er sich ganz zum Gehen wendet, so scheint es. Er zieht die Schultern nach oben und den Mantel fester um sich. Diese Haltung mit den Schultern, die stark nach vorne und oben gezogen sind, dem halb gesenkten Kopf und dem heimlichen Blick legt die Vermutung nahe, dass auch dieser Mann etwas zu verbergen hat. Sein Blick und seine gesamte Haltung sprechen dafür. Auch er kann nicht derjenige sein, der guten Gewissens den ersten Stein wirft.

Unter ihm ist eine alte Frau zu erkennen. Ihre gesamte Körperhaltung ruft die Assoziation des Angriffs hervor. Sie ist nach vorne gebeugt und scheint im Schritt gebremst zu sein. Sie hat die Faust wie zum Schlag erhoben. Ihr Mund ist leicht geöffnet, als würde sie der jungen Sünderin verächtliche Worte zurufen. In ihrer angreifenden Haltung wird sie vom Soldaten mit der Hand an ihrem Arm gebremst.

Der Soldat erscheint äußerst wachsam, mit der Hand hält er die wütende alte Frau zurück, gleichzeitig blickt er aber auf den Mann mit den hochgezogenen Schultern.

Am äußersten Bildrand, über der Schulter des Soldaten, sehen wir eine junge Frau. Ihr Gesicht ist schön, sie ist jung und strahlt Milde aus. Sie schaut bedauernd und mitleidig auf die Ehebrecherin zurück, bevor sie aus dem Tempel und aus dem Bild tritt.

Wir springen nun zur Bildmitte zurück.

Rechts hinter Jesus steht eine junge, bartlose Figur mit einem nachdenklichen Gesichtsausdruck. Es handelt sich hier höchstwahrscheinlich um den Evangelisten Johannes. Diese Vermutung lässt sich dadurch stützen, dass wir die Geschichte der Ehebrecherin vor Christus in dem Evangelium finden, als dessen Hauptverfasser er gilt. Vor allem aber gilt Johannes, zumindest in der traditionellen Auffassung, die den Apostel mit dem Evangelisten gleichsetzt, als der Lieblingsjünger Jesu und ist in der Kunst häufig in der unmittelbaren Nähe Christi dargestellt. Johannes wird meist bartlos dargestellt. Dies führt dazu, dass er leicht mit einer Frau verwechselt wird, was bisweilen zu abstrusen Theorien führen kann, wie z. B. bei dem Fresko »Das letzte Abendmahl« von Leonardo da Vinci. Diese Jugendlichkeit lässt sich aber leicht erklären. Nach der traditionellen Auffassung muss Johannes während des Wirkens Jesu noch sehr jung gewesen sein. Es ist überliefert, dass Johannes erst unter Kaiser Trajan gestorben sei, der von 98 bis 117 n. Chr. amtierte.

Johannes hat in unserem Bild das Kinn in die Hand gestützt und blickt sinnend auf die angeklagte Frau. Sicherlich bedenkt er die Tragweite und Bedeutung der Worte Christi. Er wird damit zum Spiegel des Betrachters. Auch wir sollen darüber nachdenken, was diese Worte für uns und den Umgang mit unseren Mitmenschen bedeuten.

Weiter rechts sehen wir den in der Bibelstelle erwähnten Schriftgelehrten. Er steht unschlüssig, aber mit harten und strengen Gesichtszügen da. Das Buch in seiner Hand steht für das Gesetz Mose, auf das die Pharisäer und Schriftgelehrten in dieser Geschichte hinweisen. Das Buch ist halb geöffnet. Schließt er es? Er scheint jedenfalls seiner Sache nicht sicher, er blickt nachdenklich. Ist eine Erkenntnis zu ihm vorgedrungen, die ihm die Fassung geraubt hat?

Rechts sehen wir einen Mann, der schon große Felsbrocken zur Steinigung herangeschafft hat. Sein Oberkörper ist nach vorne gebeugt, was eine entschlossene Angriffshaltung suggeriert. Er ist noch mitten im Schwung seiner Tätigkeit, überzeugt davon, dass es bald zur Steinigung der Sünderin kommen wird. Er hat noch nicht ganz begriffen, dass Jesu Worte es keinem Menschen gestatten, über diese Frau zu urteilen. Ungläubig und entschlossen schaut er Jesus über das Gesetzbuch hinweg an. In seinem aggressiven Vorwärtsstreben ist er das Spiegelbild der wütenden alten Frau auf der anderen Seite des Bildes.

Hinter dem Mann mit den Steinen, im Halbschatten verborgen, können wir zwei weitere männliche Gestalten ausmachen. Sie flüstern, schauen ernst und streng. Der linke von ihnen weist mit seinem Daumen über seine Schulter auf die Szenerie, so als würde er dem anderen die Ereignisse erläutern. Ob sie so ernst schauen, weil sie die Tat der Sünderin verurteilen oder Jesu Worte erörtern, bleibt ungewiss.

Im Vordergrund sehen wir eine gut gekleidete, vermutlich wohlhabende Frau. Auch sie hat sich zum Gehen gewandt, an ihrer Hand hält sie einen nackten Knaben. Ihr Gesichtsausdruck ist schwer zu bestimmen, ist ihr Gesicht doch noch nicht einmal ganz im Profil zu sehen. Weicht hier die Neugier dem Mitgefühl? Oder wirft sie einen letzten, kühlen Blick auf die Gestalt der Sünderin, bevor sie unverrichteter Dinge wieder gehen muss, ohne ihre Verachtung für sie loswerden

zu können? Fraglich ist hier auch, wer eigentlich wen vom Geschehen fortführt. Dirigiert sie den Jungen weg von der Sünderin, oder zieht er sie, um sie von hier wegzubringen? Auch wenn dieses Bild im 19. Jahrhundert – in dem die Darstellung von Nacktheit durchaus nichts Ungewöhnliches war – entstanden ist, so ist es doch bemerkenswert, dass der Junge unbekleidet wiedergegeben ist. Die Nacktheit steht in diesem Bild in der Person der Ehebrecherin schließlich für die Sünde und das Laster. Wer sonst sollte in dieser Szenerie nackt dargestellt werden? Die Nacktheit steht in der christlichen Ikonographie aber nicht nur für die Lasterhaftigkeit, sondern auch für die Wahrheit sowie für die Unschuld. Es ist also möglich, dass Hofmann hier den Knaben als Personifikation der Unschuld oder der Wahrheit im direkten Gegensatz zur Sünde darstellen möchte.

Nicht nur die Gesichter der Personen sprechen zu uns und bringen Vielfältiges zum Ausdruck. Eine Vielzahl von sozusagen sprechenden Händen zieht sich wie ein Band durch die Mitte des Bildes. Links die Hände des Mannes mit dem Mantel, die etwas verbergen wollen. Daneben die zusammengelegten Hände des Pharisäers, ob in echter Demut vor dem Gesetz Gottes oder in scheinheiliger Frömmigkeit. Die Hand Christi, die auf seinem Herzen liegt und uns somit nicht auf die unbedingte Vorherrschaft des Gesetzes hinweisen möchte, sondern auf Vergebung deutet. Die Hand von Johannes, in nachdenklicher Geste an sein Kinn gelegt. Die Hand des Schriftgelehrten, die das Gesetz fest in der Hand hält. Und schließlich ganz außen die Hände des jungen Mannes, die die Steine fest umklammern, sich an Altem, Vertrautem festhalten, an der Verurteilung anderer, die uns viel zu schnell passiert.

Und diese unterschiedlichen Hände sind nur die, die sich auf fast derselben Ebene befinden. Erweitern wir den Ausschnitt, kommen noch weitere vielsagende Hände dazu. Links die Hände des Soldaten, der einerseits seine Lanze umklammert, mit der anderen aber die Alte zurückhält. Die zur Faust geballte erhobene Hand der alten Frau. Die Hand Christi, die uns auf die Ehebrecherin zu seinen Füßen hinweist. Sie ist geöffnet und zeigt uns als einzige Hand im Bild die Innenfläche, die für Verwundbarkeit, für Offenheit und Ehrlichkeit steht. Direkt unter der Hand Christi fällt unser Blick auf die Hände der Sünderin. Ihr sind die Hände im wahrsten Sinne des Wortes gebunden. Sie kann mit ihnen nicht ihr Gesicht verdecken oder sie um Gnade flehend erheben. Völlig untätig müssen sie auf ihren Beinen ruhen. Und ganz außen kommt die Hand der Mutter hinzu, die den nackten Knaben wegführen möchte, ihn damit schützen möchte und seine Unschuld bewahren will.

Die Betrachtung des Bildes lässt den Schluss zu, dass wir hier ein Bild vor uns haben, das zwar gekonnt gemalt ist, dennoch handelt es sich sicherlich nicht um ein außergewöhnliches Meisterwerk. Zugleich zeigt sich beim genauen Hinschauen, dass Heinrich Hofmann hier ein Bild mit einer dichten psychologischen Aussage gemalt hat. Der Künstler wollte uns die verschiedenen Reaktionen auf die Worte Christi vor Augen führen – sie scheinen noch im Raum nachzuklingen. Die Reaktionen, die in Mimik und Gestik der Dargestellten zum Ausdruck kommen, haben eine große Spannweite. Von links nach rechts sehen wir Mitleid, Wut, das Verbergen eigener Sünden, Scheinheiligkeit und Hochmut, Nachdenklichkeit auf dem Gesicht des Johannes, den Verweis auf das geschriebene Gesetz, Aggression und Selbstgerechtigkeit in der Person des Mannes mit den Steinen wie den Schutz der Unschuld. Und mitten in alldem Jesus mit einer offenen, einladenden Hand und einer Hand auf dem Herzen, uns zu Ehrlichkeit und Vergebung aufrufend.

Marie von Breitenbuch

> Frühmorgens kam Jesus wieder in den Tempel, und alles Volk kam zu ihm, und er setzte sich und lehrte sie. Aber die Schriftgelehrten und Pharisäer brachten eine Frau, beim Ehebruch ergriffen, und stellten sie in die Mitte und sprachen zu ihm: Meister, diese Frau ist auf frischer Tat beim Ehebruch ergriffen worden. Mose aber hat uns im Gesetz geboten, solche Frauen zu steinigen. Was sagst du? Das sagten sie aber, ihn zu versuchen, damit sie ihn verklagen könnten.
>
> Aber Jesus bückte sich und schrieb mit dem Finger auf die Erde. Als sie nun fortfuhren, ihn zu fragen, richtete er sich auf und sprach zu ihnen: Wer unter euch ohne Sünde ist, der werfe den ersten Stein auf sie. Und er bückte sich wieder und schrieb auf die Erde.
>
> Als sie aber das hörten, gingen sie weg, einer nach dem andern, die Ältesten zuerst; und Jesus blieb allein mit der Frau, die in der Mitte stand. Jesus aber richtete sich auf und fragte sie: Wo sind sie, Frau? Hat dich niemand verdammt? Sie antwortete: Niemand, Herr. Und Jesus sprach: So verdamme ich dich auch nicht; geh hin und sündige hinfort nicht mehr.

Johannes 8,2–11 (Lutherübersetzung 1984)

Für viele Christen ist diese Geschichte eine der bedeutendsten im Neuen Testament. In den frühen großen Handschriften ist sie aber nicht enthalten, erst in der Vulgata des Hieronymus (345–420). Exegeten vermuten, dass die Perikope ursprünglich im Markusevangelium stand, dort aber herausfiel. Doch aus welchem Grund? Wurde die bedingungslose Vergebung Jesu nicht ertragen? Und warum wurde der Abschnitt dann später im Johannesevangelium als eine authentische Jesus-Geschichte aufgenommen? Denn hier wird ein unverdächtiges Bild vom historischen Jesus gezeichnet. Wollte man das als Protest gegen aufkommende Gesetzlichkeit in der Kirche überliefern? Genau dieser Frage widmet sich Hofmann mit seiner Darstellung der Personen.

Jesus Christus wird unverkennbar im Stil der Nazarener dargestellt. Seine Kleidung in rot und blau erinnert an die Darstellung Marias in den klassischen Krippenspielen. Sie verbindet in ihrer Person das Rot der Erde mit dem Blau des Himmels. Das geht hier auf Christus über und wird zu einer christologischen Aussage. Die eine Hand ist auf das Herz gelegt (es geht also um eine Entscheidung aus der Mitte der Person heraus), die andere Hand zeigt auf die Frau. Christus blickt aber nicht die Frau, sondern den Schriftgelehrten an, als ob die Frage, die an ihn gerichtet wurde, nun von ihm ausgehe.

Der Schriftgelehrte wirkt nachdenklich. Er hält mit der Linken die Hebräische Bibel vor dem Herzen und öffnet sie mit seiner Rechten. Aber er schaut nicht hinein. Etwas scheint ihm zu denken zu geben, was nicht in der Heiligen Schrift steht, die aussieht wie ein Buch aus dem 17. Jahrhundert und von Hofmann nicht historisierend als Buchrolle dargestellt wurde. Der Kopf des Schriftgelehrten ist mit einer Kapuze bedeckt. Ein Zeichen der Gesetzestreue? Im Haus Gottes (auch in der Synagoge) haben Männer eine Kopfbedeckung zu tragen. Allerdings sind auf dem Bild mehrere Männer ohne Kopfbedeckung zu sehen. Auch Jesus trägt keine.

Die Ehebrecherin wird so gezeigt, wie sie in flagranti erwischt wurde. An den Händen gebunden bringt man sie in den Tempel. Tatsächlich in diesem Aufzug – in offenem Kleid, mit entblöß-

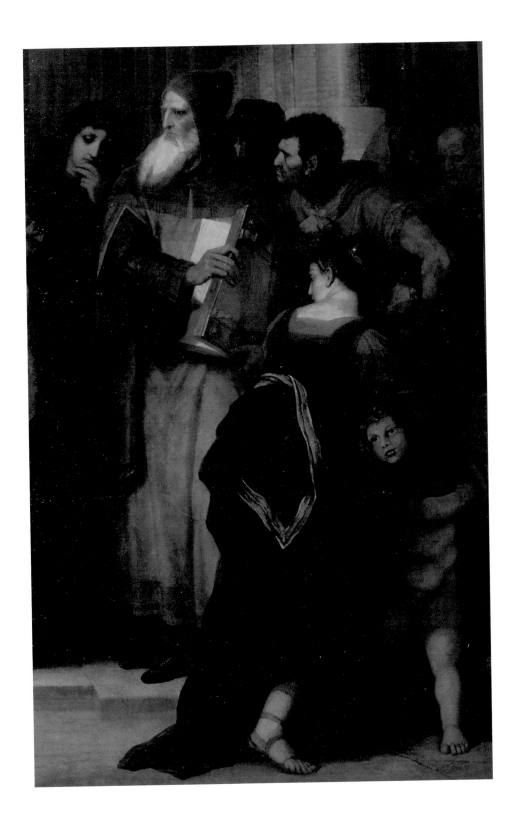

ten Schultern und sichtbarem Unterkleid? Ist das nicht eine Beleidigung Gottes? Das Gesicht der Frau ist abgewendet. Es ist hier nicht wichtig, man schaut sie sowieso nicht an. Sie beugt sich, als erwarte sie das Urteil von Jesus und nicht von dem Schriftgelehrten. Der Kontrast fällt auf zwischen der weichen Figur der Frau und dem harten Gesetz bzw. dem harten Buch. Und von beidem geht eine gewisse Helligkeit aus, von dem nackten Körper und dem aufgeschlagenen Buch.

Die Frau rechts vorn will ihren kleinen Jungen vor diesem Anblick schützen. Die Szene ist nicht »jugendfrei«, so etwas soll er gar nicht erst sehen. Anliegen des 19. Jahrhunderts?

Der junge Mann hinter ihr – das rötliche Gewand soll Zorn und Eifer ausdrücken? – trägt schon ein paar Steine für die zu erwartende Hinrichtung.

Hinter ihm rechts diskutieren zwei Männer, einer von ihnen zeigt mit dem Daumen hinter sich auf die Szene in der Mitte des Bildes.

Der Jüngling neben Jesus scheint nachdenklich zu sein, mit seinem Blick auf die Frau und der Hand vor dem Mund. Ist es der Lieblingsjünger Johannes?

Der Pharisäer steht erhaben über der Frau, die Hände zum Gebet zusammengelegt. Er wirkt zugeknöpft, innerlich distanziert und zeigt einen hochmütigen Gesichtsausdruck.

Die alte Frau vor ihm ballt aufgebracht die rechte Faust, als wollte sie zuschlagen und ihrer Empörung Luft machen. Man hört sie förmlich rufen: »Du Flittchen, du Schlampe …« Aber ein Soldat hält sie zurück. Auch er schaut auf Jesus.

Dahinter ein junger Mann – mit einem etwas begehrlichen Blick? Er wendet sich zum Gehen, zieht seinen Mantel fester an sich heran. Steht er für die Leute, die einer nach dem anderen gehen?

Und der Alte zwischen Jesus und dem Hohenpriester scheint mehr hören als sehen zu wollen.

Hofmann stellt diese Personen in einem Raum des Tempels dar. Das entspricht den Vorstellungen der Mitte des 19. Jahrhunderts. Die Anklage ist klar: Viermal ist von der Frau die Rede und eindeutig von Ehebruch. Unklar bleibt hingegen die Situation. Ist das Urteil des Gerichtshofes schon gefällt worden? Dann befindet man sich wohl auf dem Weg zur Vollstreckung. Unterwegs wird Jesus auf die Probe gestellt. Dann könnte es sich wegen der offiziellen politischen Lage (ein Todesurteil war immer durch die Römer zu bestätigen) nur um Lynchjustiz handeln. Dagegen spricht aber die Darstellung des Soldaten, der keine Übergriffe zu dulden scheint. Oder steht das Urteil des Gerichtshofes noch aus, und Jesus wird auf dem Weg zum Gericht um sein Urteil befragt?

Offen bleibt in jedem Fall die Frage, warum nur die Frau angeklagt wird, obwohl nach Lev 20,10 beide am Ehebruch Beteiligte – Mann und Frau – zu verurteilen sind. Warum trifft es hier nur die Frau? Hofmann versucht, in dieser Offenheit der Situation, viele Züge der Geschichte aus dem Johannesevangelium in das Bild hineinzulegen. Unberücksichtigt lässt er, dass Jesus auf die Erde schreibt und dass die Ältesten zuerst abtreten. Dagegen ist Hofmann wichtig, dass bei Jesus eine akademische Streitfrage zur Existenzfrage wird (Hand aufs Herz). Und Jesus, der Befragte, wird zum Fragenden – er ist das handelnde Subjekt. Jesus steht in der Mitte und wird (bei einer eher zeitlosen Frage) auch vom Alter her eher zeitlos dargestellt. Hofmann gibt ihm weder ein jugendliches noch ein altes Gesicht.

Zur Klärung der Rechtslage sind drei grundlegende Stellen aus der Thora wichtig. In Ex 20,10 steht: Du sollst nicht ehebrechen. Lev 20,10 formuliert genauer: Wenn jemand die Ehe bricht mit der Frau seines Nächsten, so sollen beide des Todes sterben. Und Dt 22,22 – 29 zeigt das Be-

streben, Grundsätze festzuhalten und trotzdem mit dem Gesetz zu differenzieren. Aber – so das Johannesevangelium – in unserem Fall braucht die Rechtslage nicht erst diskutiert zu werden.

Verfechter des Gesetzes waren zur Zeit Jesu vor allem die Pharisäer und Schriftgelehrten. Sie gelten als Vorläufer der Rabbiner. Aber heute ist das Wort »Pharisäer« von vornherein negativ besetzt. Es ist ein Zerrbild entstanden, das geschichtlich gesehen nicht korrekt ist. Ursprünglich waren die Pharisäer eine Laienbewegung, die schon 100 v. Chr. bezeugt ist. Pharisäer wollten ein beispielhaftes Leben nach der Thora führen. Sie versuchten, die nur für Priester geltenden Vorschriften im Alltag zu leben, zum Beispiel die Sabbatheiligung oder die Abgabe des Zehnten. Sie entwickelten eine eigene Schriftauslegung und glaubten an die Auferstehung der Toten. Sie vermieden den Kontakt mit heidnischen Religionen und mit Ungelehrten. Daher erklärt sich ihre Bezeichnung als »Peruschim«, »Pharisäer« – die Abgesonderten. Sie wurden als Lehrer des Volkes und als geistige Führer des Judentums anerkannt. In Jerusalem stellten sie eine gewichtige politische Größe dar.

Das Bemühen der Pharisäer, das ganze Leben nach den Geboten Gottes zu gestalten, war ursprünglich aufrichtig gemeint. Jesus stand den Pharisäern nahe. Und Paulus war seiner Herkunft nach ein Pharisäer. Nach 70 n. Chr. (Zerstörung des Jerusalemer Tempels) wurden die Pharisäer zu Trägern der jüdischen Religion. Bekannt wurden die Auslegungen der mündlichen Tradition nach Schammai (sehr gesetzestreu) und Hillel (recht menschenfreundlich).

Im Blick auf die Schriftgelehrten muss festgehalten werden, dass damals nicht jeder lesen und schreiben konnte. Die Auseinandersetzung mit den heiligen Schriften und ihrer Tradition war eine Leistung für sich. Und das echte Suchen in der Schrift wurde von Jesus auch immer anerkannt.

Im Neuen Testament werden die Pharisäer etwa hundert Mal erwähnt, vor allem in den Evangelien. Jesus hatte mit ihnen Tischgemeinschaft. Einzelne Pharisäer waren Gesprächspartner für ihn. Jesus konnte einen Pharisäer ausdrücklich loben, ungeachtet der beißenden Kritik an anderer Stelle. Überliefert wird, dass auch Pharisäer als Repräsentanten des Judentums am Beschluss, Jesus zu töten, beteiligt waren.

In der Wirkungsgeschichte wurden Pharisäer meistens als »Heuchler« bezeichnet. Die negative Einschätzung beruht auf dem (innerjüdisch-internen!) gezielten Vorwurf Jesu: Ihr verzehntet Dill und Minze (Mt 23,23) und vergesst die Liebe. Ihr umgeht die Gebote Gottes und legt sie falsch aus (zum Beispiel wurde ein Wassersack auf dem Reittier unter dem Sattel befestigt, um den Sabbatweg nicht einhalten zu müssen). Ihr seid wie übertünchte Gräber (Mt 23,27). So sind »Pharisäer« im volkstümlichen Wortgebrauch scheinheilig, heuchlerisch, überheblich, selbstgefällig, engstirnig. »Pharisäer« steht heute auf der Getränkekarte für schwarzen Kaffee mit Schlagsahne, die den Rum im Kaffee verbergen soll.

Leider bedient dieser Begriff den Antisemitismus. Pharisäer sind eben die »Feinde Jesu«. Auch Hofmann stellt das Klischee des Pharisäers dar: prächtige Kleidung, Gebetshaltung, hochmütiger Blick. Sein Pharisäer sieht nicht die Frau, auch nicht Jesus, er blickt allein auf das Gesetz.

Auch mit der Darstellung der Hände gelingt es Hofmann, Inhalte auszudrücken. Bei Jesus sind die Hände der Hinweis auf das Herz und der Hinweis auf die Frau. Bei dem Schriftgelehrten hält die Linke das Gesetz, die Rechte öffnet es. Der junge Mann hat seine Hände voller Steine – das

zeigt seinen Eifer und seine Tatkraft. Die Mutter will die Unschuld ihres Kindes mit ihren Händen bewahren – sie berührt den Kopf des Jungen und hält seine Hand fest. Im Hintergrund zeigt einer mit dem Daumen auf die Szene in der Mitte – es erinnert an das lateinische *iste* (»der da / die da«). Links die alte Frau mit der geballten Faust würde gerne zuschlagen, würde sie nicht von der Hand des Soldaten daran gehindert. Und der Soldat mit seinem Speer in der Rechten zeigt: Die Exekutive hat die Situation im Griff. An eine Lynchjustiz ist nicht zu denken. Johannes hält nachdenklich die Hand vor dem Mund. Der Pharisäer nimmt mit seinen Händen die gewohnte Gebetshaltung ein. Der Mann links von ihm (als Vertreter des Volkes?) rafft seinen Mantel und geht. Und die Frau in der Mitte sitzt da mit gebundenen Händen. Sie ist nicht Subjekt der Handlung, sondern Streitgegenstand – was sie getan hat, soll jetzt beurteilt werden.

Das Judentum ist eine Religion der Praxis. Was darf ich – und was nicht? Was ist heilig und rein – und was ist unrein und damit abzulehnen? Jüdischer Glaube zeigt sich im Alltag, »mit Hand und Herz« – die Hand drückt aus, was das Herz empfindet.

Die Grundlage zur Klärung aller Alltagsfragen bildet die Thora. Sie gilt als fester Bezugspunkt und wurde differenziert aufgeschrieben. Kein Jota sollte von ihr entfernt werden (das Jota ist der kleinste Buchstabe im hebräischen Alphabet), und sie gilt unbedingt. Sie hat einen guten Zweck, indem sie feste und berechenbare Regeln an die Hand gibt. Natürlich kann sie umgangen und gebrochen werden, das hat aber Folgen. Und eine Folge ist, dass Übertretungen nach Strafe verlangen.

Das Gesetz wird also nicht umsonst umgangen – eine Übertretung bleibt nicht folgenlos. Man mag heute zum 6. Gebot stehen, wie man will – wir spüren Probleme an vielen Stellen, auch wenn wir sie nur ungern wahrhaben wollen. »Single mit Erfahrung« z. B. ist ein Begriff unserer Zeit geworden. Aber die Statistik zeigt, dass viele Alleinerziehende arbeitslos sind und mit ihren Kindern an der Armutsgrenze leben. Das sind Notlagen, in denen geholfen werden muss – aber keine »modernen Emanzipationsversuche«, auf die man stolz sein könnte. Die Bibel hat da andere Ideale – und sie gibt sie nicht auf. Jesus führt keine Diskussion um »Bibel light«, um ein abgeschwächtes Gesetz. Jesus sieht die Frau, die zu ihm gebracht wird, und er hat ein bestimmtes Menschenbild:

Zum einen ist der Mensch schuldig vor Gott, er ist sündig. Denn der Mensch übertritt Gottes gute Gebote immer wieder (in der Bergpredigt z. B. zeigt Jesus, wo Ehebruch anfängt, wo das Töten anfängt ...). Dem Geist Gottes nach gibt es unter Menschen nur relative Schuld. Aber es gibt keinen Menschen ohne Schuld.

Zum anderen kann aber Schuld von Gott her vergeben werden. Gott ist der Urheber des guten Gesetzes. Die Gebote sind seine Spielregeln für das Leben. Nur der Urheber eines Spieles ist berechtigt, etwas zu verändern (es gilt das »Copyright«).

Zum Dritten soll das Gesetz dem Leben dienen. Es kann wie ein Geländer für den Einzelnen sein. Es soll die Allgemeinheit vor Übergriffen schützen. Es muss für Klarheit sorgen. Damit stellt sich die Frage: Was dient dem Leben des Einzelnen, und was dient dem sicheren Zusammenleben in der Gesellschaft?

Zum Vierten hat Jesus die Aufgabe, den gnädigen Gott in diese Welt hineinzubringen. Rot und Blau zeigen den Auftrag: Christus bringt Gott in den Alltag hinein. Es geht nicht darum, ein hartes Gesetz zu mildern. Jesus sagt nicht: Gott ist alt geworden und damit etwas nachsichtiger. Jesus sagt nicht: Ehebruch wird nicht mehr ganz so schlimm beurteilt. Sondern Jesus fragt: Wie ist das todeswürdige Verbrechen einzuordnen unter den Lebenswillen Gottes? Von daher ist es eine ideale Antwort, die Jesus gibt.

Nach dem Johannesevangelium schreibt Jesus auf die Erde. Es bleibt offen, warum. Nach römischem Recht müssen Todesurteile aufgeschrieben werden – tut er das hier?

Bei dem Propheten Jeremia finden sich die Worte: »Du, HERR, bist die Hoffnung Israels. Alle, die dich verlassen, müssen zuschanden werden, und die Abtrünnigen müssen auf die Erde geschrieben werden; denn sie verlassen den HERRN, die Quelle des lebendigen Wassers.« (Jer 17,13) Wenn Jesus auf die Erde schreibt – wer sind hier die Abtrünnigen? Oder gibt Jesus einfach Zeit zum Bedenken? Er bringt Ruhe in die Szene – und so entsteht eine peinliche Stille? Die Antwort Jesu: »Wer von Euch ohne Sünde ist, der werfe den ersten Stein« – ist damit erstens die Anerkennung des Gesetzes (die Anerkennung von Schuld und Strafe). Sie stellt zweitens die Frage an alle: Seid ihr die Richter über Leben und Tod? Und sie ist drittens die Antwort von Gott her (ER – Christus ist ja Gott!): Gott schenkt Leben, unverdient. Gnade meint immer das unverdiente Geschenk. Der gnädige Gott ermöglicht Leben.

Das Ende der Szene, wie Johannes sie schildert, überrascht. Die eigene Selbsterkenntnis – die Erkenntnis der eigenen Stellung vor Gott – lässt uns miteinander leben. Wir leben nicht auf Kosten des Gesetzes, sondern auf Grund der Einsicht in die Geltung des Gesetzes. Von daher darf der Auftrag an die Frau nicht unterschlagen werden: »Geh hin und sündige hinfort nicht mehr.« Das ist ihre neue Chance.

Warum nun gehen die Leute, einer nach dem anderen? Ist es die Einsicht, die sie gewonnen

haben: Ich bin auch nicht besser? Wenn jemand mit dem Finger auf einen anderen zeigt, zeigen drei Finger auf ihn selbst zurück. Ist es die Angst? Was geschieht, wenn ich mit dem entdeckt werde, was bei mir nicht in Ordnung ist? Wenn ich den ersten Stein nehme, dann kommen sie und suchen bei mir ... Ist es der Eindruck, dass hier jemand öffentlich zum Sündenbock gemacht wird? Die Kleinen hängt man, die Großen lässt man laufen? Soll hier ein Exempel statuiert werden? Ab und zu mal hart durchgreifen, dann spurt die Gesellschaft wieder?

Übrigens, warum nimmt Jesus nicht den ersten Stein? Bei religiösen Fanatikern wäre das normal, um einen beispielhaften Gottesbezug zu zeigen, eine vorbildliche Glaubenstreue, eine unbestechliche Gesetzestreue ... Als Sohn Gottes hätte Jesus das Recht dazu, den ersten Stein zu werfen. Bemerkenswert bleibt, dass die Güte unter Menschen (der Verzicht auf Bestrafung) Gott das gleiche tun lässt. Es erinnert an das Vaterunser: »Wie auch wir vergeben unsern Schuldigern.«

Doch wie soll die Frau nun weiterleben? Sie wird die Vergangenheit nicht im Handumdrehen los. Jetzt ist sie noch einmal davon gekommen, aber verändert eine Amnestie so einfach ein Leben? »Sündige hinfort nicht mehr«, das ist ein Auftrag und eine kolossale Zumutung.

Denn was ist Sünde? Sünde ist eine Kraft, die gegen Gott gerichtet ist. Sünde ist eine Macht, die Beziehungen zerstört (zu Gott und zu Menschen), die Gräben aufwirft, die Vertrauen untergräbt, einsam macht, lebenswichtige Bezüge zerrüttet.

Das bürgerliche 19. Jahrhundert macht aus dem Glauben an Gott hier und da lediglich »Ethik«. Dementsprechend wird aus der Glaubenskategorie »Sünde« eine moralische Kategorie. Aus dem Gottesbezug wird eine etwas romantisierende Sicht auf den Menschen (der Sünder wird weichgezeichnet): »Wir sind doch alle kleine Sünderlein« – und unser kleines Leben im Vergleich zum großen Weltall, ist das alles so wichtig? Dieses Denken geht an dem Begriff der Sünde vorbei. Es entspricht dem 19. Jahrhundert – aber nicht dem Johannesevangelium.

»Sündige hinfort nicht mehr« – das heißt: Bring dein Verhältnis zu Gott in Ordnung, und dann auch das Verhältnis zu deinen Mitmenschen. Es ist viel, was auf die Frau zukommt. Aber wenn es Gott um das Leben geht (um die Zukunft eines Menschen), dann muss sich im Leben des Menschen auch etwas ändern. Eine Nichtbeachtung des Gesetzes würde so tun, als wäre das Gesetz schlecht und die Menschen wären im Grunde genommen gut. Hier aber wird das Gesetz richtig gesprochen. Und dem Menschen wird zugemutet, sich zu ändern. Doch kann er das?

Mit diesen Fragen scheint sich der Jünger Johannes zu beschäftigen. Nachdenklich steht er im Bild zwischen Anklage und Vergebung. Er muss Position beziehen. Kein lüsterner Blick, keine Steine in den Händen, wie bei den Altersgenossen. Die Darstellung des Johannes wirkt wie eine Einladung an den Betrachter, Position zu beziehen. In welcher Figur würden wir uns wiederfinden? Viele Gewänder sind rot und assoziieren damit Liebe, Feuer, Blut ... Was für eine Antwort hätten wir gegeben, wäre die Frage nicht an Jesus, sondern an uns gegangen? Die Hände Jesu laden ein, Leben zu vermitteln. Alle Münder auf dem Bild sind geschlossen. Sie haben eigentlich nichts zu sagen. Vor dem Reden gibt es viel zu überlegen. Der einzige, der den Mund so halb geöffnet hat, ist Christus. Er scheint eine Frage zu stellen, an den Schriftgelehrten, der im biblischen Gesetz sucht: Schau Dir diese Frau an. Und dann sag mir: Wie dient das gute Gesetz Gottes am besten dem Leben? Darüber scheint Johannes nachzudenken.

Wenn Urteile dem Leben dienen sollen, dann steht natürlich die Todesstrafe generell zur Diskussion. Haben Menschen das Recht, einem anderen das Leben zu nehmen? Diese Frage wird heute z. B. in den USA anders beurteilt als in Europa, obwohl hier wie dort Christen die Antwortenden sind. Zum Vergleich: Als im 19. Jahrhundert das 5. Gebot: »Du sollst nicht töten« in einem Katechismus für den Schulunterricht abgedruckt wurde, erhielt es den Zusatz: »Gilt nicht im Kriegsfall«. Heute werden andere Einschränkungen zum 5. Gebot gemacht. Aber die Frage steht nach wie vor: Was dient dem Leben? Die Chance für den Einzelnen – sein Weiterleben – oder die Abwendung von Gefahren für die Allgemeinheit?

In unserer Geschichte gibt Jesus dem Leben der Frau den Vorzug. Er schließt sich den Leuten an. Aber so eine Entscheidung in der Einzelseelsorge lässt offen, ob Jesus das immer tun würde, denn: Das Gesetz gilt!

Es ist eben ein großer Unterschied: Schaue ich auf die Frau und wende das Gesetz an (mit der Möglichkeit der Vergebung), oder schaue ich gar nicht auf den Menschen und nur noch auf das Gesetz? Die letztere Haltung ist ein Grundfehler – und diesen Grundfehler greift Hofmanns Bild auf.

Im Licht der Wirkungsgeschichte findet die Antwort, die Jesu gibt, eine bemerkenswert einhellige Zustimmung. Die Frau muss freigesprochen werden – es gibt keine andere Wahl!

Der Liberalismus unserer Tage fragt, ob das, was die Frau getan hat, wirklich so schlimm ist. Da setzt der berühmte Weichzeichner ein: Braucht unsere Welt nicht gerade die Liebe? Und ist ein hartes Herz nicht viel schlimmer als ein bisschen Sexualität neben der Spur? Der Rationalismus führt eher eine Nützlichkeitsdebatte in Richtung fehlender Kinder. Wenn wir sowieso schon zu wenige Kinder haben, dann lasst doch die Frau in Frieden schwanger werden. Aus feministischer Richtung wird natürlich gegen die Anmaßung der Männer gewettert, dass sie über eine Frau zu Gericht sitzen, sie schamlos in die Öffentlichkeit bringen, Recht sprechen wollen mit Gesetzen, die auch nur von Männern gemacht wurden im Namen eines männlichen Gottes! Was wissen Männer vom Leben einer Frau? Da kommt die Antwort Jesu gerade recht.

Und natürlich sagt auch die Christologie: »Pardonner c'est son metier« – Christus ist zum Vergeben da. Er hat immer und überall den gnädigen Gott zu zeigen. Er muss seine eigenen Worte richtig sprechen – das Wort vom »Splitter und Balken«, die Aufforderung »Richtet nicht vor der Zeit«, den Grundsatz »Überlasst die Rache Gott ...« Wo käme Christus mit seinem Evangelium hin, wenn er sagen würde: »Steinigt sie!«? Also besteht im Ergebnis aller verschiedener Ansätze rundherum Einigkeit: »Die Frau muss freigesprochen werden!«

Hofmanns Antwort ist nicht so vollmundig. Mit seinem Bild zeigt er: Man sieht die Frau entweder gar nicht an – oder man sieht sie an mit allen möglichen Augen. Jesus macht deutlich, wie die Augen Gottes diese Frau sehen. Es geht ihm um die Gnade Gottes – und es geht ihm um ein neues Leben. Und so wird aus der lauten Anklage eine stille Umkehr. Jesus gibt allen eine zweite Chance, zuerst den Leuten, die die Frau bringen, und dann der Frau selbst.

Matthias Krügel

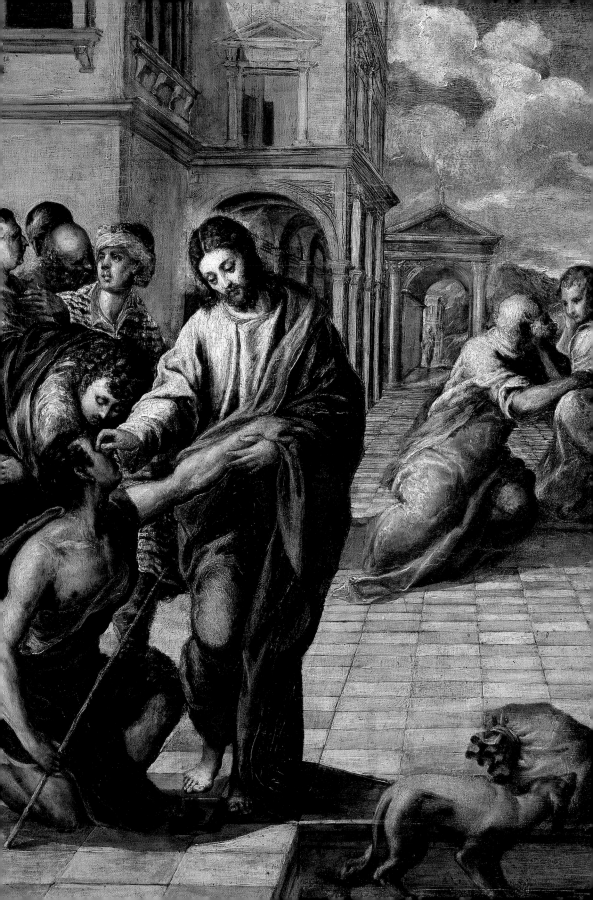

»Die Heilung des Blinden«

von Doménikos Théotokópoulos, gen. El Greco (um 1568/70)

DAS BILD

Die Dresdener Gemäldegalerie Alte Meister besitzt mit 36 der spanischen Schule zugehörigen Kunstwerken neben der Alten Pinakothek in München und der Berliner Gemäldegalerie einen der größten Bestände spanischer Malerei in Deutschland. Aufgrund geschickter Sammlungserweiterung sind nahezu alle großen spanischen Maler zumeist mit Hauptwerken vertreten: An erster Stelle sind drei Porträts spanischer Hofadeliger des Diego Velázquez zu nennen. In der Werkgruppe des vorwiegend in Italien tätigen Jusepe de Ribera (der deswegen den Beinamen »Lo Spagnoletto« – »Der kleine Spanier« hatte) beeindruckt eine ergreifende Schilderung der Geschichte der »Heiligen Agnes« aus dem Jahr 1641. Von Bartolomé Esteban Murillo stammt eine ruhige »Madonna mit dem Kinde« von 1670/80, die den sevillanischen Barock vertritt. Ihr Schicksal war es, in den Unruhen der Revolution von 1848/49 von drei Kugeln durchlöchert worden zu sein. Einen Glanzpunkt der Spaniersammlung der Gemäldegalerie Alte Meister setzt ein Frühwerk des Doménikos Théotokópoulos, gen. El Greco: »Die Heilung des Blinden« (Mischtechnik auf Pappelholz, 65,5 × 84 cm).

Als im 18. Jahrhundert die königliche Sammlung europäischer Malerei durch August III., Sohn Augusts des Starken, sächsischer Kurfürst und König von Polen, durch den Ankauf der »Sixtinischen Madonna« des Raffael um dasjenige Meisterwerk, um das jede Gemäldegalerie die Dresdener beneidet, entscheidend erweitert wurde, waren die drei erwähnten Gemälde des Velázquez bis dahin nicht als solche des berühmtesten Malers der spanischen Schule anerkannt. Dazu gehörte ebenso das erwähnte Gemälde El Grecos, das 1741 durch den von August III. beauftragten Kunsthändler Bonaventura Rossi aus Venedig nach Dresden als ein Werk der Malerfamilie Bassano gelangte. Erst im 19. Jahrhundert erkannte Carl Justi, dass »Die Heilung des Blinden« wohl sicher aus der Hand El Grecos stammt.[1]

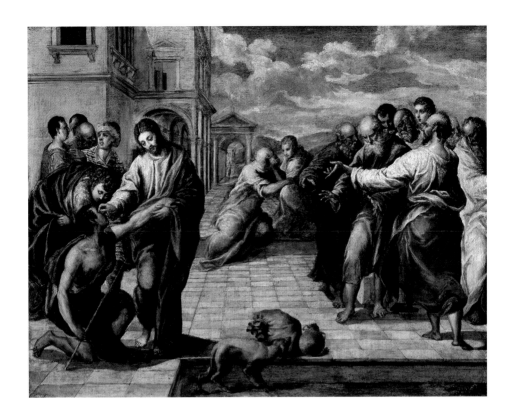

El Greco, der 1541 auf Kreta geboren ist, hat das Bild zwischen 1568 oder 1570 vermutlich in Venedig oder kurz nach seiner Ankunft in Rom vollendet. Die »Heilung des Blinden« ist der konsequente Versuch, der religiösen Historie einer Wundertat Jesu einen ästhetischen Rahmen zu geben. Für das künstlerische Selbstverständnis des jungen Malers El Greco zeigt es eine wichtige Auseinandersetzung mit der venezianischen Malerei – Gemälde Tintorettos oder Veroneses standen offensichtlich Pate. Für El Greco war es allerdings nicht entscheidend, jene großen Meister zu kopieren, sondern sich ihre handwerkliche Malweise und intellektuelle Auseinandersetzung mit dem Thema anzueignen. Er wollte die körperliche Durchformung der Figuren und ihrer Gewänder, die Komposition des Bildaufbaus und den Farbklang von den Vorbildern lernen und die eigene Hand daran schulen.

Die »Heilung des Blinden« existiert in zwei weiteren Fassungen, von denen sich die eine in der Galleria Nazionale in Parma, die andere in der Sammlung des Metropolitan Museum in New York befindet. Sie alle sind im Zeitraum von 1565 bis 1570 entstanden. Im Gegensatz zum Dresdener Gemälde zeichnen sich die beiden anderen Fassungen durch Hinzufügung einer am linken Rand positionierten Rückenfigur aus; es mag sich um den zweiten geheilten Blinden handeln, der – wie es der Evangelist Matthäus berichtet – auf Jesus als den Ursprung der göttlichen Macht für die Wundertat deutet. Die rahmende Architekturkulisse wirkt durch Anschnitt des Raumes monumentaler. Das in der Bildmitte verlaufende Forum wird jeweils mit Figuren und Fuhrwerken belebt. Die »Blindenheilung« aus Parma wurde vermutlich an den Seiten beschnitten, wodurch die Szene der Wundertat ins Zentrum zu rücken scheint. Das Gemälde in Parma

trägt als einziges eine Signatur in griechischer Schrift; sie lautet übersetzt: »Doménikos Théotokópoulos aus Kreta malte dies« – ein Indiz für die Zuschreibung des Dresdener Gemäldes an den Künstler. Das New Yorker Gemälde zeigt eine durchgängige Schwelle am unteren Bildrand: Zwei Halbfiguren, die als Eltern des Blindgeborenen gedeutet werden (nach Johannes 9), lenken den Blick auf die Wundertat.[2] Es ist offensichtlich: Die Thematik des Sehens und des Blickes hat El Greco eingehend beschäftigt.

Die Dresdener Fassung lässt den Betrachter in einen Raum blicken, der auf den ersten Blick einfach gegliedert, sich dann aber als vielschichtig erweist. Es öffnet sich ein weites Forum, das auf der linken Seite von einer an Renaissancepalästen angeregten Architekturkulisse flankiert wird. Auf der rechten Seite belebt die virtuos zusammengestellte Gruppe der Jünger oder Pharisäer den Bildraum, darüber wölbt sich ein furios gemalter Himmel. Die Szene der Wundertat schildert der Maler im linken Drittel der Bildfläche. Christus wendet sich in antikischer Drehung dem knienden Blinden zu. Fast beiläufig, aber konzentriert, zieht Jesus den ausgestreckten Arm des Blinden zu

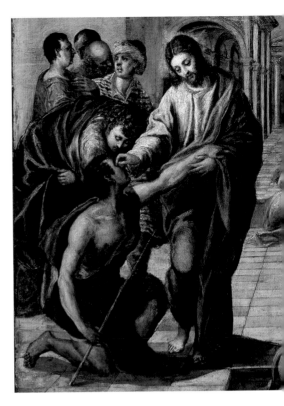

sich heran und greift ihm buchstäblich mit den Fingern in das Auge. Durch die Körperhaltung des Gottessohnes, durch das von einem zarten Leuchten umgebene Haupt und durch das entschiedene Berühren des blinden Auges akzentuiert El Greco den Moment der göttlichen Wundertat. Im gestischen Zusammenspiel der beiden Figuren liegt die mögliche Bedeutung der vom Maler wohldurchdachten Komposition: Er nimmt hier auf die göttliche und die menschliche »Natur« Bezug. Denn die Heilungstat ist durchaus körperlich gemeint: Jesus, der Mensch und Gott zugleich ist, vereint beide Kräfte in sich und greift ganz körperlich dem Blinden direkt in das Auge. Die Tat ist göttlich und der Blinde wird sehend. Die Wundertat wird eingehend von den Jüngern (oder den Pharisäern?) diskutiert. El Greco schildert die einzelnen Gruppen in lebensnahen, meisterhaft gemalten Porträts; eine Rückenfigur der rechten Menschengruppe dynamisiert die Komposition durch eine in den Zeigegestus auslaufende Körperdrehung.

Das Gemälde verrät die kunsttheoretische Bildung des Malers. In das Portal des Triumphbogens ist – kaum wahrnehmbar – eine Figur gestellt, die nur aus wenigen weißen und blauen Pinselstrichen besteht. Die offenbar schnell als Skizze gemalte Figur wurde mit einer in schwarzer Kreide auf blauem Papier ausgeführten monumentalen Zeichnung El Grecos (598 x 345 mm), die sich in der Staatlichen Graphischen Sammlung in München befindet, in Verbindung gebracht. Sie nimmt vermutlich auf Michelangelos Skulptur des »Giorno« am Grabmal des Giuliano de Medici Bezug. El Greco kommentiert mit der Münchener Zeichnung den »Paragone«, einen unter Künstlern geführten »Wettstreit« der Kunstgattungen Poesie, Architektur, Skulptur und Malerei, welche der genannten den Vorrang unter den Künsten

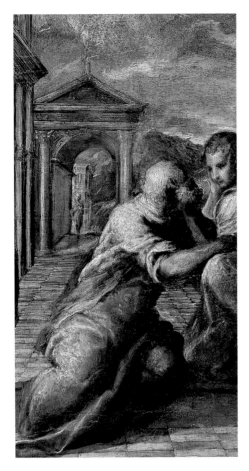

erringen möge. Der plausible Deutungsversuch bemerkt, dass El Greco den »Giorno« nicht nur zeichnerisch im Sinne des *disegno* (der »Zeichnung«), sondern auch als – im Sinne des *colore* (der »Farbgestaltung«) – zu verstehende »Lichtgestalt« deute und damit eine Synthese der beiden Konzepte anstrebt, ohne zu verleugnen, dass doch alles Kunstschaffen auf der Zeichnung beruhe.[3] So wäre auch die skizzierte Erscheinung einer Statue zu verstehen, die El Greco im Gemälde »Heilung des Blinden« fast in den zentralen Fluchtpunkt stellt. Alles scheint auf dieses kunsttheoretische Konzept zuzulaufen: Die malende Hand des Künstlers muss also auch eine zeichnende Hand sein.

El Greco hat einen Zusammenklang der einzelnen Elemente geschaffen, bei der er großen Wert auf die malerische Gestaltung und Komposition der Figuren legte. Gewänder und deren Faltenwürfe, Farbklang und Lichtsetzungen sind in einer pastosen, zum Teil rauen Malweise, in anderen Partien lasierenden, also Schicht für Schicht in einer fast wässrig erscheinenden Pinselführung auf die Pappelholztafel aufgetragen. Die architektonische Struktur und Feingliederung der Fassade hat er mit dem Schaft des Pinsels lose in die Farbe skizziert, sogar einen Daumenabdruck hat er auf dem Gemälde hinterlassen. Sogenannte »Pentimenti« (ital. für »Reue«), d. h. Änderungen in der Komposition oder Hinzufügung eines Objektes oder das Korrigieren einer Figur und ihrer Haltung, zeugen von einer unruhigen Hand des jungen Malers. Daran anschließen lässt sich ein weiteres kompositorisches Element: Die Architekturdarstellung spiegelt die Vorstellung des Gemäldes als »Fenster«, als Durchblick auf das Bild, wider. Der Betrachter blickt über eine Schwelle auf die Bildwelt als »Bühnenraum«. El Greco gestaltet in der »Blindenheilung« die Treppenschwelle oder Stufe nicht ganz durchgängig und besetzt sie nachträglich mit einer genreartigen Szene, wie es auch in vielen Gemälden Tintorettos und Veroneses zu sehen ist. Den knurrenden Hund, den am rechten Bildrand vor ihm angstvoll zurückweichenden Apostel und die beiden Packbeutel auf der Schwelle hat El Greco nachträglich hinzugefügt. El Greco demonstriert damit seine Fähigkeit, eine religiöse »Historie«, die biblische Geschichte, nach allen ästhetischen und kunsttheoretischen Regeln malen zu können.

Die Bibel berichtet in allen Evangelien von der Heilung des Blinden: Matthäus (9,27–34 und 20,29–34) berichtet von zwei geheilten Blinden, das Wunder findet bei Markus (8,22–25) in Bethsaida am See Genezareth, bei Lukas (18,35–43) hingegen außerhalb von Jericho statt. Jo-

hannes (9,1–22) verortet die Heilung in die Nähe des Tempels in Jerusalem und differenziert sie als »Heilung eines Blindgeborenen«. Jede Version ist unterschiedlich und könnte in Einzelheiten für die Interpretation des Gemälde herangezogen werden, aber es steht fest, dass El Greco sich nicht getreu an eine Textvorlage hielt, aber möglicherweise der Geschichte der »Heilung des Blindgeborenen« aus dem Johannesevangelium den Vorzug gab. Auch wenn die bildlichen Indizien dafür sprechen, dass El Greco die Szene dem Johannesevangelium entnommen hat, so kann es doch auch eine Verbindung zu anderen Elementen und Motivationsgründen geben: Die Wahl des Themas wurde auch mit den Bestrebungen der Gegenreformation im 16. Jahrhundert in Verbindung gebracht und sogar als eine Kritik El Grecos gedeutet. Jutta Held hat in einem Aufsatz darauf hingewiesen, dass El Greco nach seiner ersten venezianischen Blindenheilung an seiner Konzeption subtile Änderungen vornahm, um der stetigen »Spiritualisierungstendenz des religiösen Lebens innerhalb und außerhalb der nachtridentinischen Kirche [zu] entsprechen«.[4]

Andererseits spiegelt das Gemälde eine Haltung wider, die das Werden der Identität des jungen, ehrgeizigen Malers betrifft, der sich seiner Hand vergewissert, und auch seiner »Angst«, künstlerisch zu »erblinden«. Dass er gleich in drei in Details unterschiedlichen, aber im Thema übereinstimmenden Gemälden Variationen der »Blindenheilung« schuf, mag dafür sprechen, dass er sich als ein an der italienischen Kunst (als »Schüler Tizians«, wie ihn der kroatisch-römische Miniaturmaler Giulio Clovio Ende des 16. Jahrhunderts beschrieb) geschulten jungen Maler zu zeigen suchte, der es mit den Gemälden als »Bewerbungsstücken«, als Visierungen seiner Malkunst auf die Bühne und das glatte Parkett des venezianischen Kunstmarktes wagt und sich um Auftraggeber und Kunstpatronage bemühte. Die in den Gemälden offensichtliche und angedeutete Auseinandersetzung mit der italienischen Malerei und deren Kunsttheorie lösen ihn auch aus den Zwängen der zunächst von ihm erlernten Ikonenmalerei (1563 wird er als Ikonenmeister dokumentarisch erwähnt). El Greco wird zu einem in seinen Gemälden denkenden Künstler, der sich stilistisch von seinen großen Vorbildern nur durch die Findung eines eigenen Stils absetzen und zugleich in die malerische Tradition Venedigs stellen konnte. Die »Heilung des Blinden« zeigt den Anfang dieses künstlerischen Weges, eine eigene stilistische Haltung zu suchen. El Greco sieht sich den Traditionslinien verpflichtet, die beispielsweise Tintoretto verändert, indem er Tizians »colore« und Michelangelos »disegno« in seiner Malweise synthetisiert und damit zugleich einen individuellen Stil schafft.

Die Angst des Malers vor einer künstlerischen wie malerischen »Erblindung« wird im Dresdener Gemälde mit Hilfe der genauen Beobachtung der venezianischen Malerei überwunden: El Greco erzeugt durch ein kompositorisch durchdachtes Gemälde in venezianischem Licht- und Farbklang eine Form der Sichtbarkeit, der sich kein Betrachter entziehen kann. Das Gemälde wirkt in seiner Visualität »Augen öffnend«. So scheint der wundertätige Akt der Heilung des Blindgeborenen, das Auftragen des Teiges aus Erde und Speichel auf die Augen des Blinden durch Jesus wie eine Metapher für die Malerei selbst zu sein. Wie der Künstler, wenn er malt, die Farbe (ein Mischung aus feingemahlenen Erd-Pigmenten und einem Bindemittel) mit Pinsel und Spachtel auf Holztafel oder Leinwand aufträgt, so öffnet die malende Hand des Künstlers dem Betrachter die Augen für die Welt des gemalten Bildes. El Greco »greift« in die Augen des Betrachters und macht sich selbst und den Betrachter sehend für die Kunst.

Sebastian Oesinghaus

DIE BOTSCHAFT[1]

Sie kamen nach Jericho. Als Jesus mit seinen Jüngern und einer großen Menschenmenge Jericho wieder verließ, saß an der Straße ein blinder Bettler, Bartimäus, der Sohn des Timäus. Sobald er hörte, dass es Jesus von Nazaret war, rief er laut: Sohn Davids, Jesus, hab Erbarmen mit mir! Viele wurden ärgerlich und befahlen ihm zu schweigen. Er aber schrie noch viel lauter: Sohn Davids, hab Erbarmen mit mir! Jesus blieb stehen und sagte: Ruft ihn her! Sie riefen den Blinden und sagten zu ihm: Hab nur Mut, steh auf, er ruft dich. Da warf er seinen Mantel weg, sprang auf und lief auf Jesus zu. Und Jesus fragte ihn: Was soll ich dir tun? Der Blinde antwortete: Rabbuni, ich möchte wieder sehen können. Da sagte Jesus zu ihm: Geh! Dein Glaube hat dir geholfen. Im gleichen Augenblick konnte er wieder sehen, und er folgte Jesus auf seinem Weg.

Markus 10,46–52 (Einheitsübersetzung)

Unterwegs sah Jesus einen Mann, der seit seiner Geburt blind war. Da fragten ihn seine Jünger: Rabbi, wer hat gesündigt? Er selbst? Oder haben seine Eltern gesündigt, sodass er blind geboren wurde? Jesus antwortete: Weder er noch seine Eltern haben gesündigt, sondern das Wirken Gottes soll an ihm offenbar werden. Wir müssen, solange es Tag ist, die Werke dessen vollbringen, der mich gesandt hat; es kommt die Nacht, in der niemand mehr etwas tun kann. Solange ich in der Welt bin, bin ich das Licht der Welt. Als er dies gesagt hatte, spuckte er auf die Erde; dann machte er mit dem Speichel einen Teig, strich ihn dem Blinden auf die Augen und sagte zu ihm: Geh und wasch dich in dem Teich Schiloach! Schiloach heißt übersetzt: Der Gesandte. Der Mann ging fort und wusch sich. Und als er zurückkam, konnte er sehen. Die Nachbarn und andere, die ihn früher als Bettler gesehen hatten, sagten: Ist das nicht der Mann, der dasaß und bettelte? Einige sagten: Er ist es. Andere meinten: Nein, er sieht ihm nur ähnlich. Er selbst aber sagte: Ich bin es. Da fragten sie ihn: Wie sind deine Augen geöffnet worden? Er antwortete: Der Mann, der Jesus heißt, machte einen Teig, bestrich damit meine Augen und sagte zu mir: Geh zum Schiloach und wasch dich! Ich ging hin, wusch mich und konnte wieder sehen. Sie fragten ihn: Wo ist er? Er sagte: Ich weiß es nicht. Da brachten sie den Mann, der blind gewesen war, zu den Pharisäern. Es war aber Sabbat an dem Tag, als Jesus den Teig gemacht und ihm die Augen geöffnet hatte. Auch die Pharisäer fragten ihn, wie er sehend geworden sei. Der Mann antwortete ihnen: Er legte mir einen Teig auf die Augen; dann wusch ich mich und jetzt kann ich sehen. Einige der Pharisäer meinten: Dieser Mensch kann nicht von Gott sein, weil er den Sabbat nicht hält. Andere aber sagten: Wie kann ein Sünder solche Zeichen tun? So entstand eine Spaltung unter ihnen. Da fragten sie den Blinden noch einmal: Was sagst du selbst über ihn? Er hat doch deine Augen geöffnet. Der Mann antwortete: Er ist ein Prophet. Die Juden aber wollten nicht glauben, dass er blind gewesen und sehend geworden war. Daher riefen sie die Eltern des Geheilten und fragten sie: Ist das euer Sohn, von dem ihr behauptet, dass er blind geboren wurde? Wie kommt es, dass er jetzt sehen kann? Seine Eltern antworteten: Wir wissen, dass er unser Sohn ist und dass er blind geboren wurde. Wie es kommt, dass er jetzt sehen kann, das wissen wir nicht. Und wer seine

Augen geöffnet hat, das wissen wir auch nicht. Fragt doch ihn selbst, er ist alt genug und kann selbst für sich sprechen. Das sagten seine Eltern, weil sie sich vor den Juden fürchteten; denn die Juden hatten schon beschlossen, jeden, der ihn als den Messias bekenne, aus der Synagoge auszustoßen. Deswegen sagten seine Eltern: Er ist alt genug, fragt doch ihn selbst. Da riefen die Pharisäer den Mann, der blind gewesen war, zum zweiten Mal und sagten zu ihm: Gib Gott die Ehre! Wir wissen, dass dieser Mensch ein Sünder ist. Er antwortete: Ob er ein Sünder ist, weiß ich nicht. Nur das eine weiß ich, dass ich blind war und jetzt sehen kann. Sie fragten ihn: Was hat er mit dir gemacht? Wie hat er deine Augen geöffnet? Er antwortete ihnen: Ich habe es euch bereits gesagt, aber ihr habt nicht gehört. Warum wollt ihr es noch einmal hören? Wollt auch ihr seine Jünger werden? Da beschimpften sie ihn: Du bist ein Jünger dieses Menschen; wir aber sind Jünger des Mose. Wir wissen, dass zu Mose Gott gesprochen hat; aber von dem da wissen wir nicht, woher er kommt. Der Mann antwortete ihnen: Darin liegt ja das Erstaunliche, dass ihr nicht wisst, woher er kommt; dabei hat er doch meine Augen geöffnet. Wir wissen, dass Gott einen Sünder nicht erhört; wer aber Gott fürchtet und seinen Willen tut, den erhört er. Noch nie hat man gehört, dass jemand die Augen eines Blindgeborenen geöffnet hat. Wenn dieser Mensch nicht von Gott wäre, dann hätte er gewiss nichts ausrichten können. Sie entgegneten ihm: Du bist ganz und gar in Sünden geboren und du willst uns belehren? Und sie stießen ihn hinaus. Jesus hörte, dass sie ihn hinausgestoßen hatten, und als er ihn traf, sagte er zu ihm: Glaubst du an den Menschensohn? Der Mann antwortete: Wer ist das, Herr? (Sag es mir,) damit ich an ihn glaube. Jesus sagte zu ihm: Du siehst ihn vor dir; er, der mit dir redet, ist es. Er aber sagte: Ich glaube, Herr! Und er warf sich vor ihm nieder. Da sprach Jesus: Um zu richten, bin ich in diese Welt gekommen: damit die Blinden sehend und die Sehenden blind werden. Einige Pharisäer, die bei ihm waren, hörten dies. Und sie fragten ihn: Sind etwa auch wir blind? Jesus antwortete ihnen: Wenn ihr blind wärt, hättet ihr keine Sünde. Jetzt aber sagt ihr: Wir sehen. Darum bleibt eure Sünde.

Johannes 9,1–41 (Einheitsübersetzung)

Ein flüchtiger Blick auf das Gemälde von El Greco genügt, um festzustellen, dass es sich um die Heilung eines Blinden durch Jesus handelt. Schwieriger wird es schon, das Bild einer biblischen Erzählung zuzuordnen. Zur Verfügung stehen dazu sieben Heilungsgeschichten, drei beim Evangelisten Matthäus, zwei bei Markus sowie je eine bei Lukas und Johannes (Mt 9,27–31; 12,22; 20,29–34; Mk 8,22; 10,46–52; Lk 18,35–43; Joh 9,1–14).

Liest man sich in die biblischen Texte ein und hat dabei El Grecos Gemälde vor Augen, merkt man, dass sich das von ihm Dargestellte keiner biblischen Blindenheilung eindeutig zuordnen lässt. Vielmehr hat der Künstler sein Thema frei behandelt. Ganz unterschiedliche Motive klingen dabei an. Mit den biblischen Texten im Hinterkopf betrachtet man das Gemälde nun intensiver und sieht immer mehr. Das Bildthema vollzieht sich quasi auch am Betrachter. Diesem werden ebenso seine im übertragenen Sinne »trüben«, »blinden« Augen für die biblische Geschichte und ihre Aussage geöffnet.

An dieser Stelle sollen aus den sechs Blindenheilungsgeschichten drei mit ihren jeweils markanten Eigenheiten vorgestellt werden. Die bekannteste Blindenheilung steht im 10. Kapitel des

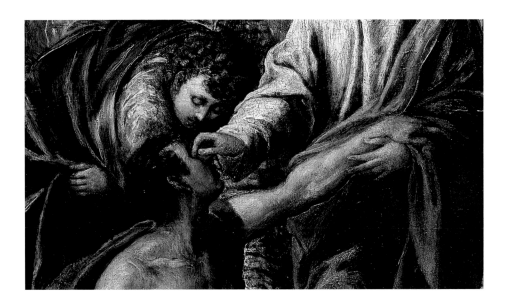

Markusevangeliums. Vor den Toren der wohlhabenden Stadt Jericho, so nach Markus, trifft Jesus mit seinen Jüngern und einer großen Menge Menschen auf einen Bettler, dessen Name bekannt ist: Bartimäus, Sohn des Timäus. Als dieser blinde Bettler hört, dass Jesus vorbeikommt, ruft er ihn um Hilfe an. Den Jüngern und der Menge um Jesus herum ist dieses Verhalten peinlich, und so ermahnen sie den Blinden, er solle doch schweigen. Doch Bartimäus lässt sich nicht abbringen und schreit noch lauter: »Herr, erbarme dich meiner.« Und sein trotziges Verhalten hat Erfolg. Jesus bleibt stehen und ruft den Blinden zu sich. Dieser nun springt auf, wirft vor Freude und Übermut seinen Umhang weg und kommt zu Jesus. Jesus fragt ihn, was er für ihn tun solle, und Bartimäus antwortet, er möchte endlich wieder sehen. Daraufhin spricht Jesus: »Geh hin, dein Glaube hat dir geholfen.« Schließlich wird geschildert, dass der Blinde sogleich wieder sieht und Jesus nachfolgt.

Der Evangelist Matthäus verändert das von Markus Berichtete dahingehend, dass zwei namenlose Blinde von Jesus geheilt werden (Mt 20). Weiterhin wird eine Gefühlsregung Jesu erwähnt. »Da hatte Jesus Mitleid mit ihnen«, so heißt es im Bibeltext, und daraufhin berührte Jesus die Augen der Blinden, so dass sie wieder sehen konnten.

Und schließlich kennt auch der Evangelist Johannes eine Blindenheilung. Im 9. Kapitel heißt es im Lutherdeutsch: »Als Jesus in Jerusalem unterwegs war, sah er einen Menschen, der von Geburt an blind war. Seine Jünger fragten ihn: ›Lehrer, wer hat gesündigt? Es waren doch entweder er selbst oder seine Eltern der Grund dafür, dass er blind wurde!‹ Jesus antwortete: ›Weder er selbst noch seine Eltern haben gesündigt, sondern es sollen an ihm die Werke Gottes offenbar werden! Solange es Tag ist, müssen wir die Werke dessen in die Tat umsetzen, der mich gesandt hat. Wenn die Nacht kommt, kann niemand mehr etwas bewirken. Solange ich in der Welt bin, bin ich das Licht der Welt.‹ Nachdem er solches gesagt hatte, spuckte Jesus auf die Erde, machte einen Brei und schmierte den Schlamm auf die Augen. Er sagte ihm: ›Geh und wasche dich im Teich Siloah.‹ Der Blinde ging nun los, er wusch sich und kehrte als Sehender zurück.« Anschließend berichtet Johannes noch von einer Diskussion über das Wunder, an der Nachbarn des Geheilten, die Pharisäer und sogar die Eltern des Blindgeborenen beteiligt sind.

El Greco ist mit der biblischen Überlieferung recht frei umgegangen. Das Geschehen mag sich in seinem Gemälde vor Jericho oder in Jerusalem abgespielt haben. Die Darstellung der Heilung eines Blinden auf dem Dresdener Gemälde spricht für die Textvarianten bei Markus und Johannes, das Berühren der Augen wiederum für Matthäus oder Johannes, die abweisende Haltung der Jünger findet sich bei Markus und Matthäus, die Gruppe der Pharisäer spricht wiederum für Johannes.

Die Thematik der Blindenheilung inspirierte El Greco. So existieren neben dem Dresdener Gemälde noch zwei weitere Fassungen. Die eine befindet sich in der Galleria Nazionale in Parma, die andere hängt in der Sammlung des Metropolitan Museums in New York.[2] Auch bei diesen Fassungen lässt sich El Greco auf keine eindeutige Bibelstelle festlegen. Gegenüber der Dresdener Variante sind auf diesen beiden Gemälden drei bzw. vier halbnackte Gestalten zu sehen, die auf eine Heilung mehrerer Kranker schließen und an den Matthäustext denken lassen. Der dort jeweils dargestellte zum Himmel zeigende Jüngling, mag dabei ein schon Geheilter sein. Die auf dem Parmaer Gemälde im Mittelteil gezeichnete Treppenanlage könnte nach dem Johannesevangelium auf den Gang zum Schiloachteich hinweisen, in dem sich der Blinde nach der Heilung waschen sollte. Auf der New Yorker Fassung könnten die beiden Figuren im Bildvordergrund als die im Johannesevangelium erwähnten Eltern des Blindgeborenen gedeutet werden.

Zurück zur Dresdener Variante der Blindenheilung El Grecos. Schwer zu interpretieren und daher von besonderem Interesse ist der reich gekleidete junge Mann, der hinter dem Blinden steht und sich weit vorbeugt, um den Heilungsvorgang aus unmittelbarer Nähe verfolgen zu können. Schaut er Jesus sozusagen auf die Finger? Steht er für den modernen Skeptiker, der sich schwertut mit antiken Wunderberichten und dem Glauben an paranormale Phänomene? Möglich wäre es. Vielleicht gibt El Greco dem Betrachter seines Bildes mit dieser Figur auch so etwas wie einen Lese- bzw. Sehschlüssel für das Verständnis der Geschichte an die Hand: Wie ist die Heilung des Blinden zu verstehen – real, das heißt, im physischen Sinne oder doch mehr im übertragenen, im symbolischen, im spirituellen Sinne?

Der in den biblischen Berichten für »blind sein« verwendete griechische Begriff beschreibt den vollen Verlust der Sehkraft. Blinde gab und gibt es im Orient von jeher sehr viele. Besonders gefährlich ist die sogenannte »ägyptische« Augenkrankheit, das Trachom, eine von Parasiten verursachte eitrige Bindehautentzündung, welche unbehandelt unweigerlich zum Verlust der Sehkraft führt. Der Begriff »blind sein« kann aber auch im übertragenen Sinn gebraucht werden. Sowohl Altes als auch Neues Testament kennen nicht nur eine physische Blindheit, sondern auch eine Blindheit des Herzens und der Gedanken. Blindheit wird dabei verstanden als ein Zeichen der Gottesferne und der Trennung vom Leben (vgl. Ex 23,8; Jes 42,18–20; Mt 15,12–14; 23,16–26; Joh 9,39–41 u. ö.). Wir kennen das sprichwörtliche Blindsein vor Eifer, Zorn oder Verliebtheit. »Blind« sind daher nach biblischem Verständnis auch all jene, die zu keiner rechten Einsicht befähigt sind und zu keiner Unterscheidung oder erkenntnismäßigen Durchdringung des Ganzen gelangen. Das Wunder des Sehens bleibt keineswegs nur auf die Augen beschränkt.

Der neugierige Jüngling scheint an der physischen Wundertat Jesu interessiert zu sein. Der Blinde ist nicht Objekt allegorisierender Spekulation! Vielmehr steht sein bedrückendes Leiden in seiner ganzen Leiblichkeit und dessen Behebung durch die Tat Jesu im Mittelpunkt. El Greco verzichtet bei seinen späteren Varianten in Parma und New York auf diese Figur, stattdessen erscheint eine Person mit nacktem Oberkörper aus den Reihen der Hilfesuchenden, die den Blinden stützt. Neigt El Greco später dann doch eher zu einer metaphorischen Deutung der Blindenheilung?

Um nicht in weitere Spekulationen zu verfallen, soll an dieser Stelle das Wunderverständnis der Heiligen Schrift beleuchtet werden. Die biblischen Autoren verwenden für Wunder zwei griechische Begriffe. Zum einen wird das Wort *dynamis* benutzt, das mit »Machtentfaltung« oder »Krafterweis« zu übersetzen wäre. Die Wunder Jesu sollen demnach als Krafterweise Gottes, als Boten des anbrechenden Gottesreiches verstanden werden (vgl. Lk 11,20). Zum anderen werden Wunder als *semeion*, also als »Zeichen«, gedeutet. Zeichen der Legitimation, dass Jesus der von Gott gesandte Retter ist. Und von diesem Jesus werden besondere Taten erwartet, die man auch messianische Taten nennt. Darunter zählen neben der Blindenheilung auch die Heilungen von Lahmen, Aussätzigen und Tauben, die Auferweckung von Toten sowie die Verkündigung der frohen Botschaft an die Mühseligen und Beladenen (vgl. besonders Jes 35,5–6; 61,1 und Mt 11,3–6).

Der blinde Bartimäus im Markusevangelium sieht in Jesus den Messias, den Retter. Gegen so manche Widerstände tritt er mit Jesus in Kontakt. Seine Heilung kann auch verstanden werden als eine Protesthandlung Jesu gegen eine Welt, in der Menschen leiden, sich ängstigen, an Armut verzweifeln und betteln müssen. Noch heute erblinden stündlich 600 Menschen weltweit, darunter jährlich eine halbe Million Kinder aus Mangel an Vitamin A. Jesus seinerseits wendet sich dem Blinden, so wird berichtet, aus Erbarmen zu. Die Stellen, die die Einheitsübersetzung mit »Jesus hatte Mitleid« wiedergibt, übersetzt Luther aussagekräftiger mit der Wortgruppe »es jammerte ihn«. Diese Formulierung wird im Neuen Testament nur in Bezug auf Jesus gebraucht (Mt 9,36; 14,14; 15,32; 20,34 u. ö.). Sie meint die bedingungslose Zuwendung und Liebe, die sich sowohl vom verschuldeten als auch vom unverschuldeten Elend der Menschen in aller Tiefe anrühren lässt. Der griechische Wortstamm, der in dem Verb »jammern« steckt, bedeutet wortwörtlich so viel wie »Eingeweide« und verdeutlicht damit, in welche somatischen Tiefenschichten diese Zuwendung und Berührung gehen kann.[3] Diese therapeutische Zuwendung wird von den biblischen Autoren ganz unterschiedlich beschrieben: Einmal geschieht sie durch ein heilendes Wort (Mk 10,52; Lk 18,42), zum anderen durch eine Berührung der Augen (Mt 9,29 und 20,34). Auch ist von einem Medium die Rede (Mk 8,23; Joh 9,6). So streicht Jesus dem Blinden nach dem johanneischen Bericht ein Gemisch aus Speichel und Erde in die Augen. Die heilende Wirkung des Speichels war schon damals bekannt. Auch kann dieser Brei als eine Anspielung auf die Erschaffung der Menschen durch Gott verstanden werden, der nach dem zweiten biblischen Schöpfungsbericht den Menschen aus Erde formt und ihm Lebensatem einhaucht (vgl. Gen 2). Die Blindenheilung ist demnach auch ein Hinweis auf die eschatologische Neuschöpfung, die mit Jesus schon jetzt angebrochen ist und am Ende der Zeit erst recht vollendet wird. So weiß der Seher Johannes in seiner Offenbarung von einem neuen Himmel und einer neuen Erde zu berichten, auf der es kein Leid, kein Geschrei, kein Sterben mehr geben wird (Offb 21,1–5).

Bei der Heilung des blinden Bartimäus wird in den ganz verschiedenen Übersetzungen als Ergebnis berichtet, dass er wieder »sehen« kann (Mk 10,52). Das ist an dieser Stelle eine eher schwache Übersetzung. Plastischer wäre eine Umschreibung mit »aufblicken«, »hinaufblicken« oder »durchsehen«. Der Blinde musste vorher hinunter und vor allem zu Boden schauen, weil er keine Perspektive mehr hatte. Jetzt kann er erhobenen Hauptes gehen. Damit wird deutlich, dass das Heilungswunder mehr beinhaltet als nur eine physische Wiederherstellung der Sehkraft. Die Aufhebung der sozialen und religiösen Diskriminierung gehört unbedingt dazu. Zur Zeit Jesu und noch viele Jahrhunderte danach galt Krankheit stets als Strafe Gottes, die zu Deklassierung, Erniedrigung und Ausgrenzung führte. Die Krankheitsfolgen wurden für gottgewollt gehalten (vgl.

Joh 9,2–3). Mit der Heilungstat sprengt Jesus diese Grenzen souverän auf und überschreitet sie. Er heilt die jeweils Betroffenen nicht nur von ihren körperlichen Gebrechen, sondern befreit sie auch aus ihren sozialen und religiösen Einschränkungen. Diese von Jesus geübte Praxis setzte eine gesellschaftliche Veränderung in Gang, die sich bis heute vor allem im diakonischen bzw. caritativen Bereich, aber auch bis hinein in die staatliche Wohlfahrtspflege positiv auf den Umgang mit Kranken und Behinderten auswirkt. Gegenwärtig werden »Blindenheilungen« zwar mehr oder weniger durch die »Wunder« der modernen medizinischen Technik zustande gebracht, aber bei der Behandlung und Gesundung von Menschen ist gleichfalls auf die Möglichkeiten zu achten, die im sozialen, psychischen bzw. psychosomatischen Bereich liegen. So setzt mancher Mediziner auf eine umfassende Therapie, die den Menschen als Gemeinschaftswesen und als Einheit von Leib und Seele in ihren sozialen Bezügen begreift. Gesundheit, Heilung darf nicht beschränkt werden auf die körperliche Funktionsfähigkeit des Menschen, sondern sie muss immer auch die seelischen Belange mit einschließen, wozu das Verhältnis des Menschen einerseits zum Mitmenschen und andererseits auch zu Gott gehört. So stellen Krankenhäuser, Alten- und Pflegeheime neben Psychologen zunehmend auch Seelsorger an, und die Kirchen entdecken ganz langsam die heilsame Wirkung von Salbungs- und Segnungsgottesdiensten wieder.

Bei den Heilungsgeschichten ist noch der Aspekt des Glaubens von entscheidender Bedeutung. Häufig antwortet Jesus: »Dein Glaube hat dir geholfen« (Mk 10,52 u. ö.). Der Glaube im Sinne von Vertrauen, das Wunder provoziert und ermöglicht, und das Wunder der Rettung selbst gehören ganz eng zusammen. Auf dem Gemälde El Grecos sind Jesus und der Blinde miteinander verbunden. Nicht nur Jesus berührt den Blinden, auch der Blinde hat mit seinem linken Arm Körperkontakt mit Jesus. Das »Aufsehen« bzw. »Aufblicken« des Blinden wird bewusst durch den erhobenen Arm verstärkt, der in verlängerter Linie in Richtung Gebirge zeigt. Man mag hier an die ersten beiden Verse des 121. Psalms denken: »Ich hebe meine Augen auf zu den Bergen. Woher kommt mir Hilfe? Meine Hilfe kommt vom Herrn, der Himmel und Erde gemacht hat.« Ein weiteres Mal klingt hier der Aspekt der durch das Wunder bewirkten Neuschöpfung an.

El Greco umlagert die Blindenheilung mit zwei bzw. drei Personengruppen. Die vier Männer im linken Bildhintergrund sind unterschiedlich gedeutet worden: zum einen als Vertreter der Pharisäer oder Schriftgelehrten, zum anderen als einfache Volksmenge; wobei einiges für erstere Deutung spricht. Die vier Personen sind in ein Gespräch vertieft. Höchstwahrscheinlich diskutieren sie über die Wundertätigkeit Jesu. Von Anfang an war die Einordnung und Bewertung der Wunder Jesu umstritten. Für seine Gegner erschienen sie als diabolisches Machwerk, für Unbeteiligte blieben sie rätselhaft und erweckten bestenfalls Aufsehen. Von Interesse ist der Kontext der Heilungsgeschichte des Blindgeborenen nach dem Johannesevangelium (Joh 9). Der Tag, an dem Jesus einen Teig aus Speichel und Erde gemacht und dem Blinden auf die Augen gestrichen hat, war nämlich ein Sabbat. Nach jüdischem Gesetz aber war das Ansetzen eines Teigs am Sabbat verboten. Darum gerät die befreiende Tat Jesu für die Religionsvertreter ins Zwielicht. Der Geheilte und selbst seine Eltern werden verhört, und schließlich wird der Geheilte aus der Gemeinschaft hinausgeworfen, d. h. exkommuniziert. In einem abschließenden Gespräch zwischen Jesus und dem Geheilten lässt Jesus den Mann wissen, dass seine befreiende Praxis, wo sie recht verstanden wird, Leben bringt und falsche Selbstverständlichkeiten, auch religiöser Art, zu Fall bringt. Jesus spricht: »Zum Gericht bin ich in diese Welt gekommen, damit die Blinden sehend und die Sehenden blind werden« (Joh 9,39). Bestimmt nicht zufällig setzt El Greco

diese Personengruppe ganz hinten ins Abseits. Sie tappt so im übertragenen Sinne von Blindheit geschlagen im Dunkeln. Damit bekommt das Wunder eine aktuelle Aussage. Was Sehen und Blindheit ist, lässt sich nicht objektiv ermitteln, sondern ist eine Frage des Standpunktes, über die man verschiedener Meinung sein kann. Wer in der Begegnung mit Jesus Orientierung gefunden hat, muss damit rechnen, dass er tief in einen Meinungsstreit hineingerät und von Menschen, die ihm früher nahestanden, als ein Spinner oder gar als ein Gegner behandelt wird. Seine eigene Haltung, sein eigener Glaube werden darüber entscheiden, ob die Begegnung mit Jesus für ihn zum Befreiungserlebnis oder zum Skandal wird.

Zuletzt soll noch die vom Betrachter aus rechte Personengruppe in Augenschein genommen werden, die als Jünger Jesu deutbar ist. Die Jünger bzw. Apostel erscheinen alles andere als einmütig. Manche Jünger erwecken sogar einen doch sehr reservierten Eindruck. Beachtenswert ist die distanzanzeigende Handstellung des Jüngers in der blau-grünen Gewandung, der vielleicht Petrus darstellen soll, oder die abwendende Haltung, das Zeigen der kalten Schulter des in Weiß gekleideten Jüngers am rechten Bildrand. Einzig der Jünger im Vordergrund scheint für das Verhalten Jesu werben zu wollen. Schaut man in die biblische Überlieferung, so machen die Jünger nicht immer einen guten Eindruck. Einige drohten dem nach Hilfe rufenden blinden Bettler Bartimäus, dass er endlich still sein soll (vgl. Mk 10,48). Mit solchen asozialen Typen wollten die Jünger nichts zu tun haben. Erst als Jesus sich für den Blinden interessierte, riefen sie ihn zu sich. Und bei der Begegnung mit dem Blindgeborenen verharrten sie in alten überkommenen dogmatischen Denkweisen. Für sie galt Krankheit selbstverständlich als Strafe Gottes, als Folge der Sünde (vgl. Joh 9,2). Jesus musste seine Jünger erst eines Besseren belehren. Bei der Deutung dieser Apostelgruppe ist eine Beobachtung der Kunsthistorikerin Jutta Held bedenkenswert.[4] Sie machte darauf aufmerksam, dass es in dieser Bildtradition nahezu einmalig ist, dass die Jünger so sehr von Jesus getrennt dastehen. Die ersten Nachfolger Christi, die Apostel und Gründer der Kirche, werden in El Grecos Anordnung geradezu als Antithese zu Christus wahrgenommen, der sich dem Blinden zuwendet. Dies macht stutzig, wird doch El Greco als Künstler der Gegenreformation betrachtet. Einer solchen Zuordnung ist auch die Bildbeschreibung in der Dresdener Gemäldegalerie verpflichtet. Folgendes ist neben dem Gemälde als Erklärung zu lesen: »Die Offenbarung des Glaubens durch die Kirche symbolisierend, war die Blindenheilung ein beliebtes Thema der Gegenreformation. So wie der Blinde sehend wurde, sollten die Gläubigen durch die Kirche die Heilsbotschaft erkennen.« Sie deutet das Werk als Darstellung der nachtridentinischen römisch-katholischen Kirche, die meint, allein das Heil garantieren zu können. Licht bzw. Erleuchtung und Blindheit ließen sich demnach konfessionell eindeutig zuordnen. Die Anhänger und Sympathisanten der reformatorischen Lehre müssen von ihrer Blindheit geheilt werden. Mag die Intention des Gesamtwerkes El Grecos gewiss gegenreformatorisch sein, so ist seine Darstellung der Blindenheilung doch verblüffend. Denn sie unterstützt den Anspruch der Gläubigen auf unmittelbaren Zugang zu Jesus Christus, einen Anspruch der besonders vehement von den Protestanten formuliert wurde: *solus Christus, sola fide* – »allein durch Christus«, »allein durch Glauben«. Auch heute noch muss so manche Blindheit zwischen den Konfessionen geheilt werden. So wird die Darstellung der Blindenheilung El Grecos für jeden Betrachter zu einer Schule des Sehens.

Alexander Wieckowski

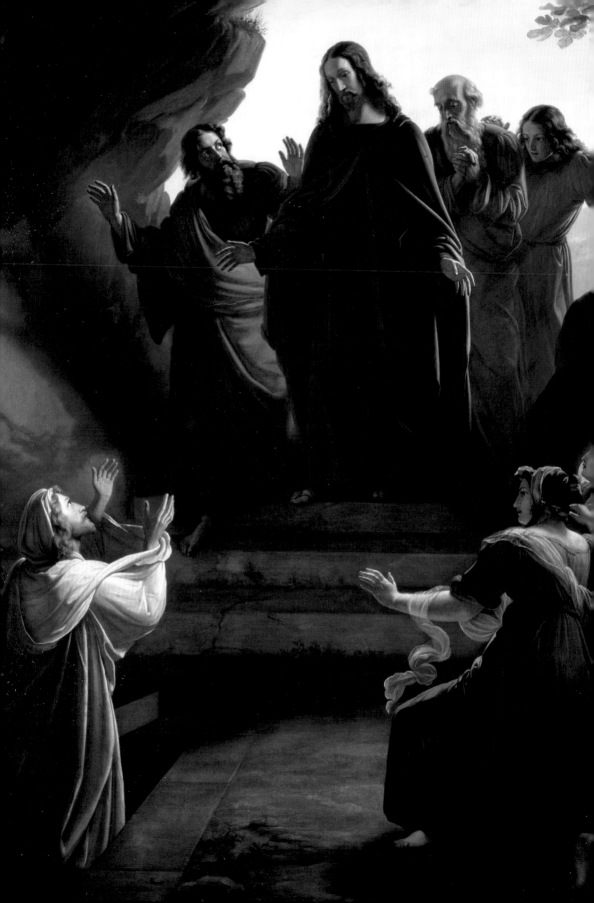

»Die Erweckung des Lazarus«

von Carl Christian Vogel von Vogelstein (1839)

DAS BILD

Das Gemälde »Die Erweckung des Lazarus« von Carl Christian Vogel von Vogelstein bekommt der Besucher der Galerie Neue Meister in den Kunstsammlungen Dresden nur selten im Original zu Gesicht, weil es meistens im Depot verwahrt wird. Doch wollen wir ihm hier besondere Aufmerksamkeit schenken.

Bevor wir uns dem Maler und dem Gemälde zuwenden, sei kurz auf die Zeit Vogelsteins und der Entstehung seiner Bilder eingegangen. Als Vogelstein 1788 geboren wird, befinden wir uns kurz vor der Französischen Revolution. In seiner Jugendzeit wird Europa durch die Eroberungspolitik Napoleons erschüttert. Darauf folgt der Beginn der Restauration in Europa.

Auch der Kirchenstaat wird unter Papst Pius VII. in dieser Zeit – nach einigen Jahren der Unruhe – wiederhergestellt. Dadurch keimt Hoffnung nach einer Einigung Deutschlands und nach einem religiösen Neuanfang auf. Dies wurde zum Auslöser für große Ziele in der Kunst, die auch Vogelstein beeinflussten.

Carl Christian Vogel wurde am 26. Juni 1788 als Sohn des Malers Christian Leberecht Vogel (1759 – 1816) in Wildenfels im Erzgebirge geboren. Hier wuchs er auf und bekam schon früh Zeichenunterricht beim Vater, der 1804 Professor an der Kunstakademie in Dresden wurde, an der auch sein Sohn 1805 Student werden sollte.

Durch seine genial aufgefassten und lebensnahen Porträts wurde man schnell auf ihn aufmerksam. Von 1808 bis 1812 lebte und arbeitete er als Porträtist für seinen Sponsor Baron von Löwenstern in St. Petersburg. Dieser ermöglichte ihm die lang ersehnte Reise nach Italien. 1813 begann seine erste Reise nach Rom. Schon bald schlägt sich in seinen Bildern der Einfluss der Nazarener nieder.

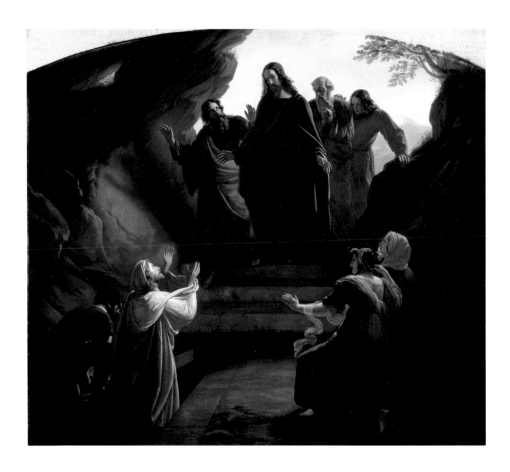

Mit dem Ausdruck *i nazareni* oder *alla nazarena* wurden junge deutsche Künstler bedacht, die sich zahlreich in Rom niedergelassen hatten. Mit dem langen, – nach dem Selbstbildnis Albrecht Dürers – in der Mitte gescheitelten Haar trugen sie ein christusähnliches Aussehen zur Schau. Sie waren von dem Wunsch bewegt, die deutsche Kunst im Geiste des Christentums neu zu beleben. Galt zunächst Albrecht Dürer als ihr Vorbild, so waren es bald schon die italienischen Meister, die sie inspirierten. Vor allem Raffael wird von den Nazarenern sehr geschätzt.

Sehr bald wurde die Kunst der Nazarener als rein religiöse Kunst verstanden. Durch ihre Hingabe an die Malerei und die Überzeugung, dass nur mit dem richtigen Glauben die tief empfundene, hohe Qualität der Bilder entstehen konnte, erfolgte häufig die Konversion zum katholischen Glauben. Das Ideal war, malen zu können wie Raffael, ergo musste man auch katholisch werden um seine Gefühlslage besser verstehen zu können.

Diese Einstellung drückt sich in einem eigenen Stil aus. Das Hauptaugenmerk richtet sich auf die klare, schöne Linie als wichtiges Gestaltungsmittel, eine die Figur abgrenzende Kontur und auf die Reinheit der Form, die nur dem seelischen Ausdruck folgen sollte. Die Farbwahl beruht auf symbolischen und gefühlsmäßigen Werten. Die Farbe wird lokal eingesetzt, sie soll der Aussage der jeweiligen Figur, des Motivs und des Bildgegenstands dienen. Die individuelle, expressive Handschrift des Künstlers ist nicht erwünscht.

Der Künstler hatte sich in seinem Schaffen der Religion zu widmen. Nach Johann Friedrich Overbeck, selbst einer der namhaftesten Nazarener, soll die »Kunst auf die Verherrlichung Gottes zielen und zur Erbauung des Nächsten dienen« – »ohne dieses Ziel [kann] gar keine eigentlich fortlebende Kunst gedacht werden«.[1] Es soll etwas Reines, Ursprüngliches geschaffen werden. Auch Friedrich von Schlegel (1722–1829) unterstreicht in seinen »Ansichten und Ideen von der christlichen Kunst«, dass die bildende Kunst der Religion zu dienen habe und deren Übermittlerin sein soll.

Die Künstler verbindet die Vorstellung, dass Leben und Kunst eine Einheit bilden, dass man keine religiösen Bilder malen könne, wenn man nicht auch an ihre Inhalte glaubt. Die Nazarener sind beseelt von dem Gedanken, dass die Vereinigung klassischer Schönheit, deutscher Innigkeit und wahren Christentums zu einer neuen Renaissance führt. Zu ihnen zählen Maler wie: Johann Friedrich Overbeck, Wilhelm von Schadow, Julius Schnorr von Carolsfeld, Peter von Cornelius oder Bertel Thorvaldsen. Kunsthistorisch betrachtet übten die Nazarener großen Einfluss auf die Romantik aus.

Vogelstein befasst sich intensiv mit den alten Meistern von Giotto bis Raffael und lässt ihre Formensprache in sein Werk einfließen. Auf späteren Reisen nach Italien widmet er sich besonders dem Werk Dantes, das ihn sein ganzes Leben beschäftigen sollte. Zuvor hat er oft an den Treffen der vom Prinzen Johann gegründeten »Academia Dantesca« im Chinesischen Pavillon in Pillnitz teilgenommen, zu denen sich neben anderen auch Tieck, Carus und Baudissin einfanden. Die Poesie und das Studium des Alten und Neuen Testamentes sind eine wichtige Grundlage in der Kunst Vogelsteins.

1819, nach schwerer Krankheit, konvertiert Vogelstein in Rom zum katholischen Glauben. 1820 wird er an die Dresdner Akademie als Professor berufen, 1824 wird er Hofmaler und führt die Wandmalereien im Kuppelsaal des Pillnitzer Schlosses aus. 1826 heiratet er Julie Gensiken, die ihm einen Sohn schenkt. Seine Frau stirbt schon nach zwei Jahren.

1829 beendet er die Arbeiten im Kuppelsaal in Pillnitz. Nach Übergabe von 250 Blättern von Porträts an das Kupferstichkabinett wird er 1831 in den Adelsstand erhoben. Er unternimmt insgesamt fünf Reisen nach Italien, die letzte 1865 anlässlich des 600. Geburtstages von Dante Alighieri. Nach 30 Dienstjahren an der Akademie legt er 1853 sein Amt nieder und zieht nach München, wo er 1868 stirbt.

Wenden wir uns nun seinem Gemälde »Die Erweckung des Lazarus« zu. Das Bild entstand 1839, also nach der Wandmalerei in Pillnitz. Es hat die Maße 120 x 135 cm und ist in Öl auf Leinwand gemalt. Es befand sich zunächst im Besitz der Gräfin von Einsiedel, nahe Dresden. Es soll eine zweite Fassung gegeben haben, die Vogelstein für einen Herrn Sudienkow in Kiew gemalt hat, doch gilt sie als verschollen. Außerdem soll er noch eine weitere, kleinere Arbeit zum gleichen Thema in Gouache gemalt haben.

Die Darstellung bezieht sich auf eine Geschichte, die im Neuen Testament im Johannesevangelium zu finden ist (Joh 11,1–45). Lazarus und seine Schwestern Maria und Martha sind Freunde von Jesus. Dieser erfährt unterwegs von der Krankheit des Lazarus, bleibt aber noch zwei Tage im Norden Israels in der Nähe des Sees Genezareth, bevor er nach Bethanien kommt, das in der Nähe von Jerusalem liegt (Joh 11,18). In der Zwischenzeit ist Lazarus gestorben und schon seit vier Tagen in einer Höhle beigesetzt. Jesus lässt den Stein vom Grab wegwälzen. Auf seinen

Zuruf »Lazarus komm heraus« verlässt dieser, noch mit den Grabtüchern umwickelt, lebendig das Grab (Joh 11,4–44).

Die Auferweckung des Lazarus ist ein häufig gewähltes Motiv in der Malerei, vor allem zur Zeit der Renaissance. In den frühesten Darstellungen der Katakombenmalerei und auf frühchristlichen Sarkophagen wurde Lazarus als Symbol für die den Tod überwindende Kraft sehr häufig dargestellt. Doch auch bei Künstlern der Gegenwart ist das Thema anzutreffen (z. B. Alfred Leslie, Ian Pollock, Herbert Falken oder Jesus Mafa).

Der Betrachterstandpunkt des Gemäldes befindet sich im Hintergrund eines höhlenartigen Raumes, aus dem drei Stufen zu einer Öffnung in der Mitte der oberen Bildhälfte emporführen, die ein helles Licht in die dunkle Höhle und auf die darin befindlichen Menschen fallen lässt. Der Eindruck, dass sich das Geschehen in einer Höhle abspielt, wird noch verstärkt durch den flachen Kreisbogen, der das Bild oben abschließt. Das einfallende Licht lässt die agierenden Personen vor dem Dunkel der Höhle hervortreten, besonders den auferweckten Lazarus, der auf der linken Seite noch im Grab stehend und von den weißen Grabtüchern umhüllt in großer Ergriffenheit die Hände erhebt und seinen Blick auf die Figur richtet, die drei Steinstufen über ihm steht: Jesus, der im Eingang zur Höhle erscheint. Links von Lazarus ist in der eher unscheinbaren männlichen Figur im Schatten der Helfer zu erkennen, der die Platte vom Grab des Lazarus entfernt hat.

In der Grabeshöhle heben sich in gleicher Höhe auf der rechten Bildseite als Pendant zu Lazarus zwei Frauen vor dem Dunkel ab, die als die Schwestern des Lazarus, Maria und Martha, zu erkennen sind. Die linke im Vordergrund schaut auf den auferweckten Lazarus und hat teils ergriffen, teils abwehrend den linken Arm leicht erhoben. Die rechte Frauenfigur, auf deren Schulter sich die erste stützt, hebt sich durch das helle Tuch, das sie um den Kopf gelegt hat, ab. Ihr Blick ist fest auf Jesus gerichtet.

Das in die Höhle einfallende Licht scheint auch auf den Fußboden, der wie fest gestampfter Lehm wirkt, auf dem kleine Flechten und winzige Blumen wachsen. Die Steinplatten, die rechts das geöffnete Grab des Lazarus begrenzen, leiten das Auge über die Steinstufen zur zentralen Figur des Bildes.

Die drei männlichen Figuren, die Jesus umgeben, sind Jünger, heißt es im Johannesevangelium doch, dass Jesus von seinen Jüngern begleitet wird. Namentlich erwähnt ist Thomas, genannt der Zwilling oder der Ungläubige, der mit ihm zum Grab des Lazarus gegangen ist. Ihm kann man die Figur rechts von Jesus zuordnen, da sie trotz der erschrocken erhobenen Hände zugleich einen ungläubigen, fragenden Gesichtsausdruck zeigt. Thomas ist der einzige Jünger, der seinen Blick auf Jesus richtet und seine volle Aufmerksamkeit nicht auf die Szene zu seinen Füßen lenkt. In der Figur links von Jesus ist Petrus zu sehen, der, wie in der Ikonographie dieses Jüngers üblich, als Greis mit langem weißem Haupthaar und weißem Bart dargestellt ist. Ihm über die Schulter schaut ein junger, eher zierlicher Mann: Johannes, der als einziger Jünger stets ohne Bart und jugendlich erscheint.

Wenn wir den Bildaufbau betrachten, fällt uns in der Komposition der Figurengruppe zunächst ein Dreieck ins Auge, gebildet durch die Blickverbindung von Lazarus und Jesus und durch den Blick der rechten Frau auf Jesus, dazu durch die offenen Arme Jesu und durch die Anordnung der Figuren. Das Dreieck oder die Zahl Drei sind in der christlichen Ikonographie immer wieder anzutreffen: in der Dreifaltigkeit oder Dreieinigkeit, der Einheit von Vater, Sohn

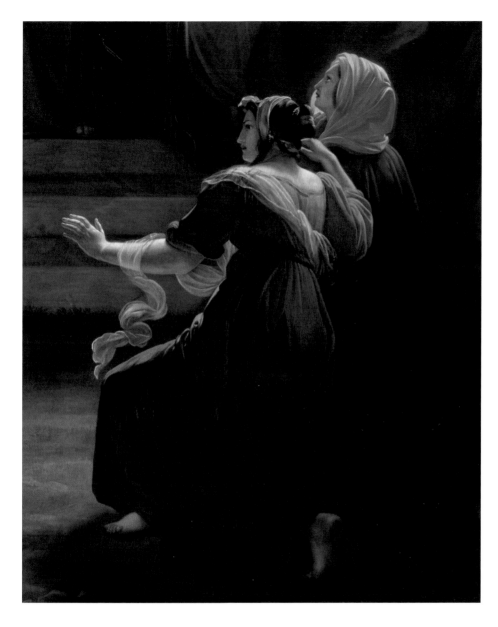

und Heiligem Geist, in die Auferstehung am dritten Tag, bei den Heiligen Drei Königen oder in den christlichen Tugenden: Glaube, Liebe, Hoffnung.

Einen weiteren Hinweis auf die Symbolhaftigkeit des Bildes gibt die Zahl Vier in der Figurengruppe der Männer mit Jesus. Die Vier gilt als Zahl der Welt, sie erscheint in den vier Tages- und Jahreszeiten, den vier Himmelsrichtungen, Elementen oder Lebensaltern, in der Zahl der Evangelisten Matthäus, Markus, Lukas und Johannes wie in den vier Richtungen, die das Kreuz beschreibt. Die Zahlensymbolik durchzieht das theologische Denken und gab und gibt Malern – auch den Nazarenern – die Möglichkeit, die religiöse Absicht ihrer Malerei lesbar zu

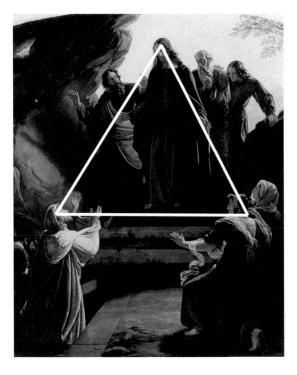

machen. Der ganze Aufbau des Bildes dient dazu, Jesus ins Zentrum der Handlung zu stellen. Aus der Kombination von der Drei (Dreieck) und der Vier (obere Figurengruppe) entsteht die kosmische Siebenzahl, die in der christlichen Ikonographie besonders symbolbeladen ist. Wir erinnern uns an die Vollendung der Schöpfung am siebenten Tag, die Vaterunserbitten oder der siebenarmige Leuchter im Alten Testament. Von besonderer Bedeutung ist die Multiplikation der Dreizahl als der Zahl Gottes mit der Vier als der Weltzahl und der damit zustandekommende Ausdruck des vollendeten Gottesreiches. Sie findet beispielsweise ihren Ausdruck in den den zwölf Stämme Israels oder den zwölf Aposteln.

Wenden wir uns abschließend der Malweise und der Farbgestaltung des Bildes zu. Die Figuren haben klare Umrisse. Die Körper sind durch starke Hell-Dunkel-Kontraste aus den Farbflächen herausgearbeitet und heben sich klar vom Hintergrund ab.

Die zentrale Figur des Bildes, Jesus, trägt ein rotes Gewand und einen blauen Umhang, die sogenannten marianischen Farben, deshalb so genannt, weil Maria und ihr Sohn Jesus seit dem Mittelalter mit Gewändern in diesen Farben gemalt worden sind und diesen Farben von alters her bestimmte Bedeutungen beigemessen wurden. So wird die Farbe Rot der Liebe zugeordnet, während Blau die Farbe des Himmels ist.

Das rote Gewand von Jesus und sein blauer Mantel sind die stärksten und klarsten Farben des Bildes. Alle anderen Farben der ihn umgebenden Personen wirken wie um ihn herum gruppiert und sind in der Intensität zurückhaltender. Die einzige Gestalt, die durch eine ähnlich stark leuchtende Farbe hervorgehoben ist, ist die des Lazarus. Das strahlende Weiß seines Gewandes wirkt durch das einfallende Licht am Eingang der Höhle fast gleißend. Man kann ihm zwei verschiedene Bedeutungen zuordnen: Zum einen war zu bestimmten Zeiten Weiß die Farbe Gottes, im Kirchenjahr die Farbe der Freude: Freude über das geschenkte Leben, die Auferstehung, die göttliche Verbindung zu dem Wunder der Auferstehung. Wir finden sie aber auch als Farbe der Trauer. Das Licht soll hier sicher auch für den Geist und die Erkenntnis des Göttlichen stehen.

Zu ihrer Zeit sind die Nazarener sehr erfolgreich. Sie bekommen viele Aufträge, ihre Bilder werden als Wandschmuck oder als Kunstdruck vervielfältigt. Die Vereinfachung der Technik durch die Farblithographie trug erheblich zur Verbreitung der Bilder bei. Die lieblichen und einfachen Darstellungen prägen unsere Vorstellung von Heiligenfiguren noch heute.

Es gibt Kritiker, die die Nazarener als verträumte Romantiker abstempeln, ihre Kunst als »süßlich« abtun. Andere sehen durchaus zukunftsweisende Prinzipien in ihrer Einstellung, ihrer Kunst. Sicher muss man den Nazarenern und eben auch Vogelstein zugutehalten, dass sie sich nicht sklavisch an vorgefunde Interpretationen und Darstellungsweisen gehalten, sondern eine eigene, erkennbare Formensprache gefunden und sie dadurch für ihre Zeitgenossen erlebbar und nachvollziehbar gemacht haben. Auch die Bildung einer Künstlergruppe ist aus heutiger Sicht betrachtet sehr interessant und sollte erst viel später wieder gelingen.

Vogelstein ist eine interessante Künstlerpersönlichkeit. Immer wieder hat er sich mit überlieferten Aussagen, ob es die Bilder der alten Meister oder die Schriften der Bibel waren, auseinandergesetzt. Sie wurden durch ihn neu übersetzt und interpretiert. Vielleicht spricht uns heute diese Umsetzung und Bildsprache nicht unmittelbar an, aber zeitnah und aktuell bleibt seine ernsthafte Auseinandersetzung und die Schaffung einer neu erfundenen Bildsprache.

Mit einem Zitat von Bazon Brock, Professor für Kunst und Ästhetik an der Universität in Wuppertal, möchte ich schließen: »Je mehr Vergangenheiten in einer Gegenwart durch Rückerfinden präsent gehalten werden, desto zukunftsfähiger sind die Gegenwarten.«

Susanne Aichinger

DIE BOTSCHAFT

Die Wundergeschichten des Neuen Testaments provozieren Fragen. Die Bibelwissenschaftler sind sich einig: Zweifellos hat Jesus so gut wie andere Wundertäter der damaligen Zeit Wunder bewirkt. Das Einzigartige an Jesu Wundern ist nicht ihre Tatsächlichkeit, sondern die Deutung, die Jesus ihnen gegeben hat. Nach seinen Aussagen sind Wunder Zeichen auf das Reich Gottes hin, in dem Leid, Hunger, Not und Tod nicht sein werden.

Unsere Schwierigkeiten mit den Wundern der Bibel lassen sich in drei Fragen zusammenfassen:

1. Sind Wunder historisch beweisbar?
2. Sind Wunder naturwissenschaftlich betrachtet möglich?
3. Muss man an Wunder glauben?

Alle drei Fragen beantworte ich mit einem Nein.

Zu Frage 1: Die Geschichtlichkeit der Wunder will ich nicht bestreiten. Was auffällt: Eine Notsituation – Trauer, Hunger, Angst, Besessenheit – wird geschildert, aber mit dem Glauben an Jesus kann aus Dunkelheit Licht werden, aus Angst Mut, aus Mangel Überfluss.

Zu Frage 2: Sind Wunder naturwissenschaftlich möglich, erklärbar? Warum sollte der Schöpfer seine Naturgesetze durchbrechen? Wunder sind nicht irgendwelche Kunststückchen gegen die Natur und Wissenschaft, auf dass wir staunen und an den »religiösen Artisten« glauben. Es ist der Glaube, der die Berge versetzt, und es sind nicht die versetzten Berge, die uns verblüffen. In

den Wundergeschichten Jesu werden Grenzen überschritten. Die Grenzen des Lebens werden bestimmt durch Mangel, Krankheit, Entfremdung, starre Normen, die Macht des Bösen, Gewalt und Tod. Die Wunder Jesu zeigen uns: Bedrohungen menschlichen Lebens können überwunden werden. So spricht auch nicht der Tod das letzte Wort. Die Texte des Johannesevangeliums sind »nachösterlich« geschrieben, günden auf der Gewissheit, dass der Tod nicht das Finale ist.

Zu Frage 3: Muss man an Wunder glauben? Nein, nicht an Wunder, an Jesus sollten wir glauben. Er ist vor den Widerständen und Widersprüchen des Lebens nicht ausgewichen. Er lässt sich auf Kranke und Verzweifelte ein. Mit unbedingtem Gottvertrauen lebt er gegen Bedrohung und Aussichtslosigkeit.

Es gibt viele Darstellungen der Auferweckung des Lazarus. Auch Vincent van Gogh hat diese biblische Geschichte gemalt – in einer Zeit schwerster seelischer Belastung, Er fühlte sich elend, am Ende wie tot und gab deshalb dem Antlitz seines Lazarus die eigenen Gesichtszüge, sogar den roten Bart. Die biblische Geschichte von der Auferweckung des Lazarus hatte ihn »angesprochen«. Er schreibt in einem Brief: »MICH ruft der Jesus aus meiner dunklen Nacht, aus meiner Grabeshöhle, in die ich mich zurückgezogen habe, heraus«.[1] Vincents Hoffnung war gestorben, die Liebe erloschen, Vertrauen beerdigt, der Gottesglaube tot.

> Als nun Maria dahin kam, wo Jesus war, und sah ihn, fiel sie ihm zu Füßen und sprach zu ihm: Herr, wärst du hier gewesen, mein Bruder wäre nicht gestorben. Als Jesus sah, wie sie weinte und wie auch die Juden weinten, die mit ihr gekommen waren, ergrimmte er im Geist und wurde sehr betrübt und sprach: Wo habt ihr ihn hingelegt? Sie antworteten ihm: Herr, komm und sieh es! Und Jesus gingen die Augen über. Da sprachen die Juden: Siehe, wie hat er ihn lieb gehabt! Einige aber unter ihnen sprachen: Er hat dem Blinden die Augen aufgetan; konnte er nicht auch machen, dass dieser nicht sterben musste? Da ergrimmte Jesus abermals und kam zum Grab. Es war aber eine Höhle und ein Stein lag davor. Jesus sprach: Hebt den Stein weg! Spricht zu ihm Marta, die Schwester des Verstorbenen: Herr, er stinkt schon; denn er liegt seit vier Tagen. Jesus spricht zu ihr: Habe ich dir nicht gesagt: Wenn du glaubst, wirst du die Herrlichkeit Gottes sehen? Da hoben sie den Stein weg. Jesus aber hob seine Augen auf und sprach: Vater, ich danke dir, dass du mich erhört hast. Ich weiß, dass du mich allezeit hörst; aber um des Volkes willen, das umhersteht, sage ich's, damit sie glauben, dass du mich gesandt hast. Als er das gesagt hatte, rief er mit lauter Stimme: Lazarus, komm heraus! Und der Verstorbene kam heraus, gebunden mit Grabtüchern an Füßen und Händen, und sein Gesicht war verhüllt mit einem Schweißtuch. Jesus spricht zu ihnen: Löst die Binden und lasst ihn gehen! Viele nun von den Juden, die zu Maria gekommen waren und sahen, was Jesus tat, glaubten an ihn.
>
> *Johannes 11,32–45 (Lutherbibel, revidierte Fassung von 1984, Deutsche Bibelgesellschaft, Stuttgart 1999)*

Wir sagen: Tote lässt man ruhen. Jesus ruft: Lazarus komm heraus aus dem Totenhaus! Vincent van Gogh fühlte sich von Jesus zum Leben gerufen, »lebendig gemacht«, schrieb er seinem

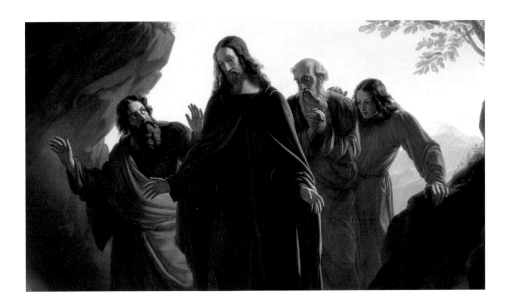

Freund Emil Bernard: »Christus ist ein Künstler. Dieser unerhörte Künstler hat weder Statuen, noch Gemälde, noch Bücher gemacht. Er hat lebendig Menschen geschaffen«.[2]

So sagt Jesus zu Martha: »Ich bin die Auferstehung und das Leben. Wer an mich glaubt, wird leben, auch wenn er stirbt« (Joh 11,25–26). Glaubst du das, fragt Jesus Martha. Dazu schreibt Van Gogh: »Ich möchte mit Martha antworten: Ja, Herr, ich glaube dir. Du ewige Sonne. Du dringst in die tiefste seelische Schlucht. Du allein belebst und verwandelst alles. Belebe und verwandle auch mich«.[3]

Noch einmal: Im Mittelpunkt der Geschichte von der Auferweckung des Lazarus steht nicht Lazarus, sondern Jesus, der Auferstandene. Gemeint ist also letztlich nicht unbedingt die Rückkehr eines Menschen aus dem Tod in das alte verwesliche Leben. Man müsste den Lazarus bedauern, denn er hätte dann das seltene aber auch das traurige Vorrecht, dass er die Not des Sterbens zweimal auskosten muss. Das neue Leben ist keineswegs die Verlängerung des irdischen Lebens, sondern die bleibende Gemeinschaft mit dem Schöpfer. Übrigens wird vom auferweckten Lazarus nichts mehr in den Evangelien berichtet. Wir wissen nicht einmal, wie er auf seine wundersame Erweckung reagiert hat. Nicht unwichtig ist die Bedeutung des Namens Lazarus: Gott hat geholfen.

So sollten wir die Geschichte von der Auferweckung des Lazarus als ein Zeichen auf den auferstandenen Jesus hin verstehen. In dieser Wundergeschichte ist nicht die Rede von einem Leben ohne Tod, sondern von einem Leben trotz des Todes, denn der Tod bleibt keinem von uns erspart bleibt: Wenn ihr an IHN glaubt und an den, den er gesandt hat, werdet ihr leben.

Joseph Ratzinger (Papst Benedikt XVI.) schreibt: »Er, der Gekreuzigte und Auferstandene, ist der wahre Lazarus: Ihm, diesem großen Gotteszeichen, zu glauben und zu folgen, lädt das Gleichnis uns ein«.[4]

Bernd Richter

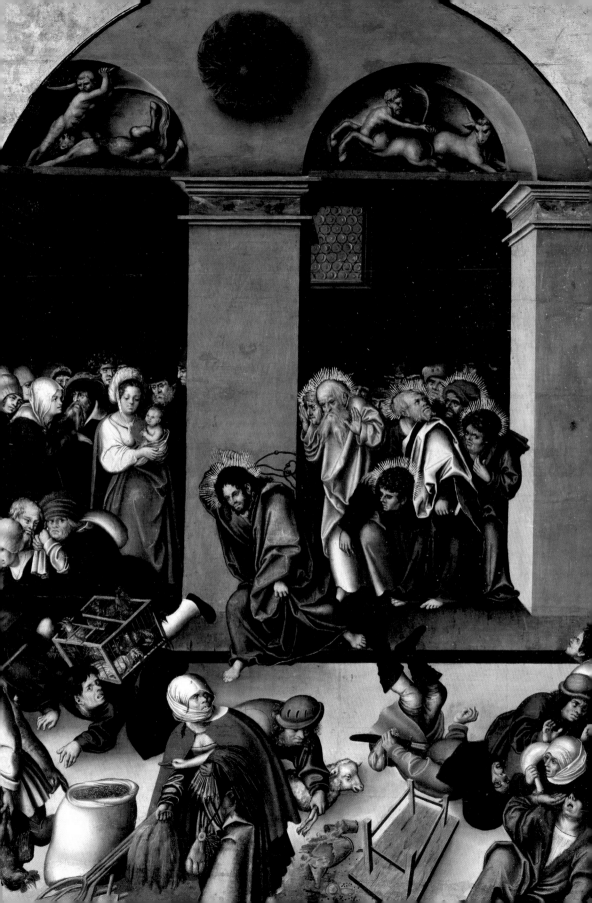

»Die Vertreibung der Wechsler aus dem Tempel«

von Lucas Cranach d. Ä. (1510)

DAS BILD

Lucas Cranach der Ältere (1472–1553) hat die Szene der Tempelreinigung um 1510 in einem Ge-
mälde auf Lindenholz im Format 146 × 100 cm bildlich umgesetzt.* Zu sehen ist eine ungeheuer
figurenreiche Komposition, die architektonisch durch zwei massive Pfeiler gegliedert wird, die
zwei Halbbögen tragen und so den Eingangsbereich zur Tempelvorhalle markieren. Etwa in Bild-
mitte treibt der – nach seinem Gesichtsausdruck zu urteilen – grimmig entschlossene Christus
mit stürmischem Schritt und weit ausgeholter Geißel die Händler und Wechsler über die Schwel-
le auf den Vorplatz des Tempels. In ihrer Hast sind einige gestürzt, viele blicken ängstlich zurück.
Auf der Erde liegen ein umgestürzter Tisch, zerbrochene Gefäße und andere Dinge. Zwischen
den Pfeilern drängen sich Zuschauer: rechts die Jünger Jesu, heftig diskutierend, zum Teil auch
erschrocken. Sie sind am Heiligenschein zu erkennen, durch den auch Jesus hervorgehoben ist.
Links eine Gruppe unbeteiligter Zuschauer.

Insgesamt besticht die Komposition durch ihre klare und dabei raffinierte Gliederung, durch
welche die inhaltlichen Aussagen betont werden. Es werden horizontale Akzente gesetzt: durch
die Zuschauer, durch die Händler und die Treppenstufe, die Schwelle, die beide Gruppen von-
einander trennt. Christus, der die Reinheit des Ortes, das »Haus seines Vaters« verteidigt, wird
vor einem Pfeiler und geometrisch als Spitze eines gleichschenkligen Dreiecks in Szene gesetzt,
dessen Seiten die gestürzten Händler bilden.

Große Dynamik wird ins Bild gebracht durch den stürmischen Schritt Christi über die Schwel-
le, seine insgesamt bewegte Körperhaltung und die von den beiden Händlern mit Federvieh fort-
geführte Diagonale. Wirkung und Dynamik werden auch noch bis zu den Jüngern im Hintergrund

fortgeführt. Ausgesprochen ausdrucksstark und abwechslungsreich hat Lucas Cranach d. Ä. die Gesichter gestaltet, bei den Händlern und Wechslern bekommen die Gesichter sogar karikaturhafte Züge. Sie erinnern an Gesichtstypen bei niederländischen Vorbildern, besonders Hieronymus Bosch und Quentin Massys. In der Tat verraten Details wie die Gesichter, aber auch die genrehaften Szenen im Vordergrund des cranachschen Gemäldes niederländischen Einfluss. Im Werk Cranachs selbst steht die Tafel Werken wie den Sippenaltären in Frankfurt und Wien nahe, die kurz nach Cranachs Reise in die Niederlande 1508 entstanden sind und deutlich die Eindrücke widerspiegeln, die der Künstler dort gewonnen hatte. Es sollte die einzige Reise Cranachs ins Ausland bleiben, die sich nachweisen lässt.

Aufgrund der stilistischen Nähe zu anderen Gemälden der Zeit und weil sich hier offensichtlich Eindrücke der Reise in die Niederlande niederschlagen, ist auch die Datierung des Gemäldes »um 1510« entstanden und plausibel. Nur wenige Autoren nahmen in der Vergangenheit eine spätere Entstehungszeit an, so etwa Gertrud Rudloff-Hille 1953, die dies folgendermaßen begründete: »Wenn nicht formengeschichtlich ein so enger Zusammenhang mit dem Wiener Sippenbild bestehen würde, das in die Zeit zwischen 1510 und 1512 gesetzt worden ist, müßte man das Werk in der Zeit des sich steigernden Ablaßhandels suchen und damit noch mehr in der Nähe des Jahres 1517!«[1] Zwar lässt sich die Datierung des Gemäldes aufgrund der stilistischen Merkmale verhältnismäßig sicher auf die Zeit um 1510 datieren, aber die Argumentation von Gertrud Rudloff-Hille verweist auf eine interessante Beobachtung: In der Tat eignete sich das Thema der »Tempelreinigung« besonders für die reformatorische Agitation, wie das »Passional Christi und Antichristi« beweist. Dabei handelt es sich um ein frühes Hauptwerk der protestantischen Bildpolemik. In insgesamt 26 Illustrationen sind das Leben und Wirken Christi dem des Papstes (des »Antichristen«) gegenübergestellt. Das Büchlein ist 1521 anonym bei dem in Wittenberg ansässigen Drucker Johann Rhau-Grunenberg erschienen. Die Holzschnitte darin stammen von Cranach d. Ä. und seiner Werkstatt. Die Kommentare sind von Philipp Melanchthon und dem Juristen Johann Schwertfeger aus der Bibel und den kanonischen Rechtsschriften zusammengestellt. Als zwölftes Bildpaar ist die »Tempelreinigung Christi« einer Darstellung des Ablasshandels des Papstes gegenübergestellt.[2] Der energische Kampf von Jesus, das Haus seines Vaters von Zins- und Wuchergeschäften reinzuhalten, wird also mit dem vom Papst geförderten und betriebenen Ablasshandel kontrastiert. Die Holzschnittillustration der »Tempelreinigung« wirkt in ihren Grundzügen wie ein diagonaler Ausschnitt des Dresdener Gemäldes, dessen Komposition für die grafische Arbeit übersetzt und vereinfacht werden musste.

In der altdeutschen Kunst entstanden zu Anfang des 16. Jahrhunderts in der Grafik mehrere Darstellungen des Themas. Wichtig wurde der Holzschnitt Hans Schäufeleins, der als eine Illustration zu Ulrich Pinders Passionsspiegel im Jahr 1507 in Nürnberg erschien,[3] also kurz vor der Reise Cranachs d. Ä. in die Niederlande. Dieser Holzschnitt hinterließ seine Spuren im grafischen Werk verschiedener Künstler der Zeit, so bei Dürer (um 1509), Burgkmair (1515) und Altdorfer (um 1519),[4] und er dürfte auch Cranachs Gemälde angeregt haben. Vermutlich nahm auch ein Gemälde der »Tempelreinigung« von Hieronymus Bosch Einfluss auf Cranach. Das Gemälde selbst gibt es heute nicht mehr, aber wir kennen die Bildkomposition noch durch Kopien.[5]

Besonders die kompositionelle Anlage der Hauptszene im Dreieck und die auf den Vorplatz gestürzten Händler- und Wechslerfiguren könnten inspirierend für Cranach d. Ä. und seinen Entwurf gewesen sein.

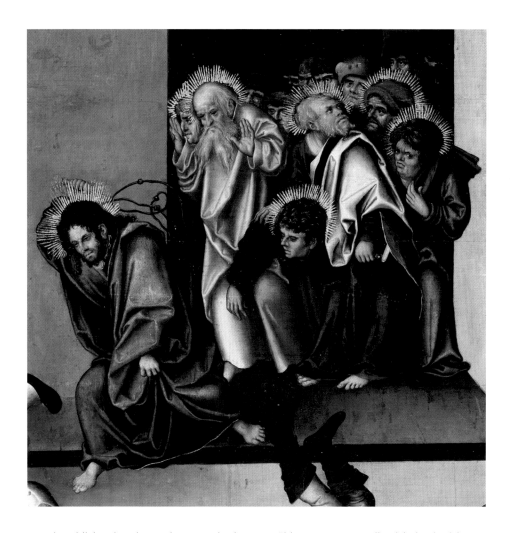

Die zeitliche Einordnung des cranachschen Gemäldes »um 1510« ergibt sich damit nicht nur aus dem stilistischen Vergleich mit anderen Cranach-Werken, sondern wird auch durch die zeitnahen Entwürfe anderer Künstler gestützt. Ein direkter Entstehungszusammenhang des Gemäldes mit den Reformationsgeschehnissen ist dementsprechend auszuschließen, keineswegs aber eine möglicherweise beabsichtigte vorreformatorische Kritik des Auftraggebers an Missständen.

Auf einen eher gebildeten Auftraggeber könnten auch schwer zu erschließende Details im Bild hinweisen, etwa die reliefierten Bogenfelder. Rechts versucht ein galoppierender Kentaur, einen in den Vorderbeinen eingeknickten Stier am Schwanz mit sich zu ziehen; links wird ein silenartiges Geschöpf von einem nackten Mann mit der Keule erschlagen. Die Bedeutung dieser halb menschlichen, halb tierischen Fabelwesen und ihrer Aktionen bleibt offen. Dem Menschen des frühen 16. Jahrhunderts waren solche Fabelwesen am ehesten aus der mittelalterlichen Bauplastik bekannt, wo sie an Kirchenportalen und Kapitellen die Aufgabe hatten, Dämonen zu bannen. Als heidnisch-antike Motive könnten diese Fabelwesen jedoch auch das Böse verkörpern, das erst durch Christus aus dem Tempel vertrieben wurde. Dem entspräche auch, dass in

beiden Feldern ein Kampf dargestellt ist, der vielleicht als Kampf des Guten mit dem Bösen zu verstehen wäre.

Ein weiteres Rätsel stellt das gemalte Medaillonrelief im Zwickel zwischen den Bögen dar. Mit seinen drei ausgesprochen dämonisch-fratzenhaften Köpfen an langen beschuppten Hälsen und dem plumpen Körper auf hennenartigen Füßen erinnert das Mischwesen an einen Basilisken, das Reittier der »Babylonischen Hure« oder die drachenartigen Ungeheuer, die Cranach später in den Illustrationen zur Apokalypse im »Septembertestament« Luthers zeigte.[6] Es liegt daher nahe, in dem dreiköpfigen Drachen ebenfalls ein Symbol für das Böse zu sehen, das von Christus besiegt wurde.

Ein weiteres bemerkenswertes, kleines Detail ist auf dem rechten Pfeiler zu beobachten: die gemalte Illusion einer auf dem Bild sitzenden Fliege. Sie dient bereits seit Ende des 15. Jahrhunderts in der niederländischen und deutschen Malerei als anschaulicher Beweis für die Kunstfertigkeit und naturgetreue Malkunst eines Künstlers. Offensichtlich hatte Cranach d. Ä. – so wie Dürer im Rosenkranzfest 1506 und Baldung Grien im Sebastiansaltar 1507 – das Bedürfnis, seine Kunstfertigkeit auf diesem Gebiet ebenfalls zu beweisen.[7]

Aus dem Cranach-Werk ist außer dem Holzschnitt zum »Passional Christi und Antichristi« keine weitere Darstellung einer »Vertreibung der Wechsler und Händler aus dem Tempel« bekannt. Auch Entstehungsanlass, ursprünglicher Aufstellungsort und Auftraggeber der Tafel sind ungewiss.

In jüngerer Zeit hat das Gemälde eine sehr interessante Herkunftsgeschichte – die in vielen Aspekten typisch für die Verwicklungen ist, die sich im 20. Jahrhundert für die Museen und ihre Werke ergeben haben. Das Bild gehört erst seit 1973 zum Bestand der Gemäldegalerie Alte Meister Dresden. Allerdings war es bereits 1941 als Leihgabe aus der Kirche von Mölbis (Kreis Borna) nach Dresden gekommen. Vorausgegangen war eine Besichtigung der Kirche Mölbis und ihrer Kunstwerke durch das Landesamt für Denkmalpflege im Juni 1939. Dabei hatte Walter Hentschel die Darstellung erstmals gesehen und das bis dahin in der Cranachforschung unbekannte Gemälde folgendermaßen beurteilt: »Das [...] Bild ‚Christus treibt die Wechsler aus‘ ist nach meinem Dafürhalten ein wertvolles Bild von Cranach selbst.« Er empfahl dringend eine Restaurierung, weil, wie er sagte, »die Farbe abplatzt«. Mit dem Einverständnis des Kirchenvorstandes zu Mölbis wurde das Gemälde daraufhin im Januar 1941 in das Landesdenkmalamt nach Dresden zur Restaurierung gebracht. Mittlerweile hatte auch Hans Posse, Direktor der Gemäldegalerie, Kenntnis von dem Gemälde bekommen und sowohl beim Landesdenkmalamt als auch beim Kirchenvorstand von Mölbis Interesse an ihm bekundet. Im Sommer 1941 wurde zwischen den Beteiligten vereinbart, dass das Gemälde zunächst einmal als Leihgabe in der Gemäldegalerie in Dresden verbleiben sollte, auch um es vor eventuellen Kriegsschäden zu bewahren. Im November 1941 wurde die Tafel deshalb vom Landesdenkmalamt in die Gemäldegalerie überführt, wo ihre Restaurierung fortgesetzt wurde. Die Entscheidung über den von Posse eigentlich gewünschten Kauf der Tafel wurde bis nach Kriegsende verschoben. In den Jahren nach dem Zweiten Weltkrieg bemühte sich die Gemäldegalerie erneut um die Erwerbung der Tafel. Ein (Ver-)Kauf wurde jedoch vom Vorstand der Evangelischen Landeskirche abgelehnt. Der konservatorische Zustand der Tafel schien nach wie vor bedenklich. Auch hatte Hentschel durch seine Publikation 1948 die öffentliche Aufmerksamkeit auf das Bild gelenkt, sodass das Gemälde auf Beschluss des Landesdenkmalamts nicht in die Kirche nach Mölbis zurückging, sondern weiterhin als Leihgabe in der Gemäldegalerie blieb, wo es ab 1966 auch auf Dauer unter den ausgestellten Cranach-Werken war.

Erst durch eines der im 20. Jahrhundert mehrfach vorgenommenen Bilder-Tauschgeschäfte ging die »Vertreibung der Wechsler aus dem Tempel« letztlich in das Eigentum der Gemäldegalerie über. Im Jahr 1973 wurde mit dem Evangelisch-lutherischen Kirchenlehn zu Mölbis vereinbart, die Tafel gegen die beiden Flügel von Cranachs Schneeberger Altar zu tauschen. Diese beiden Flügel waren 1929, in Zeiten finanzieller Not, von der evangelischen Kirche in Schneeberg an die Gemäldegalerie verkauft worden. Das Tauschgeschäft bot nun die Möglichkeit, den Altar der St. Wolfgangskirche in Schneeberg wieder mit seinen Flügeln zu vereinen.[8] Solche Tauschgeschäfte sind aus heutiger Sicht immer äußerst problematisch und glücklicherweise nicht mehr üblich, denn es herrscht allgemeiner Konsens darüber, dass Sammlungen keine zufälligen Anhäufungen von Objekten sind, mit denen nach Belieben verfahren werden kann, sondern historisch gewachsene Institutionen, in denen jedes Objekt seine Berechtigung und seine Geschichte hat. Aber natürlich wären heute auch der Verkauf von Teilen eines Altars wie im Fall der Flügel des Schneeberger Altars der St. Wolfgangskirche undenkbar. Und so kann abschließend gesagt werden, dass durch dieses Tauschgeschäft der 1929 auseinandergerissene Altar in Schneeberg im Jahr 1973 wieder ein Ganzes werden konnte.

Walter Hentschel ist es auch zu verdanken, dass wir heute zumindest noch wissen, dass die Tafel Cranachs ein Altarbild ist und wie die zugehörigen Altarflügel aussahen. Er erkannte im Jahr 1948 in zwei Tafeln der Kirche von Obergersdorf, einem Ort südlich von Kamenz, die zur »Vertreibung der Wechsler aus dem Tempel« zugehörigen Altarflügel.[9] »Die ursprüngliche Zusammengehörigkeit der Teile in Mölbis und Obergersdorf läßt sich durch die vierfache Übereinstimmung der Maße, der äußeren Form, des Inhaltes und des Stils glaubhaft machen«.[10] Leider kamen die Pläne des Landesdenkmalamtes Dresden, die Flügel mit der Mitteltafel wieder zu vereinen, nie zur Ausführung. Kurz vor Ende des Zweiten Weltkrieges verbrannten die Seitenflügel bei einem Luftangriff in Obergersdorf und gingen damit für immer verloren. Historische Aufnahmen geben noch einen vagen Eindruck ihres Aussehens wieder: Die Außenansicht des Altars wurde demnach von einer Darstellung der »Auferstehung Christi« und der »Heiligen Anna Selbdritt« gebildet. Auf den Innenseiten der Flügel waren zwei Wundertaten Christi dargestellt: links die »Heilung des Blinden« und rechts die »Heilung des Kranken am Teich Bethesda«, beides Szenen, die im Cranach-Werk ansonsten nicht bekannt sind. Trotz der schlechten Qualität der erhaltenen Fotografien lässt sich die stilistische Übereinstimmung mit der Dresdener Tafel noch klar erkennen.

Wann sich die Wege von Mitteltafel und Seitenflügel getrennt haben, ist – wie so vieles andere – nicht bekannt. Hentschel verdanken wir die Information, dass die Altarflügel 1746 von Johann Christian Müldener, Hofsekretär Augusts III., der Obergersdorfer Kirche geschenkt

wurden. Die Mitteltafel könnte nach Hentschel eine Stiftung des kursächsischen Geheimen Rats Christoph Dietrich von Bose (1628–1708), des Erbauers der Mölbiser Kirche im Jahr 1688, gewesen sein. Wie und wann die einzelnen Teile in den Besitz der beiden Genannten kamen, kann jedoch auch Hentschel letztlich nicht klären. Er vermutet, der Altar sei aus einer der kurfürstlichen Residenzen im 17. Jahrhundert nach Dresden gekommen, dort im Lauf der Zeit getrennt worden, und danach seien die einzelnen Teile in den Besitz der Hofbeamten gelangt. Konkrete Hinweise beziehungsweise Quellen, die dies belegen könnten, sind jedoch nicht bekannt.

Heute legt das Gemälde »Die Vertreibung der Wechsler und Händler aus dem Tempel« immer noch ein eindrucksvolles Zeugnis von dem Altar ab, den Cranach d. Ä. um 1510, und damit noch vor Gründung seiner Werkstatt, geschaffen hat und der sicherlich als eines seiner Hauptwerke dieser Zeit gelten kann. Es führt uns die Bedeutung des Hauptmotivs bereits etliche Jahre vor dem Beginn der Reformation vor Augen und erinnert uns insgesamt an die Bedeutung des cranachschen Schaffens für die reformatorische Bewegung.

Karin Kolb

DIE BOTSCHAFT

Das Paschafest der Juden war nahe, und Jesus zog nach Jerusalem hinauf. Im Tempel fand er die Verkäufer von Rindern, Schafen und Tauben und die Geldwechsler, die dort saßen. Er machte eine Geißel aus Stricken und trieb sie alle aus dem Tempel hinaus, dazu die Schafe und Rinder; das Geld der Geldwechsler schüttete er aus, und ihre Tische stieß er um. Zu den Taubenhändlern sagte er: Schafft das hier weg, macht das Haus meines Vaters nicht zu einer Markthalle! Seine Jünger erinnerten sich an das Wort der Schrift: *Der Eifer für dein Haus verzehrt mich.* Da stellten ihn die Juden zur Rede: Welches Zeichen lässt du uns sehen als Beweis, dass du dies tun darfst? Jesus antwortete ihnen: Reißt diesen Tempel nieder, in drei Tagen werde ich ihn wieder aufrichten. Da sagten die Juden: Sechsundvierzig Jahre wurde an diesem Tempel gebaut, und du willst ihn in drei Tagen wieder aufrichten? Er meinte aber den Tempel seines Leibes. Als er von den Toten auferstanden war, erinnerten sich seine Jünger, dass er dies gesagt hatte, und sie glaubten der Schrift und dem Wort, das Jesus gesprochen hatte.

Johannes 2,13–22 (Einheitsübersetzung)

Jesus ging in den Tempel und trieb alle Händler und Käufer aus dem Tempel hinaus; er stieß die Tische der Geldwechsler und die Stände der Taubenhändler um und sagte: In der Schrift steht: *Mein Haus soll ein Haus des Gebetes sein.* Ihr aber macht daraus *eine Räuberhöhle.* Im Tempel kamen Lahme und Blinde zu ihm, und er heilte sie. Als nun die Hohenpriester und die Schriftgelehrten die Wunder sahen, die er tat, und die Kinder im Tempel rufen hörten: Hosanna dem Sohn Davids!, da wurden sie ärgerlich und sagten zu ihm: Hörst du, was sie rufen? Jesus antwortete ihnen: Ja, ich höre es. Habt ihr nie gelesen: *Aus dem Mund der Kinder und Säuglinge schaffst du dir Lob?*

Matthäus 21,12–16 (Einheitsübersetzung)

Dann kamen sie nach Jerusalem. Jesus ging in den Tempel und begann, die Händler und Käufer aus dem Tempel hinauszutreiben; er stieß die Tische der Geldwechsler und die Stände der Taubenhändler um und ließ nicht zu, dass jemand irgendetwas durch den Tempelbezirk trug. Er belehrte sie und sagte: Heißt es nicht in der Schrift: *Mein Haus soll ein Haus des Gebetes für alle Völker sein?* Ihr aber habt daraus eine Räuberhöhle gemacht. Die Hohenpriester und Schriftgelehrten hörten davon und suchten nach einer Möglichkeit, ihn umzubringen.

Markus 11,15–18 (Einheitsübersetzung)

Dann ging er in den Tempel und begann, die Händler hinauszutreiben. Er sagte zu ihnen: In der Schrift steht: *Mein Haus soll ein Haus des Gebetes sein.* Ihr aber habt daraus *eine Räuberhöhle* gemacht. Er lehrte täglich im Tempel. Die Hohenpriester, die Schriftgelehrten und die übrigen Führer des Volkes aber suchten ihn umzubringen.

Lukas 19,45–47 (Einheitsübersetzung)

Zum Verständnis der Tragweite des Vorgehens Jesu, das Lukas Cranach hier ins Bild gesetzt hat, muss man sich zunächst bewusst machen, was der Tempel für Israel und für jeden Juden bedeutete, ob er nun im Lande lebte oder in der Diaspora, also versprengt irgendwo im Römischen Reich.

In seiner Frühzeit hatte Israel ein Wanderheiligtum. Die Bundeslade, in der sich die Gesetzestafeln mit den Zehn Geboten befanden, wurde im heiligen Zelt aufbewahrt. Nicht nur das heilige Zelt wurde im Laufe der Zeit an verschiedenen Orten aufgestellt. Die Bundeslade selbst wurde z. B. mitgeführt, wenn Israel in einen Kampf zog.

David (Regierungszeit etwa 1004–965 v. Chr.) bereitete den Bau eines festen Tempels auf dem Zionsberg in Jerusalem vor, sein Sohn Salomo (König 965–926) ließ den Bau ausführen.

Zunächst gab es im Lande durchaus noch andere Orte der Verehrung Gottes, an denen auch Opfer dargebracht wurden. König Josia führte um etwa 622 eine Kultreform durch, bei der er vor allem den Opferkult im Tempel in Jerusalem zentralisierte und Opfer an anderen Kultstätten im Lande verbot. Der Tempel in Jerusalem war jetzt das einzige Heiligtum des Volkes Israel. Nur hier fand vollgültiger Gottesdienst statt, denn nur hier durften Opfer dargebracht werden, und Gottesdienst war immer Opfergottesdienst.

587 v. Chr. wurde Jerusalem und mit ihm der Tempel durch die Babylonier zerstört. Ein Teil der Bevölkerung wurde ins Zweistromland deportiert. Man kann sich die Erschütterung der Juden gar nicht tief genug vorstellen: Den Ort, wo sie mit Gott in Verbindung treten konnten, gab es nicht mehr, er war vernichtet. Knapp 50 Jahre später wurde das babylonische Reich durch die Meder und Perser erobert, und König Kyros erlaubte 538 den deportierten Juden, zurückzukehren und Jerusalem und den Tempel wieder aufzubauen. 515 war Tempelweihe, doch muss es ein recht bescheidener Tempel gewesen sein, denn in dem total ausgebluteten Land mit seiner verarmten Bevölkerung war ein großer Prachtbau nicht möglich. Vermutlich ist an dem sogenannten II. Tempel immer wieder etwas verändert worden. Herodes der Große erweiterte dann von etwa 20 v. Chr. an den Tempel in einen gewaltigen und prächtigen Bau im griechischen Stil

(Herodianischer Tempel). Insgesamt betrug die Bauzeit – sie ging weit über die Lebenszeit des Herodes hinaus – über 80 Jahre, während der die Durchführung der Gottesdienste allerdings nicht einen Tag ruhte.[1] Zur Zeit der im Mittelpunkt unserer Betrachtung stehenden »Aktion« Jesu wurde schon 46 Jahre daran gebaut.

Der eigentliche Tempel, der Kernbereich sozusagen, umfasste das Heilige und das Allerheiligste. Im Allerheiligsten befand sich im Salomonischen Tempel die Bundeslade, im Herodianischen Tempel war es gänzlich leer. Das Allerheiligste durfte nur vom Hohenpriester betreten werden und dies auch nur einmal im Jahr, am großen Versöhnungstag. Es war durch einen kostbaren Vorhang vom davorliegenden Raum, dem Heiligen, abgetrennt. Im Heiligen befand sich der Räucheropferaltar, an dem täglich Gewürze, Kräuter und Weihrauch verbrannt wurden. Der Raum davor war der Vorhof der Priester. Hier stand der Brandopferaltar. Auf ihm wurden Tieropfer dargebracht: Rinder, Schafe, Tauben. Es gab auch Trankopfer (das bedeutete: Öl und Wein wurden am Fuße des Altars ausgeschüttet) und Speiseopfer (Backwerk, das zur Hälfte auf dem Altar verbrannt wurde, während die andere Hälfte dem Priester zukam und im Heiligtum verspeist werden musste). Durch die Opfer sollte Gott versöhnt werden; es sollte ihm gedankt werden; es sollte, etwa nach Krankheit oder nach einer Geburt, wieder kultische Reinheit erlangt werden. Dafür gab es klare Festlegungen, was jeweils als Opfer darzubringen war.

Man brauchte also Opfertiere. Diese mussten ohne Fehl und Tadel sein. Wer als Pilger etwa von Galiläa in einer Drei-Tages-Reise zum Tempel kam, konnte nicht mit seinem Opfertier auf die Reise gehen, geschweige denn die Juden, die aus der Diaspora, vielleicht aus Kleinasien, zum Pascha oder zum Laubhüttenfest nach Jerusalem kamen. Die Tiere wurden auf dem Vorplatz des Tempels, im »Vorhof der Heiden«, gekauft. Bis hierher hatten alle Nichtjuden Zutritt. Aber bei Todesstrafe war es ihnen untersagt, weiter in den Tempelbereich einzutreten. Die Opfertiere durften nicht mit üblichem Geld gekauft werden, auf dem vielleicht das Bild des Kaisers geprägt war, sondern nur mit einer speziellen Tempelwährung. Also musste es Wechselmöglichkeiten geben.[2] Außerdem musste jeder Jude ab dem 20. Lebensjahr eine jährliche Tempelsteuer zahlen. Auch diese musste in dieser Tempelwährung entrichtet und somit zunächst in diese Tempelwährung eingewechselt werden. Folglich waren die Viehverkäufer und die Geldwechsler für den vom alttestamentlichen Gesetz vorgeschriebenen Ablauf des Gottesdienstes *notwendig.* Es ging im Vorhof des Tempels also zu wie vor jeder Wallfahrtskirche. Aber anders hätten der vorgeschriebene Opferkult und der Tempeldienst nicht durchgeführt werden können.

Die Vertreibung der Wechsler und der Händler aus dem Tempel wird in allen vier Evangelien überliefert. Aber jeder Evangelist sieht dieses Vorgehen Jesu aus seinem je eigenen Blickwinkel. Die Erzählung des Johannes ist die plastischste. Hier wird nicht nur geschildert, wie Jesus die Käufer und Verkäufer aus dem Tempel treibt und die Tische der Geldwechsler und Taubenhändler umstößt, vielmehr beschreibt er auch, wie er das Geld der Wechsler verschüttet. Werden bei Markus und Matthäus nur Tauben als Opfertiere benannt (indirekt durch die Nennung der »Taubenhändler«), so erwähnt Johannes außer den Taubenhändlern auch Schafe und Rinder. Wir haben bei Johannes wörtliche Rede über das Zitieren prophetischer Worte des Alten Testaments hinaus. Und nur Johannes erzählt, wie Jesus eine Geißel aus Stricken macht.

Cranach hat entweder die Textfassung des Evangelisten Johannes vor Augen gehabt oder, was wahrscheinlicher ist, eine harmonisierte Fassung, wie wir sie etwa aus Kinderbibeln kennen, die aber stark von der Erzählung des Johannes bestimmt ist. Denn die Geißel, die Jesus schwingt

und die nur Johannes erwähnt, ist auf seinem Bild ein bestimmendes Motiv. Dabei sind es gar nicht so sehr die Stricke, sondern noch mehr ist es die Körperhaltung, durch die das Austreiben zum Ausdruck gebracht wird. Um zu verstehen, welche Bedeutung die Vertreibung der Wechsler und Händler aus dem Tempel für die Evangelisten, die davon berichten, und für Jesus selber hat, müssen wir etwas näher auf die Texte und auf den Zusammenhang sehen, in dem diese Tat Jesu bei Matthäus, Markus, Lukas und Johannes jeweils überliefert wird.

Markus, Matthäus und Lukas schildern die »Tempelreinigung« als ein Geschehen aus den letzten Tagen der Wirksamkeit Jesu: Jesus war – auf einem Esel reitend, wie das der Prophet Sacharja von dem kommenden Messiaskönig geweissagt hatte – in Jerusalem eingezogen. Das Volk feiert ihn als eben diesen Messiaskönig. Noch am gleichen oder am nächsten Tag geht er in den Tempel und treibt dort die Händler und die Wechsler hinaus. Markus und Lukas berichten, wie die Hohenpriester und Schriftgelehrten überlegen, wie sie ihn beseitigen könnten. Von diesem Beratschlagen lesen wir bei Johannes nichts. Bald darauf folgen die letzte Mahlzeit Jesu mit seinen Jüngern, also das Abendmahl, die Gefangennahme, Verurteilung und die Kreuzigung. Das ist also wohl alles in der »Karwoche« zu denken.

Bei Johannes steht die Erzählung von der Austreibung der Wechsler am Anfang des Wirkens Jesu, nämlich gleich nach der Hochzeit zu Kana. Diese wird das »erste Zeichen« Jesu genannt, und sie hat etwas Programmatisches: Jesus bringt Leben und Freude. Und auch die unmittelbar darauf folgende Erzählung von der Austreibung der Wechsler und Händler ist programmatisch zu sehen: Jesus beseitigt nicht nur eine Entstellung des Jerusalemer Tempelbetriebes, sondern er hebt den alttestamentlich-jüdischen Tempelkult auf, in dem durch Opfer immer wieder die

Verbindung zu Gott erneuert werden muss.[3] Er hebt also die *Funktion* des Tempels auf. Er erklärt sie für überholt. Und er verwirklicht mit dieser Tat vorwegnehmend, was er zwei Kapitel weiter der samaritanischen Frau am Jakobsbrunnen bei Sichem ankündigt. Sie hatte zu Jesus gesagt: »Unsere Väter haben auf diesem Berg Gott angebetet; ihr aber sagt, in Jerusalem sei die Stätte, wo man anbeten muss«. Und darauf antwortet ihr Jesus: »Glaube mir, Frau, die Stunde kommt, zu der ihr weder auf diesem Berg noch in Jerusalem den Vater anbeten werdet ... Gott ist Geist, und alle, die ihn anbeten, müssen im Geist und in der Wahrheit anbeten« (Joh 4,20ff.). So jedenfalls hat Johannes Jesus verstanden. Was den Zeitpunkt der »Tempelreinigung« betrifft, geht die Forschung davon aus, dass er von den ersten drei Evangelien historisch zutreffend wiedergegeben wird.[4]

In der Darstellung der Evangelien des Markus, des Matthäus und des Lukas bezieht sich Jesus bei seiner Aktion auf alttestamentliche Prophetenworte: »Mein Haus wird ein Haus des Gebets für alle Völker genannt« (Jes 56,7) und »Ist denn in euren Augen dieses Haus ... eine Räuberhöhle geworden? Gut, dann betrachte auch ich es so – Spruch des Herrn« (Jer 7,11). Gerade das Zitat aus der »Tempelrede« des Jeremia nimmt die schon von diesem Propheten vorgebrachte Kritik auf, dass man sich mit den Tempelopfern nicht vom Tun der Gebote, gerade auch von Gottes Forderung des gerechten Umgangs miteinander, freikaufen kann. Allerdings zitiert nur Markus das Jesaja-Wort vollständig, nämlich mit der Bestimmung des Tempels als »Haus des Gebets *für alle Völker*«. Damit wird nicht nur unangemessenes Verhalten im Tempel kritisiert, vielmehr ist die Kritik grundsätzlicher: Der Tempel durfte nur von Israeliten / Juden betreten werden. An der israelitischen Religion interessierte Nichtjuden durften nur bis in den »Vorhof der Heiden«. Der Prophet, dessen Namen wir nicht kennen, dessen Worte aber unter dem Namen Jesajas überliefert wurden, kündigte um 530 v. Chr. für die erwartete messianische Heilszeit an, dass dann der Tempel nicht mehr exklusiv nur Juden zugänglich sein werde, sondern *allen* Menschen, die Gott anerkennen, aus *allen Völkern*. Jesus, so wie Markus ihn hier schildert, weist mit diesem Zitat in Verbindung mit seiner Aktion darauf hin, dass diese Heilszeit begonnen hat und dass der Tempel eine neue Funktion bekommen hat.

Matthäus erzählt außerdem in diesem Zusammenhang, wie Jesus im Tempel Blinde und Lahme heilt. Auch dies ist ein Zeichen, dass mit Jesus die von den Propheten angekündigte Heilszeit gekommen ist, in der der Tempel nicht mehr zur Heilsvermittlung notwendig ist, sondern einfach Ort der Anbetung sein kann.

Was will Jesus mit seiner Aktion? Das Geschehen am Tempel, am Heiligtum, von Missbrauch reinigen? Kommerz aus dem Tempel verbannen?

So haben sicher Lucas Cranach und seine Auftraggeber und viele andere damals diese Geschichte verstanden. Es lag ja schon seit langem Reformstimmung in der Luft, eigentlich ja schon seit dem 13. Jahrhundert. Franz von Assisi oder die Waldenser strebten eine Reform der Kirche an, im 14. Jahrhundert Wiclif und im 15. Jahrhundert die Hussiten. Dieser Reformstimmung konnte die Geschichte von der Austreibung der Wechsler und Händler aus dem Tempel geradezu als ein Symbol dienen. Doch die Tempelgottesdienste und die Gottesverehrung am Tempel waren an die Tieropfer gebunden. Das war alte biblische Überlieferung und nicht ein Missbrauch, der sich erst im Laufe der Zeit eingeschlichen hatte. Vielleicht war der »Betrieb« auf dem Tempelvorplatz und im Vorhof der Heiden etwas ausgeufert. Aber er war nicht grundsätzlich zu vermeiden, wenn die Gottesdienste überlieferungsgemäß durchgeführt werden sollten. In einer

Religionsform, in der Tieropfer, Pflanzenopfer und Speiseopfer eine so wichtige Rolle spielten und wo diese Opfer auch nur an *einem* Ort, am Zentralheiligtum, dem Tempel, dargebracht werden durften, ergab es sich zwangsläufig, dass dieser Tempel auch ein Wirtschaftsbetrieb war, denn es war ja außer den Priestern noch eine Menge weiteres Personal nötig: Schneider und Wäscher für die Herstellung und Pflege der Priestergewänder, Weber und Stricker, um immer wieder den Vorhang zum Allerheiligsten zu erneuern, Schaubrotbäcker, ein Brunnenmeister für die Wasserversorgung, ein Tempelarzt, Räucherwerkhersteller, Steinmetzen, Goldschmiede usw.[5]

Jesus konnte hier nicht eine Reformation, eine Rückführung auf einen ursprünglichen guten Zustand der Tempelgottesdienste im Auge haben. Was Jesus hier tut, ist eine prophetische Zeichenhandlung, wie sie alttestamentliche Propheten auch manchmal vorgenommen haben. Er hat nicht andere zur Revolte gegen den Tempelbetrieb aufgerufen. Er hat auch nicht den ganzen Tempelvorplatz von Händlern und Wechslern »leergefegt«. Das ging auch gar nicht. Da wäre sicher die Tempelpolizei oder auch die in der nahen Burg Antonia stationierte römische Truppe eingeschritten. Jesus hatte offenbar auch keine grundsätzlich ablehnende Haltung gegenüber dem Tempel. Denn immerhin hat er selber die Tempelsteuer gezahlt (Mt 17,24). Aber Jesu Tat ist eine prophetische Zeichenhandlung, mit der er darauf hinweist, dass der praktizierte Tempel- und Opferbetrieb, auch wenn er durch die alttestamentliche Überlieferung legitimiert ist, nicht wirklich angemessen ist für die Begegnung mit Gott, vor allem dann nicht, wenn er als eine Art Loskauf von der Verpflichtung, das Gute und Gerechte zu tun, missverstanden wird. Jesus macht mit seinem Vorgehen auch deutlich, dass die Zugangskriterien, durch die bestimmte Gruppen von Menschen ausgeschlossen waren, ausgedient haben, dass also etwas Neues beginnt im Verhältnis zwischen Gott und den Menschen, aber auch unter den Menschen selbst.[6] Damit tritt Jesus aber nicht nur als Prophet, sondern darüber hinaus mit einem messianischen Anspruch auf. Unmittelbar vorher war er ja auch – in der Überlieferung von Matthäus, Markus und Lukas – als der messianische König in Jerusalem eingezogen.

Lucas Cranach wird, bevor er dieses Bild gemalt hat, keine exegetischen Studien betrieben haben. Er hat die Handlung Jesu vor Augen gehabt und hat, zusammen mit vielen seiner Zeitgenossen, in der Aktion Jesu eine Aufforderung gesehen, auch zu *seiner* Zeit die Kirche zu reinigen von allem, was nicht hineingehört, auch von allem, was den Zugang zu Gott an Bedingungen knüpft oder womit man meinte, auf Gott einwirken oder mit ihm einen Handel machen zu können, wie vor allem Ablass und Reliquienwesen. Cranach hat die Geschichte »an sich« gemalt. Damit steht das Bild freilich in einer gewissen Spannung zum Text in seinen biblischen und historischen Zusammenhängen. Aber gerade in der Reduzierung auf die Darstellung der Handlung Jesu an sich wird es in der Situation zur Zeit Cranachs außerordentlich sprechend und aussagekräftig. In der Tatsache, dass die Geschichte von der Austreibung der Wechsler und Händler aus dem Tempel auf dem Mittel- und Hauptbild eines Altars dargestellt wurde und damit in der meisten Zeit des Jahres der Gemeinde vor Augen stand, kann man ein Anzeichen dafür sehen, wie stark Anfang des 16. Jahrhunderts der Reformdruck in der Kirche geworden war. Aber als Anstoß zum Nachdenken darüber, was sich möglicherweise an Wesensfremdem in der Kirche eingebürgert hat, ist diese Geschichte und ist dieses Bild auch heute geeignet: *Ecclesia semper reformanda* – Die Kirche muss immer wieder erneuert werden.

Klaus Goldhahn

»Das Grubengas«

von Constantin Meunier (1888/90) – eine Beweinung

DAS BILDWERK

1886 schrieb Octave Mirbeau (1848–1917) in der Tageszeitung »La France«: »Was mich im Salon der Bildhauer am heftigsten ergriffen hat, war der Hammerschmied von Herrn Constantin Meunier. Da ist endlich einmal ein schönes, einfaches und grandioses Werk von solcher Kunstfertigkeit, wie ich sie mir erträume […]. Wir haben hier keine Akademie vor uns, sondern die Natur selbst. Herr Constantin Meunier ist diesem kräftigen und stolzen Arbeiter im Borinage begegnet, und er hat ihn so gemacht, wie er ihn gesehen hat und wie er wirklich ist. […] Da ist ein Mensch, ein Mann, der lebt, der handelt und der leidet.« Mirbeau schloss seinen Beitrag mit den Worten: »Auf diesem Weg, und nur auf diesem Weg, wird die Skulptur ihre Größe wiederfinden; wie die Malerei muss sie die Reproduktion des Lebens, einer Epoche, eines sozialen Milieus oder einer Klasse sein«.[1] Mirbeau war nicht nur selbst Autor sozialkritischer Theaterstücke, er verfasste als Journalist politische Artikel und gelangte als Kunstkritiker und Romancier zu Ruhm und Anerkennung. Seine zum Teil gefürchteten Kritiken beförderten mitunter die erfolgreichen Karrieren verschiedener Künstler der impressionistischen bzw. avantgardistischen Bewegungen im Paris des ausgehenden 19. Jahrhunderts.[2] Warum, stellt sich die Frage, fällte Mirbeau ein nicht nur wohlwollendes, sondern geradezu begeistertes Urteil über den belgischen Bildhauer Constantin Meunier? Warum lobte er ganz explizit »die Natur selbst« im Werk des Bildhauers, die sich in seinem Augen offenbar so wohltuend vom akademischen Stil unterschied?

Es ist zum einen die Themenwelt Meuniers, die sich deutlich von der Kunstproduktion für den von der Akademie veranstalteten »Salon«, also die regelmäßig stattfindenden Pariser Kunstausstellungen, abgrenzte.[3] Man fand bei ihm nämlich nicht mehr jene gemeinhin üblichen mythologischen, genrehaften oder historischen Sujets, sondern die Darstellung des arbeitenden Menschen, etwa von Land-, Gruben- oder Hüttenarbeitern. Zum anderen verband sich dabei sein ganz

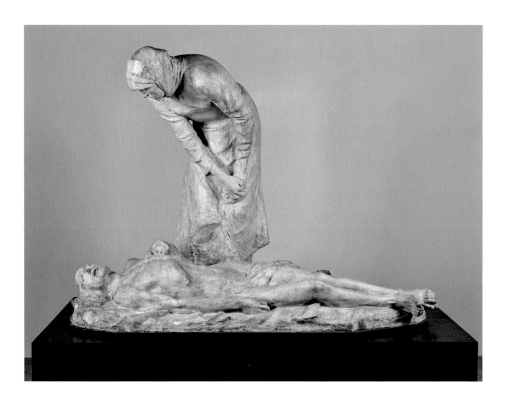

eigenes Interesse an sozialen Fragen mit einer betont realistischen Auffassung. Dieses Bestreben machte Constantin Meunier zu einem Vertreter der Avantgarde, der zunehmend nationale und internationale Erfolge erzielte, auch wenn er es nicht leicht hatte, mit seinem Werk Erfolg zu haben – als Mirbeau sein Urteil über Meunier traf, war dieser bereits 55 Jahre alt. Heute gilt Meunier neben George Minne als der bedeutendste belgische Bildhauer des 19. Jahrhunderts.[4]

»Es gibt gewissermaßen zwei Leben in meinem Leben«, eröffnete Meunier einen Text mit den Daten seiner Biographie, die er für Georg Treu (1843–1921), den damaligen Direktor der Dresdner Skulpturensammlung, im Jahr 1897 auf dessen Bitte hin zusammenstellte.[5] Erst nach drei Jahrzehnten der Tätigkeit als Maler hatte er nämlich zur Bildhauerei, mit der er seine künstlerische Laufbahn ursprünglich begonnen hatte, zurückgefunden – die Malerei war also das »erste Leben«, an das er sich erinnerte. Als jüngstes von sechs Kindern wurde Meunier in Etterbek nahe Brüssel geboren.[6] Er wurde durch den Tod des Vaters Halbwaise und lernte die existentielle Not, die später zu einem Thema seiner Kunst werden sollte, schon frühzeitig kennen. Er studierte seit 1845, also ab dem Alter von 14 Jahren, an der Académie des Beaux Arts in Brüssel und beendete 1849 eine Bildhauerlehre bei dem konventionell arbeitenden Bildhauer Charles-Auguste Fraikin (1817–1893), der ihm eine solide handwerkliche Ausbildung vermittelte. Bis 1854 blieb Meunier an der Akademie und studierte Malerei bei dem dortigen Direktor, François-Joseph Navez (1787–1869). Meunier knüpfte darüber hinaus Kontakte zu dem von der Akademie unabhängigen, freien Atelier der École Saint-Luc, das 1853 gegründet worden war. Hier traf er auf andere junge Künstler, die vom akademischen Kunstbetrieb sich abwendende Positionen vertraten und sich gegen die Einschränkungen durch die Akademie stellten. Das Atelier war »der Versammlungsort der

Bohème [...], wo die Ideen der Avantgarde im Streitgespräch ausgetauscht wurden«.[7] Zu diesen jungen Künstlern gehörte auch der Maler Charles Degroux (1825–1870), der zu einem der ersten Vertreter der realistischen Malerei in Belgien wurde. Degroux hatte zunächst an der Akademie in Brüssel studiert und 1851 sein Studium in Düsseldorf fortgesetzt. Das Zusammentreffen mit Meunier, mit dem ihn bald eine enge Freundschaft verband, erfolgte nach dem Aufenthalt in Deutschland. Das Kennenlernen der beiden Künstler und die Auseinandersetzung mit einer neuen Malerei wird nicht ohne Einfluss auf Meuniers künstlerische Entwicklung geblieben sein.

In dem bereits zitierten Brief an Georg Treu erinnerte sich Meunier weiter: »Die erste Phase der Bildhauerei zählte nicht, ich habe nichts außer einige Studien gemacht. [...] Die Zeit zwischen dem Verlassen des Ateliers von Frainkin und meiner ersten Ausstellung war vor allem erfüllt von Malereistudien und gewerblichen Arbeiten, Kartons für Kirchenfenster.«[8] Mit diesen kunstgewerblichen Arbeiten konnte Meunier zumindest seinen Lebensunterhalt bestreiten. Ab 1857 hielt er sich im Trappistenkloster in Westmalle auf, woraufhin Gemälde mit religiösen Themen entstanden. Constantin Meunier hatte 1862 die französische Pianistin Léocadie Gorneaux geheiratet, mit der er fünf Kinder bekam. Im Jahr 1868 gehörte er zu den Gründungsmitgliedern der bis 1875 bestehenden Künstlervereinigung »Société Libre des Beaux-Arts«, die in Opposition zu den akademischen Konventionen den Realismus propagierte und dies in der 1871 gegründeten Zeitschrift »L'Art Libre« auch publizieren konnte. Im August 1872 veröffentlichte der Romancier Camille Lemonnier (1844–1913) eine Äußerung, die als Programm der Gruppe verstanden werden kann: »Ich sage den Künstlern: gehört eurem Jahrhundert. Es steht euch zu, die Geschichtsschreiber eurer Zeit zu sein, sie so wiederzugeben, wie ihr sie seht, sie so auszudrücken, wie ihr fühlt, mit all ihren Gesichtern, all ihren Formen, all ihren Äußerungen durch all ihre Wechselfälle hindurch und all ihren großen Momente. [...] Ich rate allen Künstlern leidenschaftlich, aus ihren Ateliers herauszukommen und sich [...] mit der verschwenderischen Vielfalt der Bewegungen auf der Straße zu befassen.«[9]

Doch zunächst schuf Meunier ab 1875 überwiegend Gemälde mit historischen Motiven oder auch Heiligen, außerdem Darstellungen von Szenerien in Krankenhäusern und Klöstern. Er selbst schrieb dazu: »... alle diese Werke, von denen viele im Staatsauftrag und zu bestimmten Zwecken bis 1880 entstanden sind, bilden die erste Periode meines künstlerischen Lebens«.[10] Doch zwischenzeitlich war Meunier während eines Aufenthaltes im Industriegebiet von Liège 1877/78 von der industriellen Welt der Arbeit und des Arbeiters fasziniert, so dass diese ebenfalls zum Sujet seiner Malerei wurde. Die Beschäftigung mit dem Thema wurde 1882/1883 von einer Spanienreise unterbrochen, die Meunier als Abschluss seiner beschriebenen ersten Periode des künstlerischen Schaffens empfand.[11] Meunier hatte um das Jahr 1878 gemeinsam mit Camille Lemonnier, dem französischen Maler Ernest Meissonier (1815–1891) und dem deutlich jüngeren belgischen Kollegen Henri de Groux (1866–1930) das sogenannte »Schwarze Land«, also das Industrie- und Bergbaugebiet bei Mons und Charleroi bereist, um Lemonniers Buch »La Belgique« anschließend illustrieren zu können.[12] Seine besondere Faszination beschrieb er später rückblickend: »Dann führte mich die Fügung ins Pays noir, in die Industrieregion – ich war ergriffen von der tragischen und wilden Schönheit. Ich fühlte in mir, wie sich mein Lebenswerk offenbarte. Ein großes Mitleid ergriff mich. Ich dachte immer noch nicht an die Skulptur. Ich war 50 Jahre alt, und ich fühlte in mir eine unbekannte Kraft, wie eine zweite Jugend, und mutig warf ich mich auf die Arbeit. Es war verwegen! Dreistes Unterfangen, habe ich doch eine große Familie. Mit wachsendem Eifer durchstreife ich das Borinage, die Gegend der Kohlengruben und Hochöfen bei Liège und Charleroi, die Glaswer-

ke bei Val St. Lambert. Als einer der ersten machte ich in Brüssel eine Ausstellung von Studien und Ölgemälden, die die Geschichte dieser einfachen Arbeiter erzählen und die in Brüssel lebhaftes Erstaunen hervorriefen.«[13] Die Zusammenarbeit Meuniers mit Lemonnier als dem ersten Schriftsteller des Naturalismus in Belgien war also besonders fruchtbar: In den Besprechungen der Zeichnungen und Gemälde, die Meunier im Anschluss an die Reise in Paris und Brüssel ausstellte, bemerkten einige Kritiker nicht nur die Modernität der Thematik, sondern auch die bildhauerische Qualität der Auffassung. Aus Spanien zurückgekehrt erhielt Meunier eine Professur an der Kunstakademie von Löwen und wandte sich schließlich 1884 wieder der Bildhauerei zu.

Wie es dazu kam, erinnerte er sich in seinem Brief an Georg Treu: »Und dann, plötzlich, ohne nachzudenken, machte ich den Hammermeister, von dem Sie den Gips besitzen – ich war 56 Jahre alt. Der ›Hammermeister‹ hatte Erfolg in Paris auf der Salonausstellung auf den Champs-Elysée und wurde gefolgt vom ›Ruhenden Puddler‹.«[14] Wegen des ungewöhnlichen Sujets und der Neuheit der künstlerischen Auffassung erregte dieses Werk sofort Aufmerksamkeit: Der etwas überlebensgroße »Hammermeister« wurde als erste monumentale Darstellung des modernen Industriearbeiters von der Kunstkritik mit Bewunderung zur Kenntnis genommen, so dass auch Octave Mirbeau zu seiner eingangs zitierten Einschätzung kam. Meunier schuf das Idealbild des Arbeiters seiner Zeit. Es sind zudem genau die Jahre, in denen beispielsweise der große französische Romancier Émile Zola (1840–1902) als der wichtigste Vertreter des Naturalismus in seinem Roman »Germinal« (1885) die unwürdigen Lebensverhältnisse des Proletariats in den Elendsvierteln der nordfranzösischen Kohlegruben schildert. Zola machte deutlich, dass die bürgerliche Gesellschaft für die Situation des Proletariats verantwortlich ist, und er war überzeugt, dass die Schilderung der sozialen Missstände zu ihrer Beseitigung beitragen könnte.[15] Zola selbst zögerte nicht zu betonen, wie sehr sich seine und Meuniers Werke ergänzten. Die soziale Realität trat also in den Vordergrund, nicht nur in der Skulptur Meuniers, sondern auch in seinen Gemälden. Im selben Jahr, im April 1885, entstand aus dem Zusammenschluss der 1877 gegründeten Sozialistischen Partei Belgiens und der wallonischen sozialistischen Partei die Belgische Arbeiterpartei, deren Wiege im Steinkohlerevier Borinage stand, wo es zu jener Zeit etwa 100 000 Bergarbeiter gab. Zudem wurde Belgien im Frühjahr und Sommer 1886 von blutigen Streikwellen und Aufständen erschüttert, die eine wirtschaftliche Krise hervorriefen.[16] Als Maler und Bildhauer reagierte Meunier auf die Entwicklung in seinem Land und versuchte, die alltägliche soziale Wirklichkeit der arbeitenden Bevölkerung in seinen Werken zum Ausdruck zu bringen.

Blickt man auf sein plastisches Werk und hier vor allem auf die ganzfigurigen Arbeiterbilder, fällt auf, dass sich hier sehr wohl eine im Detail veristische und an der Wirklichkeit orientierte Körperbildung oder Kleidung mit einer an den Formen der Antike orientierten Idealisierung verbindet. So erinnert Meuniers »Schiffslöscher«, im Kontrapost stehend, eher an einen Athleten als an einen hart arbeitenden Menschen.[17] Aber auch wo seine Figuren das Bild von harter Arbeit vermitteln, bleibt immer ihre Würde gewahrt, und sie wirken selbstbewusst und kraftvoll, wodurch man bei Meunier also gleichzeitig eine heroische Verklärung des Themas findet. Der Anspruch auf Würde und Bedeutung des Arbeiters ist ein zentraler Gesichtspunkt im Werk Meuniers, und es gelingt ihm, die harte Wirklichkeit zu erfassen, ohne dabei die Menschen zu karikieren oder den Blicken des Betrachters auszuliefern. Die Erduldung, aber auch die Beherrschbarkeit des Schicksals wird mit entsprechenden idealisierenden Gebärden und Stellungsmotiven aus dem Motivbereich antiker und religiöser Skulpturen zum Ausdruck gebracht.

»Gewiss«, so sagt er, »die Natur ist die Quelle jeder ästhetischer Schöpfung, aber es ist wichtig, ihr eine gewisse geistige Größe zu verleihen, eine Linie, die über die materielle Realität hinausführt.« Und er fügt hinzu. »Man muss ein bisschen mogeln, um das wiedergeben zu können, was man ausdrücken will.«[18] Politisch aktiv war Meunier kaum, so dass er vor allem »mit seiner edlen Aufrichtigkeit und Menschenliebe in Frankreich und Belgien als Bildhauer wie als Mensch geschätzt« wurde.[19] Selbst gläubig schuf er verschiedene Skulpturen biblischen Inhalts, zu denen das Werk »Der verlorene Sohn« gehört.[20] Hier veranschaulicht er das Gleichnis aus dem Lukas-Evangelium und zeigt den Sohn, der sein Erbteil in der Fremde verprasst hat und nun voller Reue zu seinem Vater zurückkehrt. Dieser empfängt den Sohn und verzeiht ihm seine Taten. Meunier schuf den sitzenden Vater wie den vor ihm knienden Sohn als Akt. Die ideale Nacktheit ist als Zeichen des Vertrauens und Vergebens zu verstehen. »Der Gerichtete« oder auch der »Gemarterte« aus dem Jahr 1887 zeigt als Körperfragment das lebensgroße Brustbild eines Gekreuzigten – Meunier erfasst hier einen Menschen in seiner Qual, ohne sich *expressis verbis* auf den gekreuzigten Christus zu beziehen. Das Haupt des »Gerichteten« erfährt durch die Form der Fragmentierung eine Steigerung an Ausdruck, Leiden und innerer Bewegtheit, die von jeder illustrativen Aufgabe frei ist. Es gelingt Meunier – und das ist die besondere Leistung seiner Skulptur – in diesen biblischen Sujets die allgemein menschliche Problematik eindrücklich zu formulieren. In seiner »Pietà«-Darstellung müssen Meunier Gedanken an eine Grabkapelle beschäftigt haben, denn er spannt seine Beweinungsgruppe als Relief in den Teil eines Giebelfeldes ein.[21] Ungewöhnlich für das Werk Meuniers ist, dass auch sie wie der »Gerichtete« aus einem Bruchstück modelliert ist, obgleich der Ausschnitt den wichtigsten und aussagekräftigsten Teil der Gruppe erfasst und die Mutter zeigt, wie sie sich über ihren toten Sohn beugt und behutsam die Dornenkrone von der Stirn löst.

In einigen seiner Bildwerke verschwimmen zum Teil die Grenzen zwischen Arbeiterthematik und religiösem Inhalt, d. h. er verbindet »Motive der christlichen Ikonographie mit Inhalten aus der proletarischen Wirklichkeit«[22] – so auch in »Das Grubengas«. Der französische Titel lautet »Le grisou«, in der deutschen Übersetzung wird auch »Schlagende Wetter« als Titel verwendet. Am 4. März 1887 kam es in der Grube von La Boule im Borinage zu einer Gasexplosion mit über hundert Todesopfern. Meunier reiste dorthin und erlebte die Folgen des Bergwerkunglücks. Er sah, wie Retter die Leichen aus der Mine hervorbrachten, um sie identifizieren zu können. Er war Zeuge einer Szene, als eine Mutter den entstellten Leichnam ihres Sohnes erkannte. Meunier fertigte zunächst Entwürfe und Zeichnungen an, die die Grundlage eines seiner Hauptwerke werden sollten und diesen Moment darstellen. Anlässlich der »Exposition rétrospective des Beaux-Arts« im Rahmen der Pariser Weltausstellung von 1889 zeigte er zum ersten Mal die Gipsausführung von »Das Grubengas«, die mit einer Ehrenmedaille und wenig später mit dem Band der französischen Ehrenlegion ausgezeichnet wurde.[23] Der belgische Autor und Freund Meuniers, Émile Verhaeren (1855–1916), lobte diese wie er sagte »von schlichter Dramatik erfüllte Gruppe«, er schrieb: »[…] eine Mutter, die ihren in der Grube erstickten Sohn wiederfindet und in ihrer verhaltenen und sprachlosen mütterlichen Fürsorge den ganzen Schmerz des Volkes ausdrückt, ohne dass sie die Hände zum Himmel streckt«.[24] Wo immer Meunier Tod und Elend oder Schmerz und Trauer schildert wie in »Das Grubengas«, werden Bezüge zur christlichen Ikonographie erkennbar.

Die Darstellung der Mutter, die den Tod ihres Sohnes beklagt, ist motivisch verwandt mit der traditionellen Darstellung der Pietà, mit der Meunier sich ebenfalls auseinandergesetzt hat, und

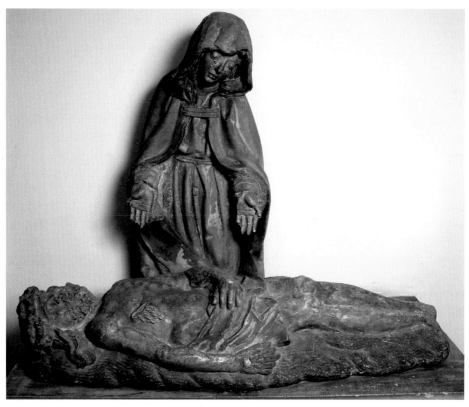

Unbekannter Meister, Beweinung Christi, 4. Viertel 15. Jahrhundert, Musée Lorrain, Nancy

ebenso mit der Beweinung Christi, die als eine davon unabhängige, ikonographisch eigenständige Episode der Passionsgeschichte zu verstehen ist. Im Gegensatz zur Pietà, bei der die Muttergottes den zumeist auf ihren Knien ruhenden Leichnam Jesu beweint, ist der Leichnam hier auf den Boden gelegt. Meuniers »Grubengas« ist jedoch keine im biblischen Sinne wörtlich zu nehmende Pietà oder Beweinungsszene, auch wenn er sich kompositorisch und motivisch daran orientiert. Die Mutter steht an der linken Seite des Verunglückten, sie beugt sich zu ihm hinab und blickt suchend in das Antlitz des Toten, die Hände sind dabei ineinander verkrampft auf das linke Knie gestützt. Sie trägt ein schlichtes Kleid und darüber so etwas wie eine Schürze, deren Stoff schwer und derb anmutet – kein bewegungsreiches Faltenspiel lenkt von der formalen Strenge der Modellierung und Komposition ab. Meunier bewahrte die doppelte Bedeutung der Gruppe, indem er die Mutter mit einem Kopftuch versah, das von den in den Minen arbeitenden Frauen getragen wurde. Ihr Gesicht ist unter diesem weit hinabgezogenen Kopftuch kaum zu sehen, so dass sich die Mimik dem Betrachter erst auf den zweiten Blick enthüllt. Meunier schönte oder idealisierte das Antlitz nicht, auf dem sich gleichsam Furcht und banges Hoffen abzeichnen. Es ist ein stummes Zwiegespräch, das sie mit ihrem Sohn hält.

Der nackte, ausgemergelte Körper des Sohnes liegt in verdrehter Haltung schutzlos auf dem harten Geröll der Erde. Das haarlose Haupt ist weit zurückgelehnt, die Augen liegen tief in den Höhlen und der Mund ist leicht geöffnet, wodurch der vorangegangene Todeskampf des Minen-

arbeiters ersichtlich wird. Seine geschlossene linke Hand ist an den Brustkorb gelegt und umfasst einen dünnen Streifen Stoff. Die Blöße des Toten wird nur durch einen schmalen Lendenschurz verdeckt. Dieses Detail verweist ikonographisch auf traditionelle Christus-Darstellungen was durch die etwas verunklärte Modellierung an manchen Stellen des Körpers unterstrichen wird, die Assoziationen an die Seitenwunde erlauben. Ihm zur linken Seite gelegt sind Grubenlampe, Spitzhacke und Helm als die Werkzeuge des Minenarbeiters, die gleichzeitig als moderne Äquivalente der Passionswerkzeuge Christi verstanden werden können. Der Typus der isolierten Liegefigur wurde im 19. Jahrhundert oft verwendet und geht zurück auf das Gemälde Hans Holbeins (1497/98–1543) »Der Leichnam Christi im Grabe« aus dem Jahr 1522.[25]

Meunier gibt dem religiösen Motiv eine zeitgenössche Bedeutung bzw. erschafft ein neues Bildprogramm, indem er die Tradition mit aktuellen Ereignissen kombiniert. Auch wenn er mit der Gruppe kein Bild christlicher Andacht darstellt, so fordert sie doch dem Betrachter genauso wie eine traditionelle Pietà Empathie ab. Empathie mit der leidenden Mutter, die den Tod ihres Sohnes beklagt. Diese anteilnehmende und mitfühlende Wirkung wird durch die Tatsache verstärkt, dass die Skulptur keinen eigenen Sockel besitzt, sondern sich unmittelbar auf der Höhe des Betrachters befindet. Der Betrachter ist also in der Lage, sich wie die Mutter über den toten Körper zu beugen. Meunier verleiht dem Werk eine allgemeingültige, das menschliche Dasein betreffende Aussage. »Das Grubengas« hatte nicht nur im Werk Meuniers selbst eine besondere Bedeutung. Dies zeigt sich daran, dass der Künstler wenig später eine kleine Fassung schuf und darüber hinaus die Mutter als selbstständige Einzelfigur der Gruppe entnahm und ihr den Titel »Der Schmerz« gab.[26] 1893 schuf Meuniers ältester Sohn Charles (1864–1894) außerdem eine Radierung, die in dem Stichwerk »Au Pays noir« erschien, das eine Folge von Graphiken nach den Werken des Vaters enthielt und von Camille Lemonnier kommentiert wurde. Drei Jahre später entstand eine Lithographie des Werkes von dem französischen Künstler Maximilien Luce (1858–1941), die in der Zeitschrift »La Sociale« publiziert wurde.[27]

Trotz der Anerkennung, die Meunier schon frühzeitig zuteil wurde, blieb seine finanzielle Situation lange Jahre sehr angespannt. Als er 1887 die Professur in Löwen annahm, fühlte er sich zwar ins Exil verbannt, konnte aber dadurch zum ersten Mal in seinem Leben für eine gewisse finanzielle Sicherheit für sich und seine große Familie sorgen. Nach seiner Rückkehr nach Brüssel 1896 begann die Zeit seiner größten, auch internationalen Erfolge. 1897 wurde er u.a. Ehrenmitglied an der Dresdner Kunstakademie und war hier im selben Jahr mit 61 Arbeiten auf der Ersten Internationalen Kunstausstellung vertreten, woran der bereits erwähnte Direktor der Dresdner Skulpturensammlung, Georg Treu, einen großen Anteil hatte.[28] Überhaupt gilt Georg Treu als der erste Förderer Meuniers in Deutschland. Den eingangs zitierten kurzen Abriss seines Lebens, den Meunier an Treu geschickt hatte, beendet er im Alter von mittlerweile 66 Jahren mit den Worten:

»Ich wurde also als Bildhauer ernst genommen, Paris, dann Dresden und jetzt Berlin gaben mir hundertfach zurück, was ich in diesem arbeitsreichen und einsamen Leben entbehrt habe. [...] Was soll ich Ihnen noch sagen? Ich wüsste nicht was, und ich glaube, es würde auch niemanden interessieren. Meine schwere Arbeit war groß, meine Belohnung überwältigend. Ich habe jetzt ein Maximum erreicht – und die Zeit wird knapp!« 1905 starb Meunier 74-jährig in Brüssel.

Astrid Nielsen

DIE BOTSCHAFT

»Das Grubengas« nannte Constantin Meunier seine 1888 geschaffene Plastik – ein etwas prosaisch klingender Titel. Denn hinter diesem eher technischen Ausdruck verbirgt sich unübersehbar eine menschliche Tragödie.

Schlägt man unter diesem Stichwort in einem Lexikon nach, wird man auf ein weiteres verwiesen: »Methan«. Dort findet sich auch die uns seit Schulzeiten bekannte chemische Formel CH_4 und der in diesem Zusammenhang sachdienliche Hinweis, dass Methan als in Steinkohleflözen eingeschlossenes Gas vorkommt und im Gemenge mit Sauerstoff oder atmosphärischer Luft, sobald die beiden Bestandteile in einem bestimmten Mengenverhältnis vorhanden sind, beim Entzünden überaus heftig explodiert. Das sind dann sogenannte »Schlagende Wetter«, die sich im Verein mit Kohlenstaub, der in solchen Bergwerken immer reichlich vorhanden ist, sogar zu noch gewaltigerer, furchtbarer Kraft verstärken und entladen können.

Bezieht man auch das Internet bei seiner Recherche ein, kann man auf eine Statistik aller bekannten Bergwerksunglücke vom Jahre 1376 bis heute stoßen. Es ist eine unendlich lange Reihe, die da zusammengestellt wurde, insgesamt über 350 Bergwerksunglücke – und noch größer, ja unzählbar, ist die Zahl der Bergleute, die im Laufe unserer Menschheits- und Fortschrittsgeschichte bei solchen Katastrophen ums Leben kamen. Manche aber gehen auch glimpflich aus. Im August des Jahres 2010 bewegte die ganze Welt das Unglück in einem chilenischen Bergwerk. Ganze 63 Tage mussten die überlebenden Bergleute ausharren, in 700 m Tiefe, bis sie endlich mittels einer engen Bohrung, die in mühevoller und zeitaufwändiger Arbeit bis zu ihnen nach unten getrieben wurde, wieder ans Tageslicht geholt werden konnten.

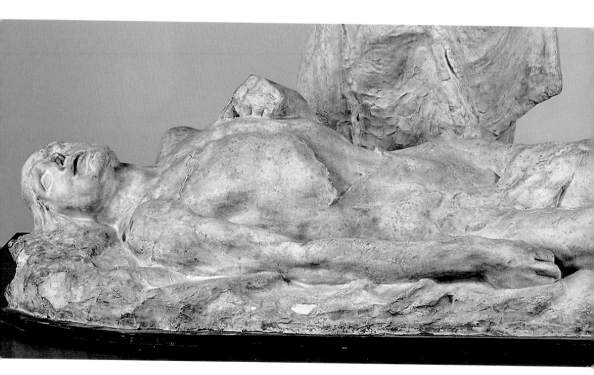

Auch für Constantin Meunier war ein Grubenunglück in einem belgischen Kohlerevier der Auslöser für die zur Betrachtung anstehende Plastik. Was sehen wir? Ein Mann, Opfer einer solchen Explosion, liegt auf der Erde und eine weibliche Gestalt, wahrscheinlich die Mutter, beugt sich über den ausgestreckten Leichnam. Das Bildwerk wirkt angesichts der Dramatik und Tragik, die wir uns hinzudenken, eher verhalten. Wie erstarrt, schweigend, unbewegten Gesichts, oder forschend, als wenn sie sich erst überzeugen müsste, ob der, der da liegt, wirklich tot ist, blickt die Frau auf ihren Sohn hinunter. Als könne sie es noch nicht glauben, als könne es nicht wahr sein. Und dennoch scheint das Schlimmste, das Unausdenkbare schon als Gewissheit übergroß hinter ihr zu stehen.

Ein Bergwerksunglück in einer belgischen Kohlengrube zum Ausgang des 19. Jahrhunderts und seine Folgen für die Betroffenen – das ist das Thema. Aber die Plastik, so drängt sich der Eindruck auf, besitzt noch eine weitere Dimension. Sollte es Zufall sein, dass Meunier hier eine Bildkomposition wählt, die an ein zentrales christliches Motiv erinnert, an die »Beweinung Christi«? In unzähligen Gemälden, Tafelbildern, Graphiken und Plastiken gestalteten Künstler gerade diese Szene aus dem Neuen Testament, deuteten aus, was uns schriftlich überkommen ist vom Ende des Gekreuzigten, des Mannes aus Nazareth, Jesus Christus.

Die kunstgeschichtliche Betrachtung hat an mehreren Beispielen dargelegt, dass es für Meunier keine so klar gezogene Linie zwischen profaner und religiöser Kunst gab. Manche seiner Werke sind so gehalten, dass in ganz alltäglichem Gewand tief religiöse Themen angeschlagen werden. Darum ist es wohl keine unzulässige Vereinnahmung, wenn wir beim »Grubengas« den möglichen religiösen Hintergrund mit bedenken, die Nähe zu anderen christlichen Werken, die das Motiv der »Beweinung Christi« zum Ausdruck bringen.

Freilich, die bekannten Darstellungen dieses Themas sind nicht ohne Weiteres mit dem Werk von Meunier vergleichbar. Denken wir an die »Beweinung Christi« von Sandro Botticelli aus dem Jahre 1495. Der Unterschied erschließt sich sofort: Dort bei dem italienischen Meister eine vielfigurige, bewegte Szene, eine lebendige Darstellung des Leides, hier höchste Konzentration, schon in der Begrenzung auf nur zwei Figuren, größte Zurückhaltung und Verhaltenheit, was den Ausdruck des Schmerzes betrifft.

Schon eher vergleichbar ist das Werk Meuniers mit der »Beweinung Christi« von Andrea Mantegna aus dem Jahr 1480. Abgesehen von der kühnen Originalität der extremen Verkürzung durch den tiefen Blickpunkt ist die Reduktion auf nur zwei Trauernde und durch den stillen, gebändigten Ausdruck des Schmerzes auch für den belgischen Künstler kennzeichnend.

Die »Beweinung Christi«, die Peter Paul Rubens 1612 geschaffen hat, kennt ebenfalls nur zwei Trauernde, zwei Frauen, aber sonst ist sie wie die Momentaufnahme einer von Leidenschaft erfüllten Szene, die der zugrundeliegenden Tragik einen dramatisch bewegten Ausdruck verleiht.

Wenn wir also davon ausgehen können, dass die Plastik Meuniers auch einen religiösen Hintergrund hat, und in diesem Vortrag eine theologische Deutung versucht werden soll, so liegt es nahe, nach dem Text zu suchen, dem sich das Thema verdankt. Es mag überraschen, dass im Neuen Testament, in der Passionsgeschichte der Evangelisten, eine derartige Szene der »Beweinung Christi« gar nicht überliefert ist.

Jesus wird gekreuzigt, er stirbt, wird vom Kreuz genommen und von einem Joseph aus Arimathia bestattet. Nirgendwo wird erzählt, dass Frauen und Jünger dabei gewesen seien, dass sie sich des Leichnams annahmen, um ihn würdig zu Grabe zu tragen. Und nicht weniger gra-

vierend: Von den Frauen, die sich bei der Kreuzigung Jesu in der Nähe der Hinrichtungsstätte aufhielten, werden keineswegs immer ein und dieselben erwähnt. Von den Synoptikern, also von Matthäus, Markus und Lukas, wird einheitlich lediglich Maria Magdalena, die Maria aus Magdala, genannt, die anderen ihr beigesellten Frauen tragen je unterschiedliche Namen. Und von Maria, der Mutter Jesu, ist nur beim Evangelisten Johannes die Rede. Eine Szene der Beweinung gibt es aber auch bei ihm nicht.

Überhaupt wird der Jungfrau Maria, der Mutter Jesu, nur in den Kindheitserzählungen ein gewisser Raum zugewiesen, aber nur zwei von vier Evangelisten, nämlich Matthäus und Lukas, kennen solche überhaupt. Und die wiederum erzählen jeweils Unterschiedliches, auch Widersprüchliches. Abgesehen von diesen Geschichten hat also die Mutter Jesu, Maria, und all das, was besonders in katholischer Tradition von ihr erzählt wird, keinen neutestamentlichen Hintergrund.

Die unzähligen bildlichen Darstellungen der Jungfrau Maria, die Madonnenbilder, als Schutzmantelmadonna oder Himmelskönigin, ihr Tod im Kreise der Apostel, ihre Krönung in den himmlischen Sphären, die Betrachtung ihrer Schmerzen angesichts des Sterbens ihres Sohnes z. B. im »Stabat mater«, all das findet sich in Legendensammlungen, in apokrypher Literatur, in frommen Betrachtungen und Gebeten, in Liedern, Andachtstexten und Traktaten, nicht aber im Neuen Testament, der eigentlichen Quelle, was die Grundlagen des christlichen Glaubens betrifft.

Soweit der trockene theologisch-exegetische Befund. Müssten wir nun nicht fragen, welche Bedeutung dieses »Fehlanzeige« hat? Ist das Thema »Beweinung Christi« – auch angesichts der Plastik von Meunier – damit nun erledigt? Dann wäre es ja so: Nur *die* Kunstwerke sind theologisch oder religiös akzeptabel und dürfen unser Interesse beanspruchen, die auch eine biblische Grundlage haben, die sozusagen textkritisch gesichert sind. Sollte das stimmen? – Nein, natürlich nicht!

Nehmen wir ein Beispiel, das Gemälde »Die Hochzeit von Kana« von Paolo Veronese, wie es in der Dresdner »Gemäldegalerie Alte Meister« zu sehen ist. Vom selben Künstler hängt interessanterweise ein ungleich größeres Gemälde mit dem gleichen Thema im Pariser Louvre. Sie bieten dem Betrachter zwei sehr unterschiedliche Bildgestaltungen dieser neutestamentlichen Begebenheit von ein und demselben Künstler. Nun würde niemand auf den Gedanken kommen zu fragen: Welches Bild ist jetzt das richtige, welches bildet das Geschehen, wie es der Evangelist Johannes erzählt, »korrekt« ab? Und welches andere müsste folgerichtig verworfen werden, weil es das Geschehen nicht »richtig« wiedergibt. Eine solche Unterscheidung wäre absurd. Immer gestaltet doch ein Künstler sein Werk so, wie er und nur er es vor seinem geistigen Auge erschaut und wie er in der Lage ist, es handwerklich und künstlerisch umzusetzen. So gesehen kann jedes Kunstwerk aufschlussreich und bedeutend sein, sei es nun ein Gemälde zur vom Neuen Testament vorgegebenen »Hochzeit zu Kana«, sei es eine Plastik zur nicht in den Evangelien begegnenden »Beweinung Christi« oder zu anderen denkbaren Themen, wenn es dem Betrachter etwas Bewegend-Menschliches oder auch religiös Denk-Würdiges zu geben vermag, ohne dass damit im Entferntesten ein Anspruch verbunden wäre, die einzige und adäquate Umsetzung des Textes zu sein, weil kirchlich »korrekt«, theologisch erschöpfend und damit ein für allemal verbindlich.

Kehren wir jetzt wieder zum Werk von Constantin Meunier zurück, zum »Grubengas«, nun transparent geworden für eine »Beweinung Christi«. Wir sehen einen Mann am Boden ausge-

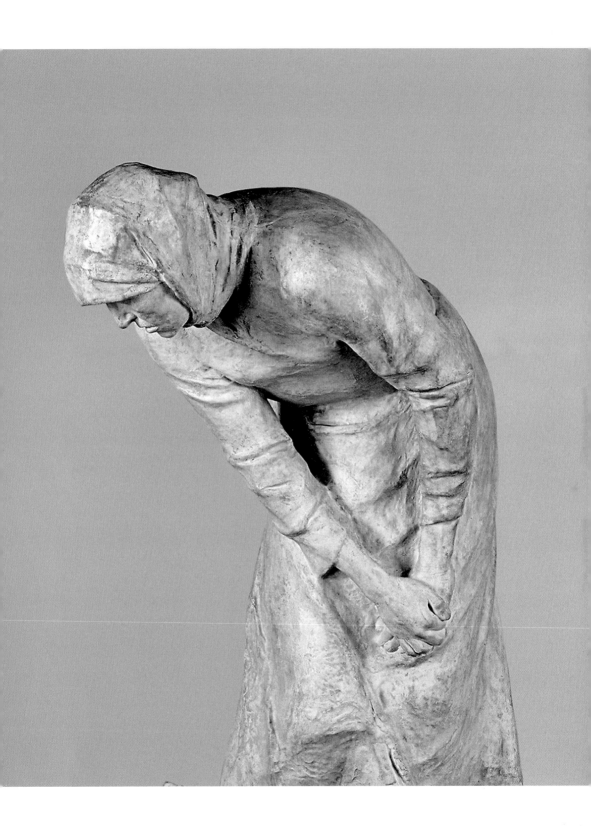

streckt, einen Getöteten, wie im Krampf, im Todeskampf, die Hände fest geballt, den Mund geöffnet wie zum Ausdruck der Klage. Nicht ehrwürdig aufgebahrt liegt er da, nachdem er, wie es sich gehört, gewaschen und bekleidet wurde, sondern offenbar gerade aus der Tiefe geborgen und niedergelegt.

Und eine Frau, die ihm ins Antlitz sieht, gebückt wie von der furchtbaren Last des Leides, die Hände ringend, still und nicht begreifend. Sie, die Gebeugte, steht auch im Mittelpunkt der Aufmerksamkeit. Zweifellos eine arme Frau, an der Arme-Leute-Kleidung sieht man es, an dem vom Lebenskampf gezeichneten Gesicht, an den abgearbeiteten, grob-knochigen Händen. Ihr der Sohn gestorben, die Hilfe, die Stütze, der Ernährer. Aber sie kennt kein Pathos, keine Leidenschaft, ist zu theatralischen Gesten nicht in der Lage. Sie kommen ihr nicht zu, der kleinen Frau. Eine Szene, wie sie sich tausend- und abertausendfach ereignete.

Eine Familie, von einem harten, bitteren Schicksal schwer getroffen. Aber ist das wirklich so? Handelt es sich wirklich um eine Naturkatastrophe, für die niemand etwas kann, die eben passiert? Weil natürliche, physikalische oder chemische Umstände zu dieser für den Mann tödlichen Explosion geführt haben, ungewollt und unbeeinflussbar von Menschen? Also tatsächlich: Schicksal?

Ja, wenn man nicht wüsste, dass die Bergwerksbetreiber und Fabrikherren es allzu oft nicht sehr genau nahmen mit den Sicherheitsvorkehrungen, dass sie das Leben der Bergleute allzu oft und leichtfertig aufs Spiel setzten, um teure Absicherungen zu sparen, um die Ausgaben für sie möglichst gering zu halten und die Produktivität und den Gewinn möglichst hoch.

Vielleicht scheint die Frau deshalb so verhalten, so gefasst. Weil sie weiß, dass sie nicht aufbegehren kann gegen die Herren, sie kein Recht bekommen würde, wenn sie sie anklagte. Sie schickt sich in das Los der kleinen Leute. Vielleicht ist sie auch schon zu abgestumpft vom täglichen Kampf um das karge Leben, kraftlos und erdrückt von der Last ihrer Tage.

Und jetzt ist er tot, der Sohn, möglicherweise der Einzige, der die Familie über Wasser gehalten hat. Ein Kind zu Grabe tragen, das ist ein Schicksalsschlag, der einem Menschen jede Kraft nehmen kann, sogar die Kraft zum Aufschrei, zum Aufbegehren, zum Protest, und sei es nur in einer Geste, einer geballten Faust, einem gereckten Arm.

Sind wir mit solcher um Einfühlung bemühten Beschreibung nicht sehr nahe am biblischen Thema, der Beweinung Christi, bei der Mutter Maria? Jesus, das Kind kleiner Leute, als Sohn und Mann der Heimatlose, der Wanderprediger mit unerhörter Botschaft, gerät ins Räderwerk der Mächtigen. Mit ihm wird kurzer Prozess gemacht: Ehe sich die Passah-Festgemeinde versieht, hängt er am Kreuz, stirbt qualvoll unter den Augen römischer Soldaten. Den Freunden, Getreuen, der Familie bleibt nichts anders, als den Toten vom Kreuz zu nehmen, ihn zu betrauern und zu beweinen. An Aufbegehren war nicht zu denken, kein Anwalt hätte den Prozess noch einmal aufrollen, die wirklich Schuldigen vor die Schranken des Gerichts fordern können. Ohnmacht, Trauer, Hilf- und Hoffnungslosigkeit.

Da ist sie, die Frau, die Mutter Maria, wie wir sie im Werk von Meunier wiedererkennen, wie er sie gesehen und geformt hat. Und sie steht damit neben und hinter allen Müttern, die Gleiches zu erdulden hatten. Sie ist eine von ihnen.

Zugegeben, sie ist keine Pelagea Wlassowa, aus der »Mutter« von Maxim Gorki, von Bertolt Brecht dann zum gleichnamigen Theaterstück verarbeitet. Deren Sohn wird wegen Aufruhr und revolutionärer Umtriebe von der »Klassenjustiz« hingerichtet, die Mutter aber, hellsichtig ge-

worden, setzt sein abgebrochenes Lebenswerk fort und wird gepriesen mit den Worten: »Das ist unsere Genossin Wlassowa, gute Kämpferin, fleißig, listig, zuverlässig – zuverlässig im Kampf, listig gegen unsern Feind und fleißig in der Agitation.« Und alle »Wlassowas aller Länder, gute Maulwürfe, unbekannte Soldaten der Revolution, unentbehrlich.« Nein, davon hat sie wahrlich nichts, die Mutter Maria, auch die Frau bei Meunier nicht.

Ein ähnliches Kunstwerk steht mir vor Augen, auch eins, das, wenigstens im Titel, ganz profan daherkommt, und doch unübersehbar an religiöse Vorbilder angelehnt ist.

Es ist das »Chilenische Requiem« von Werner Tübke, das er 1974 schuf, zur Erinnerung an all die Hoffnungen, die sich mit der sozialistischen Präsidentschaft von Salvador Allende in Chile verbanden und die im Aufstand rechtsgerichteter Kräfte unter der Führung General Pinochets blutig zu Grabe getragen wurden. Ein Toter, lang ausgestreckt, nackt wie der Gekreuzigte auf vielen Passionsdarstellungen, auf harten Fels gelegt. Und eine alte Frau hat hilflos seine kraftlose Hand in der ihren und schließt unendlich wehmütig die Augen des Gestorbenen. Eine kalt versteinerte, starre Gebirgswelt umsteht die einsame Gruppe und korrespondiert mit den gescheiterten Hoffnungen, mit dem im Blut erstickten Glauben an eine bessere Zukunft.

Und noch ein anderes Kunstwerk fällt mir ein: Die wunderbare und zu Herzen gehende Plastik von Käthe Kollwitz aus dem Jahre 1939, wie sie in der Gedenkstätte für die Opfer von Krieg und Gewaltherrschaft in der Neuen Wache in Berlin zu betrachten ist. Eine Mutter, die ihren toten Sohn bergend in den Schoß zurücknimmt. Er ist »gefallen«, wie die euphemistische Sprachregelung lautet. Richtiger wäre: Er wurde ermordet, von Seinesgleichen auf der anderen Seite der Schützengräben, wie sie auch er an die Front gekarrt und ins Gefecht getrieben. Weil Krieg, auch heute noch, einigen wenigen gut in den Kram passt, das Geschäft belebt, und bei anderen, den vielen, unendliches Leid hervorruft.

Das ist unsere von Menschen geschaffene Wirklichkeit, zu allen Zeiten gewesen und ungebrochen weiter erlebt und erlitten. Überall in der Welt. Wir sind weit entfernt von der vielleicht etwas hochtönenden, aber doch auch ehrwürdig guten Hoffnung, dass eine Zeit kommen möge, in der nie mehr »eine Mutter ihren Sohn beweint«, wie es in der von Johannes R. Becher gedichteten DDR-Nationalhymne hieß. Variationen eines Themas: Mütter beklagen, beweinen den Tod ihrer Söhne.

Auch wenn es die Szene im Neuen Testament nicht gibt und Meunier seine Plastik »Das Grubengas« nannte, kann auch sie uns und mit ganzem Recht als ein bewegendes und zu Herzen gehendes Bild der »Beweinung Christi« gelten: die *stella maris*, die Mutter Gottes, die Heilige Jungfrau Maria an der Seite all der namenlosen Frauen und Mütter, die ein ähnliches Schicksal zu tragen hatten und zu tragen haben.

Ist das nicht ein Gedanke, der theologisch keineswegs unbegründet erscheint, der aber, mehr noch: hilfreich und tröstlich sein kann?

Johannes Woldt

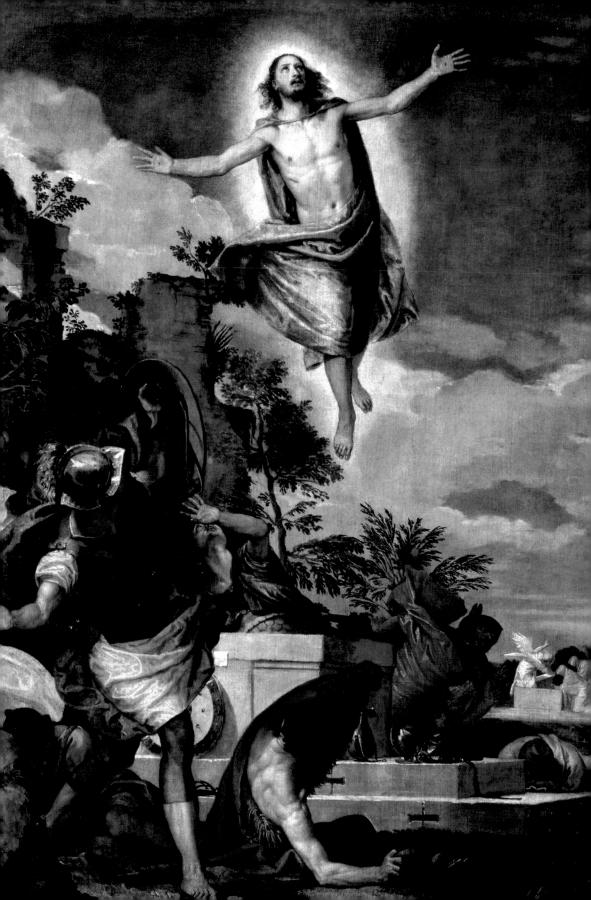

»Auferstehung Christi«

von Paolo Veronese (um 1570/75)

DAS BILD

Das Gemälde »Die Auferstehung Christi« ruft unmittelbar einen festlichen Eindruck hervor. Der Grund dafür ist die Farbwirkung der Kleidung bei diesem Werk von Paolo Veronese. Dabei stellt sich die Frage, ob dieser festliche Eindruck der prächtigen Malerei der christlichen Botschaft des Bildinhaltes angemessen ist.

Paolo Caliari, geboren 1528 in Verona und daher Veronese genannt, gehört unter den berühmtesten Malern der Kunstgeschichte nicht zu denjenigen aus Hochrenaissance und Barock, deren Werke im 19. Jahrhundert als Vorbilder für die religiöse Malerei herangezogen wurden oder gar wie z. B. der »Christuskopf mit der Dornenkrone« von Guido Reni oder »Christus, Brot und Wein segnend« von Carlo Dolci aus der Dresdner Gemäldegalerie unüberschaubar oft kopiert wurden. Und auch in Bibelausgaben oder Andachtsbüchern, die mit Bildern aus der Kunstgeschichte ausgestattet sind, wird man nur selten auf die Abbildung eines Werkes von Veronese treffen. Seine Gemälde haben sich der Nachwelt als figurenreiche Kompositionen dekorativer Festlichkeit innerhalb illusionistisch aufgefasster fantasiereicher Architekturkulissen eingeprägt, in denen die heitere Repräsentation der venezianischen Gesellschaft geschildert wird. Diese Sicht scheint sich zu bestätigen, wenn man auf die Titel der heutzutage bekanntesten religiösen Werke Veroneses schaut: »Gastmahl im Hause Simons des Pharisäers«, »Gastmahl im Hause des Levi«, »Die Hochzeit zu Kana« und »Bankett des Papstes Gregor des Großen«. Es handelt sich also durchweg um Geschichten, die sich als prachtvolle Festlichkeit im Gewand der eigenen Zeit inszenieren lassen, was aber auch positiv als Aktualisierung verstanden werden kann. Die vorgebliche Verweltlichung biblischen Geschehens bei dem im Alter von 60 Jahren 1588 verstorbenen Künstler liegt noch vor der Entfaltung der barocken Malerei, die dann mit dem angemessenen Pathos eine theatralisch-dramatische Spannung der Überwältigung erzeugt.

Auch im Schaffen von Paolo Veronese nehmen die Altarbilder mit den Heiligen und deren Martyrien sowie andere Gemälde für Kirchräume mit Themen aus dem Altem und Neuem Testament genau wie bei seinen Zeitgenossen Tizian und Tintoretto breitesten Raum ein. Das Gemälde »Die Auferstehung Christi« mit seinen Maßen von 1,36 × 1,04 m wird wohl aus einem anderen Zusammenhang als einem Altaraufbau stammen. Eine Besonderheit der venezianischen Kirchen ist es, dass neben den Feldern der Flachdecken die Wände großformatig mit rahmenlos aneinandergefügten Leinwandgemälden bedeckt sind, und zwar im Hauptraum wie auch gesondert in Seitenkapellen und Sakristeien. Für den seit 1553 in Venedig lebenden Veronese war die komplette malerische Ausstattung der Kirche San Sebastian 1555–1556 und 1558–1560 der erste Großauftrag in der Stadtrepublik.

Auf der Vordergrundlinie des Gemäldes sind der in blau gekleidete, abwehrend zurückweichende Soldat und ein anderer, am Boden liegender Grabwächter in extremen Körperwendungen gezeigt, die die Dramatik des Geschehens zum Ausdruck bringen. Dazu kommen die heftigen Bewegungen der anderen Soldaten und Grabwächter. Obwohl die Figur des auffahrenden Christus in seiner Neigung der einzigen weiteren Großfigur des Gemäldes, dem blau gekleideten Soldaten unten in der linken Bildecke, diagonal verschoben entspricht, fehlt in diesem Gemälde eine konsequente diagonale Bildkomposition, welche die Spannung im Bildaufbau herstellen könnte, denn Christus befindet sich in der Mittelachse des Bildes erhoben und innerhalb der ihn umgebenden Mandorla, dem Ganzkörpernimbus, erhaben verharrend. Trotz des Bewegungsmotivs des um den Körper nach vorne gezogenen roten Mantel entbehrt der Vorgang der Auferstehung eines dynamischen Effekts. Christus breitet die Arme aus und zeigt so die Nägelmale an den Händen, sein Blick nach oben mit nach hinten überrollenden Pupillen gehört bereits ganz dem Himmel. Der Osterheiland hat die Welt überwunden und umschließt segnend den Erdkreis, sozusagen schon wieder zur Rechten des Vaters thronend. Veronese schildert nicht in rauschhafter Darstellungsweise einen einmaligen Handlungsablauf, sondern hält die Essenz fest. Es geht weniger darum, sinnlich ergreifen zu wollen, als um die Schönheit der Repräsentanz einer Glaubenswahrheit.

Wie bereits angesprochen ist bei Veroneses Bildaufbau die Betonung der Vordergrundlinie wichtig, auf der Personen agieren, bei denen es sich aber um Nebendarsteller handelt. Durch die Nähe zum Betrachter entfaltet sich vor seinen Augen ein Panorama, das ohne theatralischen Tiefenzug nicht ins Bildgeschehen quasi fraglos hineinnimmt, sondern Interesse am Dargestellten wirkt. Die Gesten des Erschreckens der Grabwächter besitzen zwar an sich einen dramatischen Effekt, sind aber nicht übertrieben wiedergegeben, sondern wirken im Bildganzen jeweils wie angehalten. So gibt es keine drängende Bewegtheit, welche die Bildkonzeption durchdringen würde. Vielmehr sind es die aufleuchtenden Farben, welche den Gesamteindruck des Bildes bestimmen. Für dieses Aufleuchten werden die Abstufungen von Licht und Schatten auf den Bildinhalt bezogen eingesetzt. Der Soldat in Blau ist vorne ganz verschattet, während das Licht unten aus der Ecke aufsteigt, den Rücken des im Vordergrund liegenden Grabwächters bestrahlt, während Christus ganz in Licht getaucht ist und eigenes Licht verstrahlt, das die Grabwächter blendet. Bei Christus unterstreicht die Abschattung seiner linken Körperseite nur die Lichtgestalt. Der Farbreichtum entfaltet sich auf lichtdurchflutetem Grund, der das ganze Bild beherrscht. Dabei zehrt das Licht die Farben schillernd auf, die eher metallisch gebrochen wirken und nicht gesättigt sind. Gerade darauf aber beruht das festliche Leuchten der Malerei von Paolo

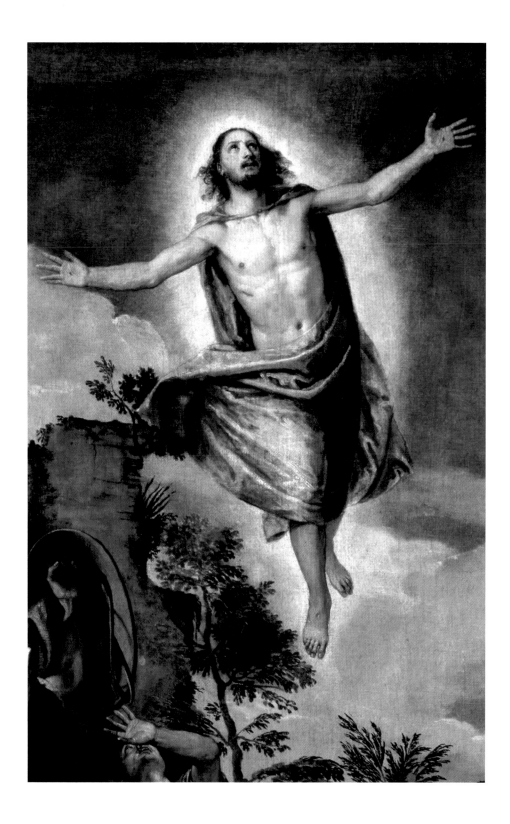

Veronese. Zum venezianischen Kolorismus gehört die schimmernde Kontur von Gegenständen und Figuren. Es ist eine auf der Farbe beruhende Malerei, die keiner vom Hintergrund absetzenden konturierten Zeichnung bedarf, um Körperhaftigkeit zu erzielen. Bei dieser atmosphärischen Ausgestaltung mit Licht gehört der Farbreichtum zur harmonischen Bildwirkung, ohne herauszustechen.

Mit dieser ruhigen Entfaltung von Schönheit befinden wir uns im Ausklang der Renaissance. Und doch gibt es in diesem religiösen Bild noch einen mittelalterlichen Zug, denn es zeigt eine Simultandarstellung. Ganz rechts, klein im Hintergrund, verkündet ein Engel am Ostermorgen den Frauen am leeren Grab die Auferstehungsbotschaft. Bei aller prächtigen Erscheinung der Malerei von Paolo Veronese geht es nicht um eine theatralische Überwältigung über das Sein hinaus, sondern um Verstehen durch Betrachtung über die Vorbühne in die Darstellung des Bildes. – Übrigens war der Blick auf die Kunst von Veronese zu früheren Zeiten anders als am Anfang beschrieben. Im 17. und 18. Jahrhundert dienten Kupferstich-Reproduktionen der im Querformat gemalten biblischen Geschichten des Künstlers vielfach als Vorlagen für die evangelisch-lutherischen Emporenbilder.

Frank Schmidt

DIE BOTSCHAFT

Wer zur Zeit des orthodoxen Osterfestes Russland besucht, kann dort miterleben, dass sich die Menschen anders grüßen als sonst: »Christus ist auferstanden«, so sagen sie, und muten allen, die ihnen in diesen Tagen begegnen, damit schier Unglaubliches zu. Sie behaupten das ganz und gar Unwahrscheinliche. Immer dann, wenn sie einem Menschen begegnen, sprechen sie es aus, halten es ihm hin.

Sicherlich wird es vorkommen, dass der Satz im Einzelfall nicht die Antwort findet, auf die er zielt, um schließlich eingelöst zu werden. Denn der gemeinhin übliche Gruß an den Begegnenden als Wunsch nach einem »guten Tag«, wird in der Regel gleichlautend beantwortet. Aber der Ostergruß greift nach Vervollständigung. Er stellt im Grunde ein Wagnis dar. Seine Behauptung setzt sich der Antwort aus. Erst in der Verknüpfung mit der bejahenden Erfahrung eines Menschen bekommt er seine Gültigkeit. Er bewahrheitet sich in einer Antwort: »Er ist wahrhaftig auferstanden«. Bleibt diese aus, fällt die Behauptung ins Leere. Dann erfüllt sie sich nicht.

Wo also der Satz »Christus ist auferstanden« keine Bestätigung findet, dort hat Auferstehung im Grunde nicht stattgefunden. – Also auch nicht auf dem Gemälde von Paolo Veronese.

Er malt seine Version von Auferstehung auf der Grundlage des Matthäusevangeliums:

Nach dem Sabbat kamen in der Dämmerung des ersten Tages der Woche Maria aus Magdala und die andere Marie, um nach dem Grab zu sehen.
Plötzlich entstand ein gewaltiges Erdbeben; denn ein Engel des Herrn kam vom Himmel herab, trat an das Grab, wälzte den Stein weg und setzte sich darauf.
Seine Gestalt leuchtet wie ein Blitz und sein Gewand war weiß wie Schnee.

Die Wächter begannen vor Angst zu zittern und fielen wie tot zu Boden.
Der Engel aber sagte zu den Frauen: Fürchtet euch nicht! Ich weiß, ihr sucht Jesus den Gekreuzigten. Er ist nicht hier; denn er ist auferstanden, wie er gesagt hat. Kommt her und seht euch die Stelle an, wo er lag.

Matthäus 28,1–6 (Einheitsübersetzung)

Aber der Maler bildet etwas ab, was Matthäus so nicht erzählt. Er zeigt den *Vorgang* der Auferstehung. Mehr Auferstehung, könnte man sagen, geht gar nicht.

Mit aller Kühnheit setzt sich Paolo Veronese über die biblische Textvorlage hinweg. »Doch«, so scheint er zu sagen, »da ist jemand dabei gewesen, jemand hat den Toten auferstehen sehen. Aber seht nur genau hin – bewirkt hat das nichts! Denn die Auferstehung ist kein Glaubensbeweis, wie augenscheinlich sie sich auch gerade ereignen mag.«

Damit wirft der Maler eine überaus interessante, eine moderne oder eben auch schon uralte These auf. Dass nämlich selbst das unmittelbare Beiwohnen an einem unfasslichen Vorgang, wie dem der Auferstehung, nicht zwangsläufig dazu führt, dass Glauben daraus hervorgeht. Denn in ihrer völligen Unübersehbarkeit geschieht die Auferstehung auf dem Gemälde gerade an den Menschen vorbei, die sie ganz unmittelbar miterleben. Veronese macht die Soldaten zu *Augenzeugen* der Auferstehung. Während sie das fest gefügte Grab bewachen, erhebt sich der Totgeglaubte vor ihren Augen als Lebendiger aus dem Reich des Todes. Sichtbar für alle tritt er seine Himmelfahrt an.

Im Gegensatz zum Matthäustext sieht man auf Veroneses Bild nur wenige Soldaten »wie tot« daliegen. Vielmehr proben die meisten von ihnen den Widerstand. Ein Ereignis von solcher Art passt offenbar nicht in ihr Weltverständnis. Es stört die Ordnung massiv. Nichts scheint im Augenblick wichtiger, als diese wieder herzustellen. Was hier passiert, ist eine welterschütternde Irritation, gegen die mit aller Macht anzugehen ist. Wohl hatten die Soldaten damit gerechnet, dass jemand den Leichnam *stehlen* könnte, dass er sich jedoch *lebend* aus den massiven Steinen erheben würde, das war nicht vorgesehen.

In Veroneses mächtigem Vordergrund *geschieht* Auferstehung nicht. Denn hier kann sie nichts bewirken. Hier verfestigt sie nur das Gewesene: Sie ruft die Wächter der alten Ordnung auf den Plan.

Indem der Künstler die Auferstehung so ins Bild setzt, nimmt er nur ihre *Behauptung* auf. Die Behauptung, dass dieser Jesus auferstanden sei. Groß und unübersehbar rückt er sie in den Blick des Betrachters. – Aber er zeigt auch, wie untauglich und leer sie bleibt, wenn sie keine Bestätigung findet. Wenn sie niemanden in einer Weise erschüttert, dass er Unmögliches für möglich hält, dass er ihre lebensverändernde Dimension erahnt.

Dort, wo Veronese den Auferstehungsvorgang *sichtbar* macht, dort finden selbst wir, die Betrachter – die wir ja von der Furcht der Soldaten verschont bleiben – nicht viel mehr als den gen Himmel auffahrenden Jesus.

Den sehen die beiden Frauen nicht: Maria von Magdala und Maria, die Mutter des Jakobus. Sie sind gekommen, um nach dem Grab zu sehen. Aber ihnen bleibt es versagt, ihren Meister selbst auferstehen zu sehn.

Ganz am Rande des Geschehens hat Veronese die Frauen angesiedelt. Fast nicht zu erkennen. Sie hocken vor dem geöffneten Grab. Ein Engel ist unter ihnen. Der leuchtet.

Paolo Veronese hat diese Szene, im Verhältnis zur biblischen Textvorlage, nicht nur wiederum verändert, sondern auch stark verdichtet: Der Engel als Teil einer filigran vernetzten, weiblich anmutenden Dreiergruppe hält den Grabdeckel auf. Er spricht offenbar jene Behauptung aus. Seine Hand weist vom Totenreich weg. Sie zeigt nach oben. Zum Himmel. Aber der gesichtslose Blick der beiden Frauen scheint noch in der Tiefe zu suchen. Er ist dorthin gerichtet, wo sie den Toten vermuten. Alles, was sich innerhalb dieser Dreiergruppe ereignen wird, geschieht zwischen den entgegengesetzten Blickrichtungen. Matthäus erzählt an dieser Stelle weiter. Veronese nicht.

Es ist der Betrachter, der sich weitertastend fragen wird, ob die Frauen ihre Häupter erheben und aufsehen, dorthin, von wo ihnen Erlösung naht. Und der vielleicht wissen will, als welche Menschen sie schließlich vom Grab zurück in ihr Leben gehen.

Diese drei Figuren am rechten Rand des großflächigen Gemäldes hat Paolo Veronese ganz *aus* dem Blickfeld der Ereignisse gerückt. Und doch ganz *in* ihrem Bann gesetzt.

Welches tiefe, verschwiegene Geheimnis – so lese ich in seinem Gemälde – ereignet sich an der Peripherie vollmächtiger Vordergründe?

Veronese beweist die Auferstehung nicht. Er behauptet sie. Die Antwort überlässt er dem Betrachter.

Angelika Leonhardi

ANMERKUNGEN

»Moses am Berg Sinai«
von Daniele da Volterra (um 1545/55)
Caroline von Keudell / Wolfgang Haugk

Das Bild

1 Vgl. Thieme, Ulrich / Becker, Felix (Hrsg.): Allgemeines Lexikon der bildenden Künstler von der Antike bis zur Gegenwart, Bd. 28, Leipzig 1934, S. 257.
2 Vasari, Giorgio: Leben der ausgezeichnetsten Maler, Bildhauer und Baumeister, Bd. 5, Nachdruck Darmstadt 1983, S. 185.
3 Vgl. Barolsky, Paul: Daniele da Volterra. A catalogue raisonné, New York / London 1979, S. 27.
4 Ebd., S. 12 f.
5 Ebd., S. 67 f.

Die Botschaft

1 Dietrich Bonhoeffer, Predigt am 28.5.1933, in: D. Bonhoeffer Werke, Bd. 12, Gütersloh 1997, S. 464.
2 Ders., Brief vom 23.1.1944, in: Widerstand und Ergebung, D. Bonhoeffer Werke, Bd. 8, Gütersloh 1997, S. 293.

Der Bilderzyklus zum 2. Buch Mose
an einer Rapier- und Dolch-Garnitur des Kurfürsten August von Sachsen (1526–1586)
Jutta Charlotte von Bloh / Matthias Heimer

Das Bild

1 Verlust seit 1945, zitiert bei Haenel, Erich: Kostbare Waffen und Rüstungen aus der Dresdener Rüstkammer, Leipzig 1923, S. 90, Tafel 45 a–f.
2 Vgl. von Bloh, Jutta Charlotte / Fritz, Yvonne / Syndram, Dirk: DAS WORT im Bild. Biblische Darstellungen an Prunkwaffen und Kunstgegenständen der Kurfürsten von Sachsen zur Reformationszeit, Ausstellungskatalog, Schloss Hartenfels, Torgau, Staatliche Kunstsammlungen Dresden, Dresden 2014, S. 85, Kat.-Nr. IV/1, Rapier mit Darstellung des Sündenfalls und des Lebens Christi, Meister Paul, Torgau, Staatliche Kunstsammlungen Dresden, Rüstkammer, Inv.-Nr. VI 390.
3 Vgl. Martin Luther, Das Alte Testament deutsch, 1523.
4 Zitiert nach WA 36, 41, 30–20, vgl. hierzu Fritz, Yvonne, Gesetz und Evangelium – Biblische Geschichten als Bildformel zur didaktischen Vermittlung der Rechtfertigungslehre Luthers und des rechten Glaubens, in: von Bloh / Fritz / Syndram 2014 (Anm. 2), S. 19–21.
5 Vgl. Luther, Martin, Wider die himelischen Propheten vo[n] den Bildern und Sacramenten, Augsburg

1525, Bl. 8 u. 12; Jutta Charlotte von Bloh, DAS WORT im Bild – Prunkwaffen und Kunstgegenstände der Kurfürsten von Sachsen als Bildmedien reformatorischer Bibelrezeption und landesherrlicher Positionsbestimmung. Anmerkungen zur vorgestellten Werkauswahl, in: von Bloh / Fritz / Syndram 2014 (Anm. 2), S. 13–17.
6 Vgl. von Bloh / Fritz / Syndram 2014 (Anm. 2), S. 85, Kat.-Nr. IV/1, Abb. 84 u. 85, S. 89, Rapier, Meister Paul, Torgau 1560, SKD, Rüstkammer, Inv.-Nr. VI 390.
7 Vgl. von Bloh / Fritz / Syndram 2014 (Anm. 2), S. 85, Kat.-Nr. IV/1, S. 89, Abb. 84 u. 85, Rapier, RK, Inv.-Nr. VI 390, Anbetung der Hl. Drei Könige; S. 57–58, Kat.-Nr. III/3, S. 67–68 Abb. 57–59; Rapier u. Dolch, RK, Inv.-Nr. VI 392 / p. 207 / X 659, Opferung des Isaak, Jakobs Traum.
8 Zitiert bei Haenel 1923 (Anm.1), S. 90, Tafel 45 e und f. – 1606 ist die Garnitur nicht mehr einzeln aufgeführt, vgl. Rüstkammer, Gesamtinventar 1606 (Inv. 72), S. 714–716, darunter vier schwarzeiserne Schwerter und Dolche „alles mit schönen außgehawenen biblischen figuren".
9 Die erste umfassende Studie liegt von Elfriede Lieber vor: Lieber, Elfriede: Frühe Eisenschnittdegen aus dem Historischen Museum Dresden, in: Jahrbuch der Staatlichen Kunstsammlungen Dresden, 1978/1979, S. 131–140. Vgl. auch von Bloh, Jutta Charlotte / Matthias Heimer, Matthias: Der Tanz um das Goldene Kalb: Rapier und Dolch des Kurfürsten August von Sachsen, in: Erhalt uns Herr pei deinem Wort – Glaubensbekenntnisse auf kurfürstlichen Prunkwaffen und Kunstgegenständen der Reformationszeit, Ausstellungskatalog, Residenzschloss, Staatliche Kunstsammlungen Dresden, 2011, S. 82–89.
10 Vgl. von Bloh / Fritz / Syndram 2014 (Anm. 2), Kat.-Nr. VI/1, S. 113, S. 114, Abb. 124–126, Rapier, Meister Franz, Torgau, um 1550–1560, vor 1567, SKD, RK Inv.-Nr. IV 195; S. 115, Abb. 127–128, Kupferstichfolge, Der Verlorene Sohn, Hans Sebald Beham, um 1540.
11 Vgl. von Bloh / Fritz / Syndram 2014 (Anm. 2), S. 62, Kat.-Nr. III/13, S. 81, Abb. 82: Die Eroberung von Makkeda, Sandstein, Hans II Walter, Dresden, um 1552–1553, Stadtmuseum Dresden, Inv.-Nr. 1973/84; S. 82, Abb. 80: Durchzug durch den Jordan, Abb. 81: Die Eroberung von Jericho.
12 Vgl. hierzu auch Lieber 1978/79 (Anm. 9), S. 138.

Die Botschaft

1 Luther, Martin: D. Martin Luthers Werke. 120 Bände Weimar, 1883–2009. Bd. 19: Schriften 1526. S. 629 f. (WA 19, S. 629 f.)

»Landschaft mit dem heiligen Benedikt«

von Joseph Anton Koch (1815)
Anette Mittring / Christof Heinze

Das Bild

1 Vgl. Lutterotti, O. R. von: Joseph Anton Koch mit Werkverzeichnissen und Briefen, Berlin 1940, Z552.
2 Neidhardt, Hans Joachim: Deutsche Malerei des 19. Jahrhunderts, Leipzig 2008, S. 20.
3 Holst, Christian von (Hrsg.): Joseph Anton Koch, 1738–1839. Ansichten der Natur. Katalog zur Ausstellung der Staatsgalerie Stuttgart 1989.

Der Dresdner Marienaltar mit dem heiligen Georg und der heiligen Katharina

von Jan van Eyck (1437)
Horst Claussen / Christoph Münchow

Die Botschaft

1 Denzinger, Heinrich: Kompendium der Glaubensbekenntnisse und kirchlichen Lehrentscheidungen, 38. Aufl. Freiburg 1999, S. 1234.
2 Zum Voranstehenden und zum Folgenden vgl. Antja Maria Neuner: Das geopferte Kind. Ikonographie und Programmatik des Dresdner Marienaltars von Jan van Eyck, in: Jahrbuch der Staatlichen Kunstsammlungen Dresden 25 (1994/95), S. 1–43; Ketelsen, Thomas / Neidhardt, Uta (Hrsg.): Das Geheimnis des Jan van Eyck. Die frühen niederländischen Zeichnungen und Gemälde in Dresden, München 2005, S. 177ff., 218.
3 Die lateinischen Rahmeninschriften sind vollständig transkribiert und ergänzt bei Neuner 1994/95, S. 40; Übersetzung nach Mayer-Meintschel, Annaliese (Bearb.): Niederländische Malerei 15. und 16. Jahrhundert, in: Katalog der Gemäldegalerie Alte Meister, Staatliche Kunstsammlungen Dresden 1966, S. 30.
4 Martin Luther, Predigt am Tage Mariä Heimsuchung, 2. Juli 1544, vgl. D. Martin Luthers Werke (Kritische Gesamtausgabe, Bd. 49), Weimar 1913, S. 498.
5 Seidel, Thomas A. / Schacht, Ulrich (Hrsg.): Maria. Evangelisch. Mit einem Nachdruck von Martin Luther, Magnificat, verdeutscht und ausgelegt (1521), Leipzig 2011, S. 212, vgl. D. Martin Luthers Werke (Kritische Gesamtausgabe, Bd.7), Weimar 1897, S. 569f.
6 Pöhlmann, Hans Georg (Hrsg.): Unser Glaube. Die Bekenntnisschriften der evangelisch-lutherischen Kirche, 4. Aufl. Göttingen, 2000, S. 79.
7 Seidel 2011 (Anm. 5), S. 212.
8 Seidel 2011 (Anm. 5), S. 212.
9 Evangelisches Gesangbuch, 1995, Nr. 349; zum Ehrenkleid aller Christenmenschen vgl. auch Nr. 350, 1 und 219, 2.
10 Evangelisches Gesangbuch, 1995, Nr. 23; Gotteslob. Katholisches Gebet- und Gesangbuch, 2013, Nr. 252.

»Die Ehebrecherin vor Christus«

von Heinrich Hofmann (1868)
Marie von Breitenbuch / Matthias Krügel

Das Bild

1 Vgl. Hofmann, Heinrich Ferdinand: in: Ulrich Thieme/Felix Becker u.a.: Allgemeines Lexikon der Bildenden Künstler von der Antike bis zur Gegenwart (Band 17), Leipzig 1924, S. 260f.; Bott, Barbara: Gemälde hessischer Maler des 19. Jahrhunderts im Hessischen Landesmuseum Darmstadt. Bestandskatalog, Darmstadt 2003; Boetticher, Friedrich von: Malerwerke des 19. Jahrhunderts, Dresden 1895.
2 Howitt, Margaret: Friedrich Overbeck. Sein Leben und Schaffen, nach seinen Briefen und andern Documenten des handschriftlichen Nachlasses geschildert (Band 1), Freiburg i. Br. 1886

»Die Heilung des Blinden«

von Doménikos Théotokópoulos, gen. El Greco (um 1568/70)
Sebastian Oesinghaus / Alexander Wieckowski

Das Bild

1 Vgl. Weniger, Matthias: Zur Geschichte von Erwerbung und Präsentation der Sammlung spanischer Gemälde der Dresdener Galerie, in: Dresdener Kunstblätter 6 (2003), S. 338–347 und Weniger, Matthias: Spanische Malerei. Bestandskatalog Gemäldegalerie Alte Meister, Staatliche Kunstsammlungen Dresden. München 2012, S. 154–161.
2 Vgl. Wethey, Harold: El Greco and His School, Princeton 1962, Bd. 2, S. 41–44; El Greco, Ausstellungskatalog Kunsthistorisches Museum Wien 2001, hrsg. von Wilfried Seipel, bearb. von Sylvia Ferino-Pagden / Fernando Checa Cremades, Mailand 2001, S. 99–111; Barskova Vechnyak, Irina: El Greco's Miracle of Healing the Blind: Chronology Reconsidered, in: The Metropolitan Museum of Art Journal 26 (1991), S. 177–182.
3 Vgl.: Zeitler, Kurt: In neuem Licht – El Grecos Variation über Michelangelos »Giorno«, in: Kurt Zeitler, Karin Hellwig, El Greco kommentiert den Wettstreit der Künste. München 2006, S. 9–44.
4 Held, Jutta: El Grecos Interpretationen der »Blindenheilungen«, in: Zeitenspiegelung: Zur Bedeutung von Tradition in Kunst und Wissenschaft, hrsg. von Peter K. Klein / Regine Prange, Berlin 1998, S. 109–122; Casper, Andrew R.: Experiential Vision in El Greco's Christ Healing the Blind, in: Zeitschrift für Kunstgeschichte, Bd. 74 (2011), S. 349–372.

Die Botschaft

1 Folgende Literatur wurde verwendet: Berger, Klaus: Darf man an Wunder glauben?, Stuttgart 1996, S. 22–25; Bindemann, Walther: Im Blickpunkt Zeichen und

Wunder (Theologische Informationen für Nichttheologen), Berlin 1990, S. 42–45, 67–68; Härle, Wilfried: Dogmatik, Berlin/New York 2000, S. 320; Held, Jutta: El Grecos Interpretation der »Blindenheilung«, in: Peter K. Klein/Regine Prange, Zeitenspiegelung. Zur Bedeutung von Traditionen in Kunst und Kunstwissenschaft, Berlin 1998, S. 109–122; Luz, Ulrich: Das Evangelium nach Matthäus (Mt 8–17) (Evangelisch-Katholischer Kommentar 1/2), Neukirchen 1996; Luz, Ulrich: Das Evangelium nach Matthäus (Mt 18–25) (Evangelisch-Katholischer Kommentar 1/3), Neukirchen-Vluyn 1997; Weniger, Matthias: Spanische Malerei. Bestandskatalog Gemäldegalerie Alte Meister, Staatliche Kunstsammlungen Dresden, München/London/New York 2012, S. 154–161.

2 Vgl. die Abbildungen bei Weniger (Anm. 1), S. 157.

3 Vgl. Härle 2000 (Anm. 1), S. 320.

4 Vgl. Held 1998 (Anm. 1), S. 109–119.

»Die Erweckung des Lazarus«
von Carl Christian Vogel von Vogelstein (1839)
Susanne Aichinger / Bernd Richter

Das Bild

1 Klaus Gallwitz (Hrsg.), Die Nazarener. Katalog zur Ausstellung im Frankfurter Städel, Frankfurt am Main 1977.

Die Botschaft

1 Erpel, Fritz (Hrsg.): Vincent van Gogh Sämtliche Briefe, Ost-Berlin 1968, S. 73.

2 Erpel 1968, S. 84.

3 Erpel 1968, S. 85.

4 Ratzinger, Joseph / Benedikt XVI.: Jesus von Nazareth, 1. Teil, Freiburg i. Br. 2007, S. 258.

»Die Vertreibung der Wechsler aus dem Tempel«
von Lucas Cranach d. Ä. (um 1510)
Karin Kolb / Klaus Goldhahn

Das Bild

* Vorliegender Beitrag basiert auf den Erkenntnissen der Autorin in: Harald Marx / Ingrid Mössinger (Hrsg.): Cranach. Mit einem Bestandskatalog der Gemälde in den Staatlichen Kunstsammlungen Dresden erarbeitet von Karin Kolb, Ausstellungskatalog Kunstsammlungen Chemnitz 2005–2006, Köln 2005, S. 318–325.

1 Rudloff-Hille, Gertrud: Lucas Cranach d. Ä. Eine Einführung in sein Leben und sein Werk, Dresden 1953, S. 17.

2 Lucas Cranach d. Ä., Vertreibung der Wechsler aus dem Tempel – Der Ablasshandel des Papstes, 12. Bildpaar aus »Passional Christi und Antichristi«, Wittenberg 1521.

3 Hans Schäufelein, Vertreibung der Wechsler aus dem Tempel, Holzschnitt, 236 × 161 mm, aus: Ulrich Pinder, Speculum passionis domini nostri Jhesu Christi (...), Nürnberg 1507.

4 Albrecht Dürer, Holzschnitt aus der Kleinen Passion, um 1509 (B. 23); Hans Burgkmair, Holzschnitt in: Wolfgang Maen, Das Leiden Jesu Christi, Augsburg 1515 (B. 14); Albrecht Altdorfer, Kupferstich, um 1519 (B. 6).

5 Vgl. Friedländer, Max J.: Early Netherlandish Painting, Bd. 5, Geertgen tot Sint Jans and Jerome Bosch, New York/Washington 1969 (Erstaufl. Berlin 1926), Tafel 55 und Kat. Ausst. Hieronymus Bosch, The complete paintings and drawings, Museum Boijmans Van Beuningen Rotterdam 2001, Rotterdam 2001, S. 132–134. Nicht von »Kopien« eines Bosch-Gemäldes, sondern von »Imitationen«, die eklektizistisch mehrere Kompositionen Boschs aufgreifen und verarbeiten, spricht Gerd Unverfehrt; vgl. Unverfehrt, Gerd: Hieronymus Bosch, Die Rezeption seiner Kunst im frühen 16. Jahrhundert, Berlin 1980, S. 126–127.

6 Vgl. Jahn, Johannes: Lucas Cranach d. Ä. Das gesamte graphische Werk. Mit Exempeln aus dem graphischen Werk Lucas Cranachs d. J. und der Cranachwerkstatt, Berlin 1972, S. 730–732, 735–736, 738.

7 Albrecht Dürer, Rosenkranzfest, 1506, Staatsgalerie Prag; Zur Fliege als Beweis der Kunstfertigkeit eines Malers vgl. auch Hentschel, Walter: Ein unbekannter Cranach-Altar, in: Zeitschrift für Kunstwissenschaft 2 (1948) 3/4, S. 35–42 und Schade, Werner: Die Malerfamilie Cranach, Dresden 1974, S. 26.

8 Vgl. Pöpper, Thomas / Wegmann, Susanne (Hrsg.): Das Bild des neuen Glaubens. Das Cranach-Retabel in der Schneeberger St. Wolfgangskirche, Regensburg 2011.

9 Altarflügel der Kirche in Gehrsdorf-Möhrsdorf, OT Gehrsdorf, Foto vor 1945, Nr. 35/167; Außenansicht des Altars in der Kirche Gersdorf-Möhrsdorf, OT Gehrsdorf, Repro nach hist. Fotografie aus den Beständen des LfDS, Nr. 7172.

10 Hentschel 1948 (Anm. 7), S. 35–36.

Die Botschaft

1 Jeremias, Joachim: Jerusalem zur Zeit Jesu, Berlin 1958, I, S. 27.

2 Schulz, Siegfried: Das Evangelium nach Johannes, NTD Bd. 4, Berlin 1976, S. 49.

3 Ebd., S. 50.

4 Schneider, Johannes: Das Evangelium nach Johannes, Berlin 1976, S. 85.

5 Jeremias 1958 (Anm.1), S. 27 ff.

6 Schweizer, Eduard: Das Evangelium nach Markus, NTD Bd. 1, Berlin 1981, S. 127 f.

»Das Grubengas«
von Constantin Meunier (1888/90) – eine Beweinung
Astrid Nielsen

Das Bildwerk

1 Mirbeau, Octave: Le Salon, La Sculpture, in: La France, Paris, 7. Juni 1886, zit. nach: Pierre Baudson: Constantin Meunier. Anmerkungen zu Mensch und Werk, in: Constantin Meunier. Skulpturen, Gemälde, Zeichnungen, Ausstellungskatalog Hamburg 1998, S. 9–23.

2 Vgl. Ahnert, Sven: Quälgeist der Belle Époque: Octave Mirbeau. Skandalautor der literarischen Décadence, Deutschlandradio Kultur, Sendetermin 30. März 2010, Redaktion Dorothea Westphal: http://de.scribd.com/doc/30194031/Sven-Ahnert-Qualgeist-der-Belle-Epoque-Octave-Mirbeau-Skandalautor-des-literarischen-Decadence (abgerufen Mai 2014).

3 Vgl. Mainardi, Patricia: The End of the Salon. Art and State in the Early Third Republic, Cambridge 1993.

4 Vgl. Rossi-Schrimpf, Inga: George Minne. Das Frühwerk und seine Rezeption in Deutschland und Österreich bis zum Ersten Weltkrieg, Weimar 2012.

5 »Il y a, pour ainsi dire, deux vies dans ma vie«. Meunier an Treu, Brief vom 24. November 1897, erhalten im Archiv der Skulpturensammlung der Staatlichen Kunstsammlungen Dresden, Künstlerakte Meunier. Die deutsche Übersetzung in: Treu, Georg: Constantin Meunier, Dresden 1898, S. 22.

6 Vgl. Baudson, Pierre: Constantin Meunier. Anmerkungen zu Mensch und Werk, in: Constantin Meunier. Ausstellungskatalog Hamburg 1998 (Anm. 1), S. 9–23, 44–47.

7 Réalisme et liberté: les maîtres de la Société libre des beaux-arts de Bruxelles, Ausstellungskatalog Brüssel 1969, o.S., zit. nach: Isabella Haßmann: Die Rezeption der Plastiken Constantin Meuniers in Deutschland, unveröffentl. Magisterarbeit, Kunsthistorisches Institut der Ruprecht-Karls-Universität in Heidelberg 1992, S. 6.

8 Meunier an Treu, Brief vom 24. November 1897, erhalten im Archiv der Skulpturensammlung der Staatlichen Kunstsammlungen Dresden, Künstlerakte Meunier; die deutsche Übersetzung in: Treu 1898 (Anm. 5), S. 22–23.

9 Lemonnier, Camille: Pour servir de préface au Salon de 1872, in: L'Art libre, Nr. 16, 1.8.1872, S. 241–244, zit. nach Pierre Baudson: Constantin Meunier. Anmerkungen zu Mensch und Werk, in: Constantin Meunier. Ausstellungskatalog Hamburg 1998 (Anm. 1), S. 9–23, hier S. 11.

10 Treu 1898 (Anm. 5), S. 23.

11 Ebd.

12 Meunier illustrierte außerdem: Camille Lemonnier: Le mort, illustrations en fac simile des fusains de Constantin Meunier, Paris 1878.

13 Lemonnier 1878 (Anm. 9), S. 23–24. Übersetzung nach Haßmann 1992 (Anm. 7), S. 7.

14 Treu 1898 (Anm. 5), S. 24, Übersetzung der Autorin.

15 Grimm, Jürgen/Zimmermann, Margarete: Literatur und Gesellschaft im Wandel der III. Republik, in: Französische Literaturgeschichte, hg. von Jürgen Grimm, 3. Aufl. Stuttgart/Weimar 1994, S. 273–324.

16 Arbeit und Alltag. Soziale Wirklichkeit in der belgischen Kunst 1830–1914, Ausstellungskatalog Berlin 1979, S. 44–49.

17 Nielsen, Astrid: Constantin Meunier (1831–1905), in: Das neue Albertinum. Kunst von der Romantik bis zur Gegenwart, hg. von Ulrich Bischoff und Moritz Woelk, Berlin/München 2010, S. 167.

18 Taeye, Edmond-Louis de: Constantin Meunier, in: ders.: Les artistes belges contemporains. Leur vie – leurs œuvres – leurs place dans l'art, Bruxelles 1894, S. 32, zit. nach: Constantin Meunier. Ausstellungskatalog Hamburg 1998 (Anm. 1), S. 32.

19 Maaz, Bernhard: Bilder großen Menschentums. Meuniers Wirkung auf Kritiker, Sammler und Künstler um 1900 in Deutschland, in: Constantin Meunier. Ausstellungskatalog Hamburg 1998 (Anm. 1), S. 26.

20 Treu, Georg: Constantin Meuniers religiöse Bildwerke, München 1906, o. S.

21 Ebd.

22 Brand, Bettina: Belgische Kunst der zweiten Hälfte des 19. Jahrhunderts in der Auseinandersetzung mit Religion und Kirche, in: Arbeit und Alltag. Soziale Wirklichkeit in der belgischen Kunst 1830–1914, Ausstellungskatalog Berlin 1979 (Anm. 16), S. 208.

23 Constantin Meunier. Ausstellungskatalog Hamburg 1998 (Anm. 1), S. 114–115, Kat.-Nr. 11; dies ist eine kleinformatige Bronze, vermutlich eine Studie, die im Detail von der großformatigen Gipsfassung abweicht und die Meunier nach dem Erfolg der großen Gruppe 1893 gießen ließ.

24 Verhaeren, Emile, nach: Constantin Meunier. Ausstellungskatalog Hamburg 1998 (Anm. 1), S. 17.

25 Brand 1979 (Anm. 22), S. 208.

26 Constantin Meunier. Ausstellungskatalog Hamburg 1998 (Anm. 1), Kat.-Nr. 12, Abb. S. 59.

27 Luce, Maximilien: Gueules noires. La Sociale, Paris 1896.

28 Offizieller Katalog der Internationalen Kunst-Ausstellung Dresden 1897, III. Auflage, Dresden 1897, S. 86-89: VII. Collection Meunier, Kat.-Nrn. 1249–1309b.

DIE AUTOREN

Susanne Aichinger ist freischaffende Künstlerin. Sie studierte in Köln/Bonn bildnerisch-technisches Gestalten und Sport (Lehramt) sowie Gesang an der Staatlichen Hochschule für Musik und darstellende Kunst in Frankfurt a. M. Sie unterrichtete am Gymnasium in Leinfelden/Echterdingen. 2000–2005 absolvierte Susanne Aichinger ihr Studium der Malerei und Graphik an der Hochschule für Bildende Künste in Dresden. Sie ist verheiratet und hat zwei erwachsene Kinder. Seit vielen Jahren engagiert sie sich für den Johanniterorden, seit 2012 ist sie Trägerin der Ehrennadel. Susanne Aichinger lebt und arbeitet in Nöthnitz bei Dresden.

Jutta Charlotte von Bloh (Bäumel), Dr. phil., Kultur- und Kunstwissenschaftlerin, Studium und Promotion an der Humboldt-Universität Berlin, Oberkonservatorin in der Rüstkammer, Staatliche Kunstsammlungen Dresden, hier seit 1984 verantwortlich für die Sammlungsbestände europäische Kostüme, Blankwaffen, Reitzeuge und Kunstkammerobjekte des 15. bis 19. Jahrhunderts. Zahlreiche Publikationen, Ausstellungskataloge, Fachartikel und Vorträge zur Hofkunst und Herrscherinszenierung in der Frühen Neuzeit; Mitwirkung an regionalen, nationalen und internationalen Ausstellungen.

Marie von Breitenbuch, geb. 1980 in Bonn. Sie studierte in Göttingen und Besançon Kunstgeschichte, Philosophie und Jura. Mit ihrem Mann und zwei Kindern lebt sie heute in Dresden, wo sie als freie Kunsthistorikerin Besuchern in Museumsführungen die Kunst von der Romantik bis zur Gegenwart nahebringt.

Horst Claussen, Dr. phil., geb. 1956. Studium der Philosophie, Kunst- und Literaturwissenschaft, auch einige Semester Jura in München, Hamburg und Bonn. Leiter des Referates für Bildende Kunst, Museen und Künstlerförderung bei der Beauftragten der Bundesregierung für Kultur und Medien. Lebt in Königswinter bei Bonn.

Klaus Goldhahn, geb. 1945 in Niederfrohna bei Chemnitz. Nach dem Abitur Theologiestudium an der Universität Leipzig. Von 1970 an zunächst Pfarrer in Frohburg, dann in der Domgemeinde Freiberg und zugleich Studentenpfarrer, ab 1987 Pfarrer der Martin-Luther-Gemeinde und des Kirchspiels Dresden-Neustadt. Seit 2010 im Ruhestand.

Wolfgang Haugk, geb. 1946 in Herrnhut/Oberlausitz. Nach dem Studium der Evangelischen Theologie in Naumburg/Saale und Berlin war er Gemeindepfarrer in Neudietendorf bei Erfurt, Hoyerswerda-Neustadt, Kodersdorf bei Niesky und Görlitz. Seit 2006 im Ruhestand in Dresden.

Matthias Heimer, geb. 1957 in Wuppertal, ist Pfarrer der Evangelischen Kirche im Rheinland und kam 1998 zur Militärseelsorge, zunächst als Standortpfarrer in Bonn, dann als Leitender Dekan für Nordrhein-Westfalen. Seit 2010 leitet er als Militärgeneraldekan das Evangelische Kirchenamt für die Bundeswehr in Berlin.

Christof Heinze, geb. 1959 in Dresden. Nach seinem Theologiestudium an der Humboldtuniversität Berlin war er als Gemeindepfarrer und Studienleiter an den Predigerseminaren Lückendorf und Leipzig tätig. Seit 2005 ist er Pfarrer an der Lutherkirche Radebeul.

Caroline von Keudell, geb. 1980 in Niedersachsen. Nach dem Abitur zweijähriges Volontariat bei einer Wochenzeitung. Anschließend Studium der Germanistik, Französistik und Kunstgeschichte in Leipzig und Paris. Zur Zeit als Mutter von vier Kindern freiberuflich sowohl als Journalistin als auch im museumspädagogischen Bereich in Dresden tätig.

Karin Kolb, Dr. phil., hat umfangreich zu Werk und Wirkung Cranachs geforscht und publiziert. Nach der Promotion über den Cranach-Gemäldebestand der Gemäldegalerie Alte Meister Dresden und einem 18-monatigen Forschungsprojekt zu Cranach als Senior Fellow am Metropolitan Museum in New York übernahm sie in der Generaldirektion der Staatlichen Kunstsammlungen Dresden die Projektleitung für mehrere Ausstellungen, darunter das Jubiläumsprojekt »Zukunft seit 1560«. Seit Oktober 2013 ist sie Projektleiterin der Klassik Stiftung Weimar, Generaldirektion Museen.

Matthias Krügel, Dr. theol., geb. 1949 in Reichenbach/Vogtland. Studium der Theologie und Promotion in Leipzig. Pfarrer in den Gemeinden Wilthen/Oberlausitz, Putzkau/Oberlausitz und Dresden-Bühlau. Ruhestand 2012, verheiratet, 3 Kinder, besonderer Schwerpunkt: Bibelwochenarbeit.

Angelika Leonhardi hat in Leipzig Theologie und Latinistik studiert. Sie arbeitet in der Erwachsenenbildung und unterrichtet teils als Studienleiterin am Institut für Berufsbegleitende Studien an der Evangelischen Hochschule Moritzburg, teils freiberuflich im Bereich alte Sprachen und Literatur. Ihr Interesse gilt besonders den sichtbaren und unsichtbaren Schnittstellen zwischen Kunst, Sprache und Theologie. Sie wohnt in Radebeul bei Dresden.

Anette Mittring M.A., geb. 1963. Studium der Kunstgeschichte, Romanistik und Betriebswirtschaft in Freiburg i. Br., Nantes und Berlin. Seit 1991 arbeitet sie bei der Deutschen Stiftung Denkmalschutz. Sie lebt mit ihrer Familie in Dresden.

Christoph Münchow, Dr. theol., geb. 1946 in Zwickau, war im Dresdner Kreuzchor und studierte Evangelische Theologie in Berlin. Ab 1977 war er Gemeindepfarrer in Dresden, dann Direktor des Predigerseminars Lückendorf und 1990–2011 Oberlandeskirchenrat im Ev.-Luth. Landeskirchenamt Sachsens.

Astrid Nielsen studierte Kunstgeschichte, Romanistik und Neuere deutsche Literaturwissenschaft an der Christian-Albrechts-Universität zu Kiel mit Studienaufenthalten in Italien. Nach Erlangung des Magister Artium 1996 mit einer Arbeit zur Architektur und Skulptur des Wiener Jugendstils war sie bis 1999 in Kiel tätig. Seit 1999 arbeitet Astrid Nielsen für die Staatlichen Kunstsammlungen Dresden, ab 2001 in der Skulpturensammlung. Sie hat zahlreiche Publikationen vorgelegt, vornehmlich zur Skulptur des 19. und 20. Jahrhunderts sowie zur Skulptur des Barock und zur Bildhauerei in der DDR.

Sebastian Oesinghaus, Dr. phil., studierte Kunstgeschichte und Anglistik an der Universität Freiburg i. Br. sowie Kunstwissenschaft, Medientheorie und Grafik-Design an der Staatlichen Hochschule für Gestaltung in Karlsruhe. Promotion mit der Arbeit »Inwendig voller Figur. Untersuchungen zu Albrecht Dürers Künstleridentität«. Er ist derzeit wissenschaftlicher Mitarbeiter an der Skulpturensammlung der Staatlichen Kunstsammlungen Dresden.

Bernd Richter, Pfarrer i. R., war nach einer Lehre als Werkzeugmacher und dem Studium der Theologie am Theologischen Seminar in Leipzig Pfarrer in Dohna/Sachsen und in den Kirchgemeinden St. Marien Pirna und Pirna Sonnenstein. Von 1996 bis 2007 war er Sendbeauftragter der Evangelischen Kirchen beim MDR, Rundfunkbeauftragter der Sächsischen Landeskirche Sachsen.

Frank Schmidt, Dr. phil., geb. 1964, ist nach einem Studium der Kunstgeschichte, klassischen Archäologie und Evangelischen Theologie als Leiter des Kunstdienstes der Ev.-Luth. Landeskirche Sachsens tätig. Lehrauftrag Christliche Archäologie und Kirchliche Kunst an der Theologischen Fakultät der Universität Leipzig.

Alexander Wieckowski, geb. 1977, aufgewachsen in Dresden, Theologiestudium in Leipzig und Heidelberg, Pfarrer der Ev.-Lutherischen Landeskirche Sachsens in Großhennersdorf, Rennersdorf und Ruppersdorf in der Oberlausitz, Ehrenritter des Johanniterordens, Leiter der Subkommende Oberlausitz und Mitglied des Konvents der Sächsischen Genossenschaft des Johanniterordens. Veröffentlichungen zur sächsischen Kirchengeschichte.

Johannes Woldt, geb. 1946 in Dresden. Lehre als Elektromonteur, NVA, Theologiestudium in Leipzig, Pfarrstellen in Meißen, Karl-Marx-Stadt und Kreischa bei Dresden, Leiter der Pressestelle am Ev.-Lutherischen Landeskirchenamt Sachsens in Dresden, Studienleiter am Theologisch-Pädagogischen-Institut, Institutsleiter an der Fachhochschule für Religionspädagogik und Gemeindediakonie Moritzburg. Seit 2007 im Ruhestand.

BILDNACHWEIS

DANKSAGUNG

Als Vorsitzender der Johanniter-Hilfsgemeinschaft Dresden danke ich im Namen des Vorstandes allen Beteiligten sehr herzlich, die zum Gelingen dieses Werkes beigetragen haben.

An erster Stelle gilt mein Dank Herrn Dietrich von der Heyden, der die Vortragsreihe »Bild und Botschaft« in Dresden ab 2008 aufgebaut und diese bis März 2014 geleitet hat. Ihm gebührt mein herzlichster Dank für sein unermüdliches Engagement, das die Basis für dieses Buch war. Der langjährige Vorsitzende der JHG Dresden, Cord-Siegfried Freiherr von Hodenberg, hatte in den Jahren 2008 bis 2014 maßgeblichen Anteil am Erfolg der Reihe »Bild und Botschaft«. Seiner pragmatischen Herangehensweise, gepaart mit größtem Engagement bei der Verwirklichung dieses Buches, gebührt ebenfalls mein besonderer Dank.

Den Staatlichen Kunstsammlungen Dresden (SKD) danke ich für die stets hervorragende und erfolgreiche Zusammenarbeit bei den Veranstaltungen »Bild und Botschaft« und diesem Buchprojekt. Jederzeit konnte auf die fachliche Unterstützung der Mitarbeiterinnen und Mitarbeiter vertraut werden.

Den 20 Autoren, durch deren kunsthistorische und theologische Beiträge dieses Buch erst ermöglicht wurde, gilt ebenfalls mein besonderer Dank. In der Vorbereitungsphase hat Herr Professor Friedrich Figge das Projekt mit bemerkenswerter Fachkenntnis begleitet und uns als Herausgeber beraten. Ohne ihn wäre das Buch nicht auf den Weg gekommen. Hierfür sage ich ihm ganz besonders herzlichen Dank. Für die konzeptionellen Abstimmungen zwischen dem Verlag, den Autoren und den Herausgebern bin ich Frau Anna-Theres Pyka zu besonderem Dank verpflichtet. Ohne die von ihr erarbeitete Vorbereitungsphase wäre manches schwieriger gewesen.

Hervorzuheben ist die sehr angenehme Zusammenarbeit mit dem Verlag Schnell & Steiner Regensburg. Mit Herrn Dr. Albrecht Weiland und Frau Elisabet Petersen hatten die Herausgeber stets mehr als zuverlässige Partner. Vielen Dank auch ihnen für die erfolgreiche Zusammenarbeit. Frau Petersen hat stets mit Sachkenntnis, viel Geduld und Fingerspitzengefühl dieses Buch zu einem in sich schlüssigen Werk geformt.

Ich danke den Herren Sebo Koolman, Dr. Matthias Donath und Dr. Peter Hoheisel für ihre kritischen Betrachtungen und sachdienlichen Hinweise.

Der Sächsischen Genossenschaft des Johanniterordens danke ich für die überaus großzügige finanzielle Unterstützung, die die Drucklegung dieses Buches schlussendlich erst ermöglicht hat.

Dresden, im Februar 2015
Holger Rüdiger Arndt gen. Bernsee
Vorsitzender der JHG Dresden